그
림
의
진
심

그림의 진심

초판 2쇄 발행 2023년 6월 15일

지은이 | 김태현

발행인 | 최윤서
편집장 | 최형임
디자인 | 호기심고양이
마케팅 | 최수정
펴낸 곳 | ㈜교육과실천
도서문의 | 02-2264-7775
인쇄 | 031-945-6554 두성 P&L
일원화 구입처 | 031-407-6368 ㈜태양서적
등록 | 2020년 2월 3일 제2020-000024호
주소 | 서울특별시 중구 창경궁로 18-1 동림비즈센터 505호
ISBN 979-11-91724-30-1 (03600)

명화 속에 표현된 화가의 진심을 읽고
내 삶을 스스로 위로하기

그림의 진심

김태현 지음

뜻과길

삶이 쉽지 않다. 그냥 살아내면 되는 줄 알았는데 나이가 들어갈수록 삶이 만만치 않다는 생각을 한다. 어떻게 부모님들과 어른들은 이 힘든 삶을 잘 견뎌내셨는지, 새삼 존경스럽기만 하다. 삶에서 무엇이 가장 어려울까? 결국 관계다. 부모와 자식, 남편과 아내, 직장 상사와 동료 등 수많은 관계 속에서 내 마음이 상대방에게 잘 전달되지 않을 때, 삶이 고달프다. 일이 많고 힘든 것은 참아낼 수 있다. 일은 안 하거나 일의 양을 스스로 조절하면 된다. 그런데 상대방이 내 마음을 오해하거나 내 생각이 제대로 전달되지 않을 때, 우리는 억울하다. 선의로 다가서고 있는데 상대방이 나를 부담스러워 한다거나 외면하면 속상하다. 하지만 진심을 전달하는 것은 스스로 할 수 없다. 관계적이고 상호적이어서 내가 어찌할 수 있는 것이 아니다.

부모의 마음을 자식이 몰라주고, 애인이 내 마음을 받아주지 않고, 상사가 내 진심을 알아차려주지 못할 때, 우리는 서럽다. 삶의 행복은 어찌 보면 아주 소소한 곳에 있다. 마음이 통하는 사람들과 같이 앉아서 수다 떨고 대화를 나눌 때, 함께 같은 곳을 보고 천천히 걸어갈 때, 그 순

간이 내 일상에 찾아오면, 그 시간은 돈으로도 바꿀 수 없는 귀한 시간이다. 그런데 이상하게도 그 소소한 시간을 제대로 만들기가 힘이 든다.

누군가 묻는다. 그림을 왜 봐야 하는가? 그때마다 나는 답한다. 누군가의 진심을 잘 이해해주기 위해서 본다고 말이다. 내 진심이 상대방에게 제대로 전달되지 못했을 때, 나는 내 표현방식이 잘못되었다고 생각했다. 나의 서툰 표현, 어설픈 행동이 내 진심을 상대방에게 잘 전달하지 못한다고 생각했다. 그런데 문제는 표현방식이 아니라 듣는 방식이었다. 진심을 표현하는 자가 아닌 진심을 듣지 못하는 자가 문제였다. 아무리 마음을 담아 표현해도 이를 잘 듣지 못하는 상황이 더 많았기 때문이다. 이런 결론에 이르니 나에게도 똑같은 질문을 던져본다. 나는 상대방이 보내는 진심을 얼마나 이해하고 알아차리고 있는가?

나는 교사다. 하루에도 수백 명의 학생들을 만나고 그들과 소통을 한다. 그들 중 몇몇은 나에게 아프다고, 힘들다고, 도와달라고 수없이 소리치고 있을 것이다. 직접적인 목소리가 아닌, 작고 소소한 몸짓으로, 반어적인 표현으로, 간접 화법으로 자신의 진심을 표현하고 있을 지도 모른다.

진심의 소리를 듣는 방법은 단순하다. 말하는 자의 손을 잡고 그의 시선에 눈을 맞출 때, 진심은 상대방에게 다가서게 되어 있다. 그런데 우리는 이 단순한 것을 잘 하지 못해서 늘 삶이 덜컹거린다.

이도 저도 마땅치 않은 저녁
철 이른 낙엽 하나 슬며시 곁에 내린다

그냥 있어볼 길 밖에 없는 내 곁에
저도 말없이 그냥 있는다

고맙다
실은 이런 것이 고마운 일이다.

- 김사인, 〈조용한 일〉

낙엽은 내 진심의 소리를 들었다. 그래서 말없이 옆에 있어 준다. 이 낙엽은 나무의 잎일 수도 있고, 가족일 수도 있고, 애인일 수도 있다. 이 진심의 소리를 듣기 위해서는 작은 훈련 하나가 필요한데, 바로 그림을 자주 들여다보는 일이다. 그림은 화가가 관람객들에게 던지는 진심의 소리이기 때문이다. 화가들은 문자 언어, 소리 언어로는 표현되지 않는 자신의 진심을 색과 형태로 우리에게 던진다. 그 속에는 슬픔, 분노, 위로, 경이로움 등 수많은 감정의 소리가 그림 속에 있다. 그래서 좋은 그림들, 소위 명화라고 하는 작품은 화가의 진실한 마음이 들어가 있다. 따라서 그림을 보는 데 있어서 필요한 것은 어떤 특별한 지식이 아니라 화가의 진심을 들어야겠다는 공감의 자세다.

사실 나는 허세를 부리기 위해 그림을 보기 시작했다. 그림을 보러 간다는 것은 왠지 나를 고상하고 우아하게 꾸밀 수 있는 근거를 제공하기 때문이다. '미술관 다니는 남자야'라고 은근히 자랑하면서, 사람들에게 이런 저런 잘난 척을 하기 위해 미술사 책을 탐독했다. 그림도 보러 다니면서 '나는 제법 교양 있는 사람'이라고 말하고 싶었다. 이 전략은 실제로 통했다. 지식을 자랑하는 순간이 오면, '이 그림은 뭐고 저 그림은 어떤 이유로 그렸던 거야'라고 이야기하면, 사람들은 '우와!' 하면서

'어떻게 그런 것을 알고 있지' 하는 표정으로 나를 좀 고상하게 봐 줬다.

그런데 언제부터인가 그림을 보면 지식이 아닌 화가의 마음이 느껴졌다. 우울하고 힘든 날이면 음악을 틀고, 그림 한 점을 뚫어져라 쳐다봤다. 지식을 떠올려가며 그림을 보려고 한 것이 아니라 그냥 마음이 흐르는 대로 멍하니 그림을 쳐다봤다. 그랬더니 그림 속 인물이 나인 거 같았고, 그림 속 풍경의 분위기가 내 마음을 평온하게 해줬다. 그림 안에 담긴 화가의 진심이 조금씩 느껴지기 시작했다. 가뜩이나 바쁜 생활, 지친 하루 그림을 보는 순간만이라도 나는 평온한 시간을 보낼 수 있었다. 아주 짧은 시간이지만, 잠시 내 숨을 고르고 나를 들여다보는 시간을 갖게 되었다.

그림이 내 삶에 한 걸음 더 다가오니, 이 좋은 것을 학생들에게 소개하지 않을 수 없었다. 급기야는 방과후학교로 곰브리치의 『서양미술사』를 읽는 수업을 개설했다. 아무도 오지 않을 거라 생각했는데, 예상외로 그림에 관심 있는 학생들이 있었다. 그들과 함께, 그림이 어떻게 발전해왔는지, 우리 각자가 좋아하는 그림은 무엇인지를 책을 읽으면서 같이 찾아봤다. 좋아하는 음악과 어울리는 그림을 찾으면서 학생들과 정서적으로 교감하는 시간을 가졌다. 학생들과 나는 그림에 빠져들기 시작했고, 그림을 같이 본다는 이유만으로 학생들과 나는 점점 더 친해지기 시작했다. 그림을 함께 느끼면서 그들의 삶에 대하여, 그들의 아픈 마음을 알게 되었다. 나는 그들의 문제를 직접적으로 해결해주지 않았지만 학생들은 이야기를 들어주는 것만으로도 힘을 얻었다. 그림은 이렇게 어느 순간부터 내 마음을 조용히 들여다보게 하고, 누군가의 진심을 들을 수 있는 마음의 여유를 주었다. 그리고 내 삶으로 더 깊게 다가와 특

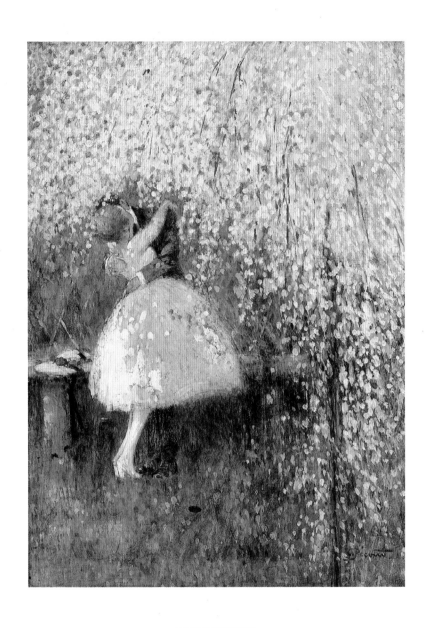

조르주 피카드, 〈만개한 나무 아래에서의 로맨스〉

별한 이야기를 들려줬다.

조르주 피카드가 〈만개한 나무 아래에서의 로맨스〉에서 표현하는 진심은 남녀의 사랑이다. 둘의 설레는 사랑을 더 전달하기 위해 꽃 나무를 크게 그려 놓았다. 꽃은 여인의 옷에 물들고 남자는 사랑스러운 그녀를 꼭 안아 입맞춤을 나눈다. 우리가 이런 달콤한 사랑을 나누지 않았더라도 화가의 진심은 관객들에게 유사한 경험을 하게 해 준다. 괜시리 피식 웃음을 주고 바쁘게만 걸어가는 일상에 작은 설렘의 시간을 준다. 흐드러진 꽃나무에 자꾸 시선이 가고 한때 뜨겁게 사랑했던 그 시절을 생각나게 한다.

화가들은 이런 달콤한 즐거움만 주는 것이 아니라 때로는 삶의 고달픔과 애달픔도 전달해 준다. 그래서 내가 경험하고 있는 일상의 초라함이 나만 그런 것이 아니라는 것을 알려준다. 하인리히 포겔러의 그림처럼 내 삶의 아픔에서 잠시 벗어나 거리 두기를 하게 해서, 내가 어디로 다시 걸어가야 할 것인지를 조용히 알려준다. 이 그림에서도 화가의 진심은 '조용히 멈춰 서라'는 메시지에 있다. 누군가가 그리워 혹은 내 삶이 너무 아파서 감정적으로 그냥 무너지기보다는 잠시 앉아서 내 삶을 조용히 보라고 한다. 화가는 의도적으로 하늘의 깊고 차분한 푸른 색을 여인의 옷에 물들게 하면서, 보는 관람객에게도 조용히 내 삶을 응시하라고 말하고 있다.

희로애락(喜怒哀樂)이 하루에도 수십 번 교차하는 우리의 삶, 굳이 그림을 보지 않아도 내일은 또 온다. 하루를 살아낼 수 있다. 그러나 그림으로 화가의 진심을 느끼는 심미안이 생기면 내 삶이 더 우아해진다. 내 마음이 한결 가벼워진다. 무엇보다 내가 진심의 소리를 들을 수 있는 존재가 된다. 불행히도 우리는 삶에서 진심의 소리를 듣는 훈련을 잘 하지

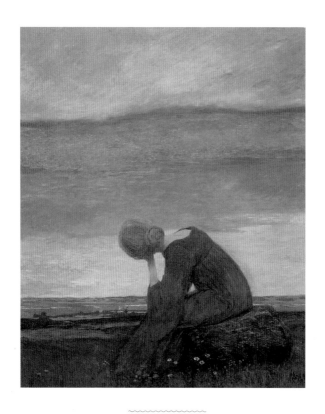

하인리히 포겔러, 〈그리움〉

못했다. 하루에도 수십 번, 나를 향해 다가오는 타인의 목소리, 그리고 나 스스로를 더 깊게 만져 달라는 내 마음의 소리를 잘 듣지 못했다. 그런데 그림은 그런 목소리에 귀를 기울이게 한다. 그런 소리의 존재가 있음을 알게 해 준다. 그림으로 찾아낸 심미안은 사랑하는 사람들과 함께 식사하는 것, 비가 오는 날 우산 속에 떨어지는 빗소리를 듣는 것, 아침에 커피 한 잔을 내리며 그 향기를 맡는 것. 이것이 진짜 행복이라고 말해 준다.

그림은 이렇게 소소한 행복을 주는 심미안을 되찾게 해 준다. 이제 우리는 이 심미안을 다시 찾기 위해 그림 속에 담긴 화가의 진심을 읽으려 한다. 이를 위해 우리는 따뜻한 감성으로 그림이 던지는 위로에 귀를 기울이기도 하고, 때로는 서양미술사를 더듬으면서 화가들이 감행했던 창조적인 노력을 살펴본다. 이 과정을 통해서 자신의 존재를 찾기 위해 몸부림쳤던 화가의 진심을 만나게 될 것이다. 내 안에 이미 들어와 있는 심미안으로 그림을 찬찬히 들여다보고 화가의 진심과 만나는 여행을 함께 떠나보자.

차례

제4장

그림이 말을 걸다

제5장

그림으로 나답게 살기

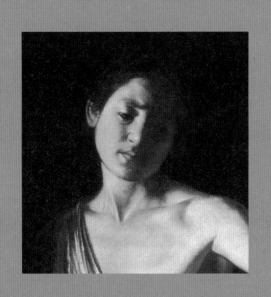

제1장

그림이 건네는 위로

01

그림으로 나를 읽다

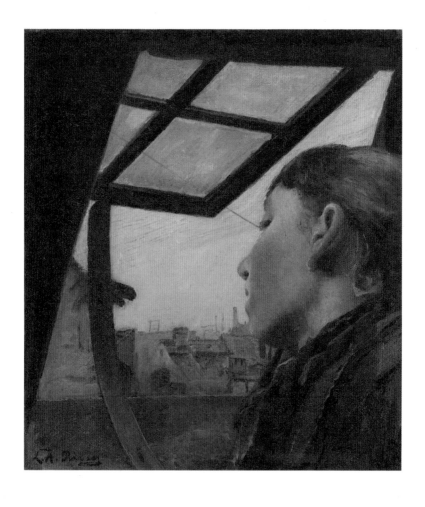

라우리츠 링, 〈창밖을 보는 소녀〉

나는 늘 물끄러미 무언가를 바라본다. 누군가가 내게 깊게 다가올 때 본심은 그렇지 않은데, 그 사람과 거리를 두는 행동을 한다. 그래서 정말 오랫동안 알던 사람이 아니면 내 속내를 잘 표현하지 않는다. 모든 사람과 적당한 선에서만 친하게 지낸다. 그 선을 넘어설 때면 다시 거리를 두고 항상 사람들을 물끄러미 바라본다. 친해지고 싶지만 사람으로 상처입고 싶지 않아 늘 거리를 두고 산다. 그래서 나는 친구도 많지 않다. 고등학교, 대학교 친구들에게도 잘 연락하지 않는다. 심지어 내 결혼식 때도 거의 연락하지 않았다. 내가 그들의 결혼식에 가는 것이 버겁기 때문이었다. 사실 나는 동료들의 돌잔치, 결혼식, 상갓집 가는 것이 여전히 어색하다. 진짜 큰 마음을 품고 간다. 사람들과 깊이 만나고 친밀해지는 것이 왜 이리 힘든지. 머리로는 그러지 말아야 한다고 생각하지만, 마음으로는 자꾸만 사람들에게 다가서기를 꺼리게 하는 무엇인가가 있다. 나는 이렇게 나만의 방에 갇혀서 바깥만 물끄러미 바라보는 신세가 되었다.

라우리츠 링의 〈창밖을 보는 소녀〉는 이런 나의 마음을 잘 표현하고 있다. 형편이 궁색한 소녀, 나무 하나로 창문을 지탱해 놓고 소녀는 밖을 본다. 무엇을 보고 있는 것일까? 어디로든 가고 싶지만 소녀

는 밖으로 나갈 수 없다. 상황 때문에 나갈 수 없는 것인지, 혹은 나처럼 자기 스스로 방에 가두고 나가지 않는 건지 알 수는 없으나, 밖을 보는 소녀의 눈빛은 매우 애처롭다. 창문을 간신히 버티고 있는 나무가 위태롭다. 툭 치면 금방이라도 창문이 닫히고 나무는 내던져질 것만 같다.

철학자 사르트르는 인간을 내던져진 존재라고 말했다. 아무런 목적없이 내던져졌기에 인간이 자신의 실존을 스스로 규정하지 않으면 허무 속에 빠질 수밖에 없다. 그러나 그것이 어디 쉬운 일인가? 늘 자신의 존재를 입증하기 위해 버둥거리지만, 나를 도구로 생각하는 사회 속에서 내 마음은 자꾸 지쳐만 간다. 나도 모르는 사이에 내적 에너지는 소진되고, 머리로는 어떻게 해야 한다는 것은 아는데, 이상하리만큼 힘이 나지 않는다. 시간이 지나면 지날수록 내 안에서 새로운 힘이 생겨나지 않는다. 하루하루 간신히 버티면서 삶을 살아가고 있다.

돌이켜보면 한때 우리도 직장에서, 가정에서, 설렘과 기대, 순수가 있었다. 나라는 존재를 통해 누군가에게 새로운 희망이 되고 싶었다. 하지만 거듭되는 실패와 좌절 속에서, 무엇보다 나를 존중하지 않는 사람들로 인해, 지금 나의 심장은 멈춰 있다.

뭉크의 그림 속에서는 그렇게 자신의 실존을 찾지 못한 채 살아가는 인물들이 많이 나온다. 얼굴의 윤곽은 없고, 심장은 멈춰진 사람들. 좋은 옷으로 자신을 치장하지만 어디로 가고 있는지 모른 채, 그냥 내던져진 존재로 살아가는 사람들. 뭉크는 자신의 우울감을 바

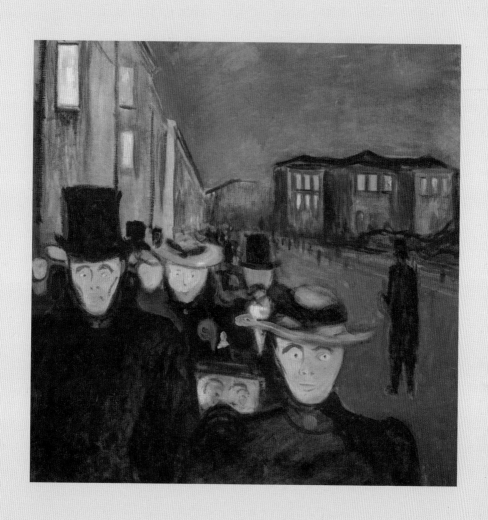

뭉크, 〈칼 요한 거리의 저녁〉

탕으로 절망을 짊어진 채로 무표정하게 살아가는 사람들을 그림으로 잘 표현했다.

삶을 이렇게 냉랭한 상태로 살아가니, 점차 눈에 드러나는 지식을 많이 소유하는 것보다, 보이지 않는 마음과 감성을 잘 다루는 것이 더 중요하다는 것을 깨닫는다. 사람을 살아있게 움직이게 하는 것이 차가운 논리가 아니라 따뜻한 감성이기 때문이다. 하지만 우리는 어려서부터 학교에서 논리적으로 혹은 비판적으로 사고를 해야만 진실에 다다를 수 있다고 배웠다. 그래서 우리는 인지적으로 정보를 외우고 구조화하고 이해하는 것에 능숙하다. 늘 시험에 그런 것이 나왔기 때문이다. 한국의 학교에서 예술적인 감성이 풍부한 학생들이 적응하기 쉽지 않다. 늘 학교는 네모난 곳에서 네모난 칠판과 책상으로 정해진 규범을 외우게 하기 때문이다. 행복은 성공이 아니라 관계에 있는데, 우리는 관계를 소홀히 여기고 성공에만 열을 올렸다. 내 마음이 어떤지, 내 삶은 어디로 가고 있는지 질문을 하지 않고 남이 가라는 그곳으로 달려 가기를 애썼다.

강원도 영월군 쌍용, 시골에서 자란 나는 감성이 풍부한 아이였다. 여느 남자애들처럼 메뚜기나 잠자리를 잡으러 다니는 것이 아니라 꽃 보기를 좋아하고, 들풀을 꺾어서 반지를 만들어 손가락에 끼고 다녔다. 내가 자란 곳에는 목욕탕이 없었다. 그래서 항상 목욕은 동네 시냇물에서 했다. 어머니는 초등학교 2학년인 나를 옷을 홀딱 벗겨 씻기셨다. 아줌마들 앞에서도 옷을 벗는 것이 창피했는데, 어

느 날 미영이라는 동네 후배가 같이 와 있었다. 어머니는 내 마음을 아는지 모르는지 빨리 옷을 벗으라고 하셨다. 너무도 창피했던 나는 옷을 벗기가 싫어서 뒤로 슬금슬금 피했더니, 어머니는 "이놈의 자식, 목욕하기 또 싫어한다"며 내 손목을 꽉 잡으시더니 강제로 옷을 벗기셨다. 동네 여자 후배 앞에서 옷을 벗는다는 것이 너무 속상해서 엉엉 울어 댔다. 그러나 어머니는 "남자가 울면 안 된다"고 달래면서, 재빠른 솜씨로 온몸에 비누칠을 하고, 맑은 시냇물로 이쪽저쪽을 씻기셨다. 지금이야 아름다운 추억으로 웃어넘기지만, 감성이 여린 나는 이때의 수치심을 아직도 기억한다. 또래의 이성 앞에서 온몸이 발가벗겨진 수치심은 처음이었기 때문이다. 그래서 나는 강한 남자가 되고 싶었다. 울지 않는 강한 남자. 여자 앞에 발가벗겨져서 창피함을 당했지만, 앞으로 강한 남자가 된다면, 그깟 창피함을 이겨낼 수 있을 거라 생각했다. 이때 이후로 거울 앞에서 괜히 센 척을 하면서, 풀꽃을 뜯는 여린 감성은 지워 내기로 했다. 남자아이들과 같이 전쟁놀이에 가담했고, 또래 여자아이를 괴롭히는 장난꾸러기가 되기로 했다.

중학교 때부터는 가능하면 울지 않으려 했고 내 감정을 남들에게 잘 드러내지 않으려고 했다. 남고에 진학하면서 이 마음은 더 강해졌다. 사춘기의 두려움과 불안감이 늘 있었지만, 내 감정을 잘 표현하지 않았다. 누구에게 상담이나 위로를 받으려 하지 않았다. 그런 이야기를 하면 왠지 약한 놈이라는 평가를 받을까 봐 그랬다. 대학교에 진학해서는 마음을 숨기는 연습을 더 많이 했다. 대도시 출

신 친구들에게 무시 받지 않기 위해서였다. 패스트푸드점을 한 번도 가본 적이 없었지만 많이 가 본 것처럼 주문하려 했고, 지하철 또한 많이 타본 것처럼 의연하게 표를 넣는 연습도 했다. 이렇게 나를 꾸미려고 노력하니, 동기들과는 깊게 사귀지 못했다. 그래서 늘 외로웠다. 누군가 다가와 줬으면 하면서도 누구에게도 손을 내밀지 않았다. 나는 똑똑한 척, 강한 척, 대학생활을 아주 잘하는 척했다.

지금 생각해보면 감정 표현이 왜 그렇게 서툴렀는지, 그냥 내 마음을 솔직하게 이야기하고 이해를 구하면 될 것을, 왜 경계를 치고 거짓된 말로 꾸미려고 했는지, '그때는 참 어렸다'는 생각을 한다. 하지만 그럴 수밖에 없었던 것이 나는 지내오면서, 삶에 대해 인지적으로 잘 배웠지만, 내 안에 있는 감정을 어떻게 다뤄야 하는지를 몰랐다. 분명 어두운 감정이 올라오는데, 그것을 약한 자들이나 느끼는 감정이라고 생각하면서 억누르려고만 했지, 그런 나를 만져주고 이해하지는 못했다. 남의 시선을 신경 쓰면서 강한 척을 하려 했지, 외로워하고 무기력한 내 감정을 누군가에게 말하는 훈련은 하지 못했다. 내 안의 불편한 감정은 시간이 지나면 다 해결될 거라 생각했다.

직장 생활도 그렇다. 열심히만 하면 잘 되는 줄 알았다. 그러나 직장도 늘 사람을 만나는 일이라서 노력만으로 안 되는 것이 있었다. 내가 무엇인가를 열심히 하면 할수록 주변 사람들과의 관계는 계속 꼬여만 가고, 내 진심을 표현하는 시간은 계속 지체된다. 혹 표현하더라도 사소한 말실수로 오해가 또 생기고, 관계에 금이 생긴다. 지혜는 지식을 많이 쌓는 것이 아니라 사람과의 관계에서 진심을 잘

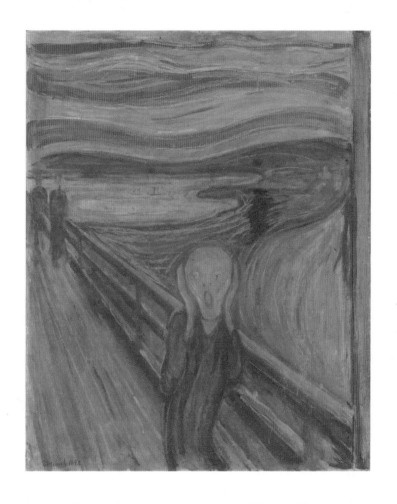

뭉크, 〈절규〉

전하는 것인데, 우리는 학교에서, 내 삶에서 이를 제대로 학습하지 못했다. 말 한마디에 내 마음을 담지 못해서 늘 관계는 틀어진다. 인터넷에 아무리 많은 지식이 있어도 사람과의 만남은 어찌하지를 못한다. 어디에도 내편이 없는 세상. 많은 소리가 내 귀에 들려오지만 내 마음을 만져주는 소리는 없다. 그래서 뭉크는 모든 곳에서 비명이 들리는, 다가오는 사람들이 내 친구가 아닌 적인 세상, 어느 곳에도 나의 안전지대가 없음을 그림 〈절규〉로 잘 표현하고 있다.

현대 생활이 복잡할수록 감정 소비가 많다. 불멍, 숲멍, 소리멍 모두 다 속도의 시대에 지쳐서 내 감정을 추스르게 하는 행위다. '내가 이렇게 불안한 존재'라는 것을 미리 알았다면, 젊은 시절에 내 감정과 마주하는 연습을 더 했을 것이다. 그런데 나는 지식을 구조화하는 것만 연습했다. 내 안에 있는 감정을 잘 공감해 주고, 무너진 마음을 회복시키는 훈련은 제대로 하지 않았다. 뭔가 열심히는 배웠지만 내 마음 하나 다스리지 못하는 헛똑똑이가 되어버렸다.

결국 내가 내 삶을 잘 살아내기 위해서는 요동치는 내 감정을 잘 다스려야 한다. 내면이 무너지면 자꾸 삶에서 짜증을 내고, 불행감이 찾아온다. 엄습하는 불행감은 한없이 나의 자존감을 갉아먹고 인생에 대해 허무감만 키우게 한다. 이럴 때, 우리는 내 감정을 들여다볼 수 있는 눈이 필요하다. 다행히도 나는 이것을 그림을 통해 하게 되었다. 그림은 내면을 단단히 하는 데 큰 도움이 되었다. 그림에는 화가의 마음이 담겨 있어서, 그 화가의 마음과 연결이 되면 그림 속

인물이 나로 느껴진다. 나는 화가들이 절실하게 그려 놓은 그림 속에서 내 감정과, 타인의 감정을 읽는 훈련을 했다. 그랬더니 그림은 뭉쳤던 내 마음의 근육을 조금씩 풀어주고, 나를 돌아볼 수 있는 여유를 주기 시작했다.

여기에 밀레가 그려 놓은 한 여인이 있다. 그림을 보니 해질녘에 여인은 항아리를 이고 집으로 향하고 있다. 한쪽 손으로 항아리를 지탱하고, 또 한쪽 손으로 몸에 균형을 잡아가며 힘겹게 한 발, 한 발 걷고 있다. 예전 같았으면 그저 '〈만종〉을 그린 밀레의 그림이다' 하고 넘겼을 텐데, 이제는 이 그림에서 내 모습을 본다. 그리고 이 그림을 보면서 나에게 "오늘도 수고했다"고 스스로를 위로한다. 이런 작업이 어찌 보면 별 거 아닌 거 같지만, 이 그림 한 점으로 현재의 내 마음을 이해하면서, 내 삶의 속도를 늦춘다. 내가 나를 어떻게 생각하는지, 현재 나는 어떤 느낌으로 서 있는지, 그림으로 내 감정에 귀를 기울인다.

이번 1장에서는 이렇게 그림으로 내 마음을 들여다보는 작업을 할 것이다. 내 삶에 적당히 거리를 두고 내 마음을 들여다보면서, 내 안에 어떤 소리가 들려오는지를 함께 살펴볼 것이다. 이것이 좀 어색하고 쑥스럽겠지만 내가 나로 살기 위해서는 내 안에 있는 진심의 소리를 들어야 한다. 내가 어떤 감정으로 하루를 버텨내고 있는지, 함께 그 진심을 그림으로 들어보자.

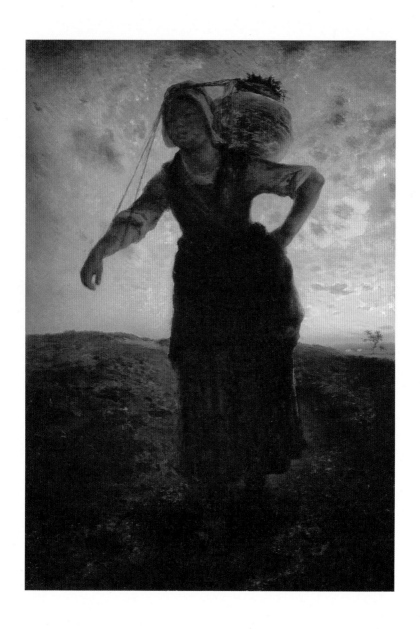

밀레, 〈항아리를 든 여인〉

지금으로도 충분해

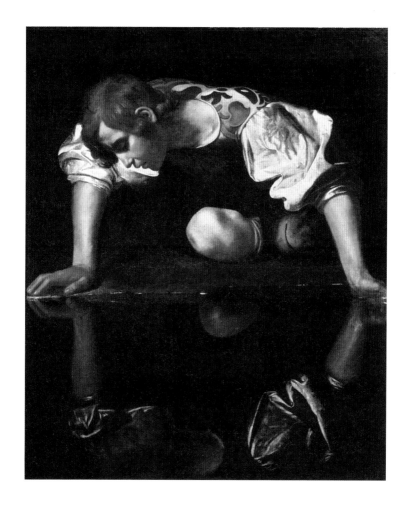

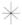

카라바조, 〈나르키소스〉

자신을 너무 사랑한 한 사람이 있다. 그는 자신이 너무 아름답다고 생각하여 자신의 얼굴을 늘 보고 싶어한다. 결국 물에 비친 자기 자신을 안아 보려다가 물에 빠져 죽는다. 그의 이름은 나르키소스, 사람들은 이렇게 나르키소스처럼 자기애에 빠진 것을 나르시즘이라 한다. 그런데 어찌된 일인지 카라바조의 〈나르키소스〉는 알려진 이야기와 좀 다르게 묘사되어 있다. 그림을 다시 들여다보자. 특히 물 밖 모습과 물 속의 모습을 비교해보자. 분명 물 밖 나와 물 속의 나는 동일하게 묘사되어야 하는데, 현실의 나르키소스와 물에 비친 나르키소스는 정반대로 묘사되어 있다. 현실의 나는 충분히 멋지고 잘생기게 표현되어 있는데, 물속의 나는 어둡고 우울하게 묘사되어 있다. 16세기의 천재 화가 카라바조는 늘 이렇게 인간이 지닌 양면적인 모습을 빛과 어둠으로 잘 묘사했다. 종교적으로는 누구보다 열심이었지만, 순간의 화를 참지 못하고 살인자가 되었던 카라바조. 스스로 인간 내면에 있는 빛과 어둠, 선과 악의 이중성을 누구보다 잘 알기에 인간의 양면성을 이렇게 그림으로 표현했는지도 모르겠다.

불행히도 현재 우리 삶에서는 늘 인간은 하나의 방향으로 갈 것만을 이야기하고 있다. 인간은 원래 선하면서 악하고, 늘 양방향의

길에서 갈등하는 존재인데, 우리는 늘 선하고 성공의 길로만 걸어갈 것을 강요받는다. 하나의 답이 정해지면, 모두가 그 길로 가야만 하는 것처럼 느껴져서 늘 있는 힘껏 그곳으로 달린다. 학교에서는 성적으로 1등급을, 직장에서는 인사고과 1등급을 향해 달린다.

그래서 삶에서 우리가 자주 느끼는 감정은 '나는 부족하다'이다. 이상하다. 학교에서 상위권 학생들을 만나면 충분히 자기 성적에 만족하고 자존감이 높을 만한데, 자신은 늘 부족하다는 것이다. 직장에서도 남부러운 것이 없는 성과를 가진 사람인데도 만나서 대화해보면 늘 어딘가에 쫓기면서 무엇인가를 더 해야 한다고 말한다. 물론 이렇게 '나는 부족하니까 더 해야 한다'라는 생각이 나쁜 것만은 아니다. 좋은 점도 있다. 더 하려는 마음이 어떤 일의 성과를 좋게 내는 방향으로 이끌기 때문이다. 하지만 문제는 그 과정에서 보여주는 자신의 마음 상태다. '늘 부족해'라는 감정은 일을 더 잘 하기 위해 스스로를 다그치면서 완벽주의로 흐르기 때문이다.

제임스 앵소르는 어려서부터 어머니의 골동품 가게를 들락거렸다. 그는 전세계에서 수집된 기괴하고 이상한 물건들에게 호기심을, 때론 공포감을 느꼈다고 한다. 어쩌면 유년 시절의 경험을 바탕으로 그로테스크한 가면들을 그리게 되는데, 〈가면〉도 그 중에 하나다. 이 작품은 가면을 쓰고 있는 사람들이 다수다. 그들의 가면은 하나같이 흉측하다. 생명력이 없고 인위적인 공포만이 있을 뿐이다. 눈은 초점이 없고, 입은 헛된 욕망을 향해 벌린 듯하다. 그런데 그 중에 한 사람, 기괴한 가면에 둘러 쌓여 있지만 당당하게 자신의 얼굴을 드

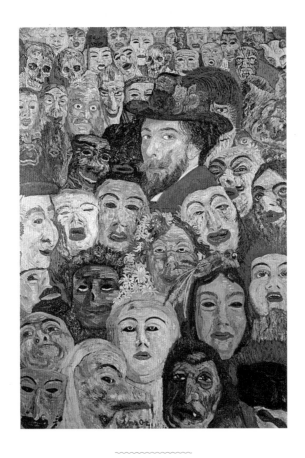

제임스 앵소르, 〈가면〉

러냈다. 남의 시선을 의식하면서 가면을 쓰고 사는 사람들과는 분명 다른 모습이다. 약한 모습을 들키지 않기 위해서, 내 능력을 부풀리는 나에게 이 그림은 이렇게 말한다.

"왜 그토록 남의 시선을 의식하니? 그냥 너답게 살면 안돼?"

사람마다 저마다의 당위가 있다. '적어도 이 정도는 해야 내가 잘하고 있는 거다'라는 기준이 있다. 이는 내 행동의 기준점이 되고 결과를 잘 내려는 하나의 동기가 되는데, 이것이 정도가 심해지면 완벽주의로 향한다. 이런 완벽주의의 가장 큰 함정은 주위의 시선에 지나치게 민감하게 반응하느라 나를 잃어버리는 데 있다. 완벽주의에 빠진 사람들은 '나'를 위해서가 아니라 '남'을 위해 완벽을 기하느라 다른 사람의 기대 수준을 맞추기 위해서 내 것을 포기한다. 그렇다고 완벽주의 감정을 버리기도 쉽지 않다. 주위 시선을 의식하면서 완벽하게 일을 하려는 태도는 우리의 지나온 삶과 깊은 관련이 있기 때문이다.

부모님의 최종학력은 초등학교다. 아버지는 몹시 똑똑했지만, 가정을 보살펴야 했기에 초등학교를 졸업하고 생업에 뛰어들어야 했다. 내가 초등학교 때부터는 시멘트 트럭 운전기사로 3교대 근무를 했다. 3교대이다 보니 남들이 놀 때 아버지는 일을 해야 했고, 설사 여유가 생겨도 특근을 신청하면서까지 일을 했기에, 외식이나 가족 여행은 있을 수 없었다. 도시락은 이런 아버지를 상징하는 물건이었다. 늘 도시락을 두 개씩 싸 가시는데, 집에 올 때면 빈 철제 도시락 속에서 숟가락이 부딪히는 소리가 났다. 그리고 어머니에게 툭 던져 놓고 말없이 씻고, 늘 주무시기만 했다. 그러면서 나한테 "남들 놀 때 놀 수 있는 직업을 얻으려면 열심히 공부해야 해"라고 말씀하셨다. 나는 이 말씀을 가슴으로 듣고 늘 공부를 열심히 했다.

점차 성적도 올라서 초등학교 3학년부터는 교내 학력상을 받기 시작했다. 그런 내 모습에 누구보다 기뻐한 사람은 부모님이었다. 내가 받아온 상장을 장롱 깊숙한 곳에 모으기 시작했고, 이웃들에게 내 자랑을 하기 시작했다. 나는 부모님의 기대에 더 부응하기 위해 더 열심히 공부했다. 성적이 떨어지면, 더 모질게 나를 몰아세우며 공부하고 또 공부했다. 내가 아닌 부모님을 위해서 공부했다. 좋은 성적을 받아오는 것을 기뻐하는 부모님, 늦은 시간까지 일하는 아버지께 기쁨의 선물을 드리기 위해서 공부한 것이다. 이것은 지금도 여전하다. 방송 출연을 하거나, 신문에 칼럼이라도 쓰면 어김없이 부모님께 전화를 한다. 이런 내 모습을 기뻐하시라고 말이다. 몇 년 전에 집에 내려가보니, 아버지는 내가 나온 신문기사, 내가 쓴 칼럼을 전부 스크랩해 놓으셨다. 이런 부모님을 보면서 나는 허투루 살 수 없었다.

비단 나만 이런 생각을 하며 살았겠는가? 우리 대부분이 이렇게 살아왔다. 부모님을 기쁘게 해드리려 자신을 모질게 몰아 여기까지 왔다. 그러다 보니 나를 위해 사는 것보다, 남에게 인정받고, 좋은 평가를 받는 삶을 사는 것이 더 익숙하다. 그래서 윗사람이 조금 무리한 부탁을 하더라도, 우리는 능히 그것을 해내려고 노력한다. 내 능력 밖에 있는 일이라도 어떻게든 인정받으려 했다.

이렇게 어릴 때부터 내 옆에 살아온 이 완벽주의 성향을 버릴 수 있는가? 아니다. 내 안에 있는 완벽주의는 절대로 사라지지 않는다. 자신이 어떻게 할 수 있는 문제가 아니다. 우리는 자신조차 점수 매

기는 문화에 익숙하기 때문에, 내 안의 완벽성과 싸울 수밖에 없는 처지가 된다. 무엇을 의미 있게 해도 만족스럽지가 않다. 거울 앞에 보이는 내 모습은 초라하기만 하다.

완벽주의를 대할 때, 취해야 할 기본태도는 '내 안의 완벽주의는 절대로 사라지지 않는다'는 점이다. 감정은 옷이 아니다. 원할 때 입고, 원치 않을 때 벗을 수 있는 것이 아니다. 내가 원하든 원하지 않든 터져 나오는 것이 감정이고, 특히 완벽주의는 부모의 기대에 맞춰 살아온 대다수 사람들에게는 버리기가 쉽지 않다. 그래서 우리는 인정해야 한다. 내 안에 나를 지치고 소진하게 만드는 완벽주의 감정이 있음을 그냥 받아들여야 한다. 완벽주의를 버리고 사라지게 하기 위해서 싸움을 벌여서는 안 된다. 일을 할 때 주위의 시선을 신경 쓰고 그 때문에 더 열심히 하려고 하면, '내가 누군가에게 인정받으려고 하는구나' 하고 나를 위로하고 쓰다듬어 주어야 한다. 즉 있는 그대로의 나를 받아들이면서 완벽주의를 다른 방향으로 전환해야 하는데, 그것은 '나에 대한 연민'이다. 남의 기대에만 부응하기 위해 힘들게 달려온 나를 토닥토닥 어루만져 주어야 한다.

앞서 소개했던 화가 카라바조는 사소한 싸움이 번지는 바람에 자신의 몸에 지니고 있던 단검으로 그만 친구를 찔러버렸다. 살인자로 몰린 카라바조는 로마의 남쪽 나폴리, 시칠리아 섬으로 도망자의 신세로 살아간다. 하지만 그의 능력을 높이 산 지인들의 노력으로 간신히 교황의 사면을 간청할 수 있게 된다. 결국 그는 연민의 시선으로 자신을 바라보면서, 그림 하나를 그려 로마 교황에게 향한다.

33

그림을 보면 평범한 다윗과 골리앗의 그림 같다. 그런데 카라바조는 다윗의 얼굴에는 젊었을 때의 자신을 그려 넣었고, 골리앗의 얼굴에는 현재의 모습을 그려 넣었다. 한마디로 이 그림은 젊은 카라바조가 애처롭게 자기 자신을 들여다보고 있는 성찰의 그림이다. 자신의 삶이 어찌나 비루하고 초라한지, 청년 카라바조는 현재의 자신을 불쌍히 여기고 있다. 최고의 화가를 꿈꿨으나 결국에는 도망자가 된 자신의 모습. 카라바조는 이 그림을 그리면서 폭력적이고 어둠 속에 있는 자신을 수용하려고 애쓴다. 그리고 이제는 새로운 사람이 될 것을 갈망하면서 이 그림을 그렸다. 하지만 그림을 가지고 교황을 만나려고 했지만, 가는 도중 풍토병에 걸려서 객사하고 만다. 한없이 비루하고 안타까운 인생이다. 그래서 이 그림은 우리에게 묻는다. 과거의 당신은 현재의 당신을 어떻게 보고 있을까? 남의 시선을 의식하느라 자신의 삶을 찾지 못한 나에게 뭐라고 이야기할까?

우리는 생각해보면 참 많은 호칭으로 불리고 있다. 엄마, 아빠, 딸, 아들, 가장, 과장, 대리, 팀장 등 호칭에 걸맞은 모습으로 살려고 부단히 애를 썼다. 그런데 이 속에 '나'는 없다. 반평생 이것들을 얻으러 여기까지 왔는데, 정작 내가 없을 때가 있다. 그러니 이제는 내 안에 있는 완벽주의 감정을 잠시 내려놓고, 내 한계를 인정하는 훈련을 해야 한다. 남의 시선이 아닌 나의 시선으로 내 실존을 물어야 한다.

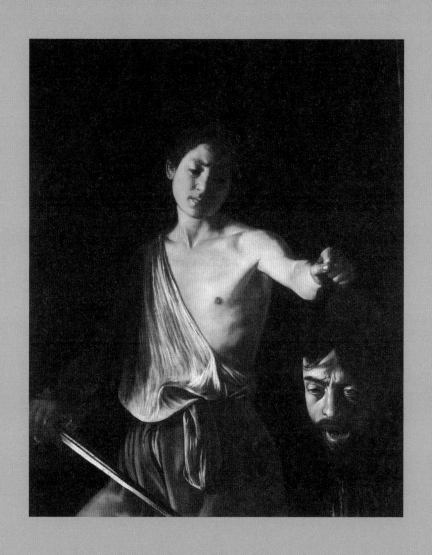

카라바조, 〈골리앗의 머리를 든 다윗〉

산모룽이를 돌아 논가 외딴 우물을 홀로 찾아가선

가만히 들여다봅니다.

우물 속에는 달이 밝고 구름이 흐르고 하늘이 펼치고

파아란 바람이 불고 가을이 있습니다.

그리고 한 사나이가 있습니다.

어쩐지 그 사나이가 미워져 돌아갑니다.

돌아가다 생각하니 그 사나이가 가엾어집니다.

도로 가 들여다보니 사나이는 그대로 있습니다.

다시 그 사나이가 미워져 돌아갑니다.

돌아가다 생각하니 그 사나이가 그리워집니다.

우물 속에는 달이 밝고 구름이 흐르고 하늘이 펼치고

파아란 바람이 불고 가을이 있고

추억처럼 사나이가 있습니다.

– 윤동주, 〈자화상〉

윤동주도 완벽한 시를 쓰고 싶었을 거다. 어두운 현실을 희망으로 노래하는 완벽한 시를 쓰고, 사람들에게 칭송받는 시인이 되고 싶었을 거다. 그러나 현실은 그렇지 않았다. 나라는 일본에게 빼앗겼고, 본인은 시집 한 권 제대로 내지 못한 무명 시인이었다. 그런 자신을 우물로 대면하니 미워진다. 그래서 돌아간다. 그러나 돌아가다 생각하니, 자신을 미워할 수밖에 없는 내가 가여워진다. 그래서 다시 돌아가 우물 속의 자기 자신을 본다. 그러나 내가 원하는 모습과

현재의 모습은 너무 간극이 크다. 그래서 또 다시 미워진다. 그러다 돌아가다 생각하니, 그런 현재의 내가 나이기에 나를 그냥 그대로 받아들인다. 그래서 그런 내가 그리워진다.

결국 윤동주는 시를 통한 자기 성찰 속에서 나를 이해하고 받아들이면서, 모든 힘든 순간을 추억으로 받아들인다. 남에게 인정받고자 자기 자신을 꾸미려 하는 것이 아니라, 결점이 많고 연약한 자아를 그대로 수용하기로 한다.

빛의 화가 렘브란트도 자화상을 그린다. 처음에는 자기 자신의 삶을 자랑하기 위해 자화상을 그린다. 하지만 말년으로 갈수록 그의 삶은 불행해진다. 한때 최고의 화가로 명성과 많은 재산을 모았지만, 늙어서는 모든 재산을 탕진하고 몸뚱이밖에 남지 않았다. 그럼에도 렘브란트는 자기 자신을 끝까지 사랑했나 보다. 초라하고 후회가 많은 인생이지만, 그림을 그리면서 자신의 인생을 보듬어 주고 있다. 그의 말년 자화상은 우리에게 이렇게 말한다.

그래, 나. 망했어! 젊은 날의 나는 다 사라졌지. 무슨 일이든 다 할 수 있을 것 같은 패기와 열정은 다 사라졌지. 초롱초롱한 눈망울 대신, 주름지고 피곤한 기색만이 얼굴에는 역력하지. 그래 내가 불쌍해 보이지? 그런데 뭐 어때? 이게 다 우리의 삶인 걸. 이게 나인 걸.

그래, 삶은 화려하지 않다. 남의 시선을 의식해 아무리 꾸미려 해봐도. 그때뿐이다. 마지막까지 남는 것은 결국 나, 초라한 내 몸뚱어

렘브란트, 〈63세의 자화상〉

리 하나뿐이다. 그런데 이런 나를 남의 시선으로 꾸미려하면 할수록 나는 나에게서 멀어진다. 그런데 그림 속에 담긴 화가의 진심은 가던 길을 잠시 멈추고 내 삶을 돌아보게 한다. 불행히도 우리는 학교에서, 직장에서 뛰어가는 법만 배웠다. 하지만 그림은 '뜀'이 아닌

'쉼'의 미덕을 알려준다.

오랜 시간동안 뛰기만 해서 지쳐 있는 당신이 커란의 그림에 있다. 뛰느라 신발도 잃어버리고 맨발로 산 중턱에 있는 당신이 있다. 생존 경쟁 속에서 지치지 않기 위해 달리기만 했던 당신에게 이렇게 말을 걸어보자.

"혼자서 버티느라고 정말 힘들었지. 여기까지 오느라고 수고했어. 이제는 좀 쉬어. 너는 지금으로도 충분해."

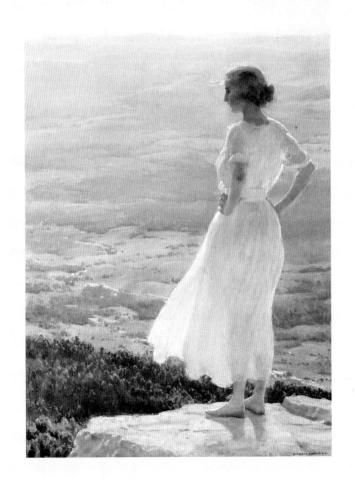

찰스 커트니 커란, 〈햇빛 비치는 골짜기〉

03

실패도 의미가 있더라

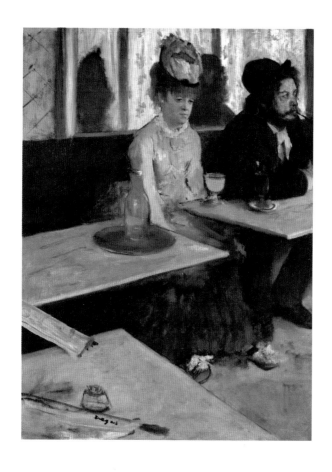

드가, 〈압생트〉

한 여인이 힘없이 앉아 있다. 삶의 무게에 짓눌린 그녀는 말없이 그냥 앉아만 있다. 같이 앉아 있는 남자는 남편으로 보이지만, 그녀의 아픔에는 관심이 없다. 남자의 얼굴을 보니 그 또한 삶이 만만치 않다. 결국 그녀를 위로하는 것은 술, 압생트다. 19세기 말 파리는 대단한 도시였다. 많은 철학가와 예술가가 모여들고, 화려한 사교 파티가 열리는 당대 최첨단의 도시였다. 하지만 도시의 한 자락에는 무기력 속에서 압생트로 하루하루를 견뎌야 하는 사람들이 있었다. 드가는 아무 것도 할 수 없는 그녀, 도시 구석에 앉아 시간을 원망하며 술을 마셔야 하는 여인을 담담하게 표현하고 있다.

이상하게도 나는 이런 그림들에게 마음이 간다. 나는 성격이 활달해서 밝은 느낌의 그림을 좋아할 줄 알았는데, 이상하게 내가 계속 들여다보는 그림은 뭔가에 찌들고, 애달픈 인물들이 나오는 경우가 많다. 이렇게 그림은 보면 볼수록, 내 안의 숨은 감정을 자꾸만 들춰내는데 그 감정은 무기력이다.

삶에 지쳐서 아무것도 못 하는 사람들이 있다. 이들은 남아있는 힘이 없어서 모든 것이 버겁다. 어떻게 해야 한다는 것을 알지만 몸이 움직여지지 않는다. 모든 것이 귀찮고 주어진 일에 그냥 도망만

가고 싶다. 나도 그랬던 적이 있다. 교사로서 학생들을 만난다는 것이 늘 즐거운 것만은 아니다. 한 해, 한 해 나이가 들어가면서 학생들과 소통이 잘 안 된다는 것을 느낀다. 예전에는 말 한마디에도 웃음 지어주던 학생들이 이제는 웃어주지 않는다. 내가 틀어주는 노래들은 최신 음악이 아니라 그들에게는 올드한 노래이고, 나는 조금씩 그들에게 소위 꼰대, 노땅인 선생님이 되어가고 있다. 늘 좋은 선생님이 되어 학생들에 멋진 수업을 하고 싶지만, 나이가 들다 보면 조금씩 자신감이 사라진다. 무엇을 해도 안 된다는 자괴감, 무기력감이 나를 엄습하기 시작할 때, 삶은 점점 두려워지고 도피하고 싶다는 마음뿐이다.

이렇게 힘을 내지 못하고, 변화를 주저하는 무기력 또한 현대인들이 자주 느끼는 감정 중의 하나다. 그러나 나를 포함한 모든 사람이 처음부터 무기력한 것은 아니었다. 나도 처음 교사가 되었을 때, 나는 학생들에게 사랑이 넘치는 교사가 되겠다고, 수업에서는 학생들의 눈을 번쩍이게 하는 교사가 되겠다고 다짐했다. 그래서 누구보다 아침 일찍 출근해서 학생들을 웃으며 맞이하고, 퇴근 시간 이후에도 학생들을 잡아 놓고 공부를 시켰다. 시험 때면 정성스럽게 편지를 쓰고 간식거리를 챙겼고, 얼굴에 근심이 있는 학생은 따로 불러서 상담을 하며 마음을 풀어주었다. 재미난 수업을 알려주는 연수가 있으면 어디든지 찾아가 배웠다. 한때 나는 좋은 교사로서의 꿈과 열정이 있었다. 그러나 차츰차츰 내 노력만큼 학생들에게 반응이 오지 않을 때, 특히나 학생들 다 보는 앞에서 욕을 하는 학생이

생기면 내 자존감은 여지없이 무너지고, 나는 교사로서 잘 살아갈 수 없다는 자괴감이 든다.

몇 년 전 학급에서 아주 황당한 일을 당했다. 자율학습 시간, 우리 반에 들어갔더니 시끄럽게 떠드는 다른 반 학생이 있었다. 나는 "너는 자율학습 시간에 왜 남의 반에 있어? 어서 나가!"라고 소리쳤다. 그랬더니 그 학생이 내게 "아, 씨발 좆나 좆같네" 하면서 나가는 것이었다. 그 소리를 듣고 짐짓 놀랐으나, 의연한 표정을 유지하면서 "너 뭐라고 했어. 너 미친 거 아니야?"를 외치고 복도로 나오라고 했다. 그랬더니 그 학생은 "씨발, 내가 못 나갈 줄 알아" 하면서 복도로 나왔다. 화가 난 나는 그 학생의 목덜미를 잡고 힘으로 누르려고 했다. 그렇게 성큼성큼 다가서는데, 우리 반 학생 모두가 무슨 일이 벌어지는지 지켜보는 것이었다. 순간, 학생들이 폭력 교사로 신고할까 겁이 난 나는, 일단 이 학생을 교무실 옆 상담실로 데려갔다. 그리고 문을 닫고 '너 뭐라고 했어?' 하고 혼을 내려고 하는데, 그 학생이 갑자기 무릎을 꿇었다. 그리고 울면서 "선생님, 잘못했어요. 제가 그때 그러려고 했던 것이 아니라 갑자기 제가 왜 그랬는지 모르겠어요"라며 용서를 구하는 것이었다. 강하게 몰아 세우려고 했던 나는 순간 당황했다. '이놈이 나를 가지고 노나?' 하는 생각이 먼저 들면서, 학생이 나를 상대로 연기를 하고 있다고 생각했다. "그래도 이건 아니지"라고 말하자, 학생은 바지 주머니에서 주섬주섬 약을 꺼내면서, 사실 "제가 분노조절장애가 있어서 약을 먹고 있다"고 했다. 상황이 이렇게 되자 어쩔 수 없이, 그 학생을 안아 줄 수밖에 없었다.

"그래, 괜찮아 그럴 수 있지"라고 하며, 그를 다독여 돌려보냈다.

사태를 잘 처리했다고 생각했는데, 그렇지 않았다. 집에 갔더니, 그 학생이 욕할 때의 표정이 계속 생각나고 그 내용이 귓가에 맴돌았다. 더 무서운 것은, '야, 김태현 선생님 약봉지 하나에 속아 넘어갔어' 하는 환청이 들리기 시작한 것이다. 그 학생은 분명 정직하게 말했을 텐데, 내 안에 있는 일말의 의심이, 거짓된 목소리로 나를 힘들게 하기 시작했다. 다음날 그 학생이 있는 반으로 수업을 들어갔다. 그런데 웃는 얼굴로 있는 그 학생의 모습을 보자 마치 나를 비웃는 것처럼 느껴지고, 그 반 전체가 나를 '쉽게 속아 넘어가는 선생님'이라고 여기는 것만 같았다. 미칠 것 같았다. 그래도 학생들에게 나름 인정받는 선생님이라고 생각했는데, 이 사건 이후로 나는 그냥 '허술한' 선생님이 된 것 같아서 괴로웠다. 며칠을 끙끙거리다가 결국 내 마음을 시로 표현하기로 했다. 그냥 쿨하게 넘어갈 수도 있는데, 넘어가지지 않는 이 소리를 나만의 언어로 표현했다.

학생 한 명을 혼내고 돌아서는데 그놈이 "X발"이라고 한다.
분을 품고 학생을 째려보니
가슴 속에 시뻘건 화가 보인다.
부모에게 선생에게 건네받은 마음의 불이 보인다.
학생은 또 다시 "X발"이라고 하지만 나는 온몸으로
그를 껴안는다.
뜨겁다.

나도 가슴이 데인다.

집에 돌아오니 가슴에 물집이 생겼다.

바늘로 콕 찌르고 물을 뺀다.

가슴에 작은 흉터가 또 하나 늘었다

 – 김태현, 〈흉터〉

 시를 써서 내 마음을 다스리기는 했지만, 흉터는 흉터다. 내 마음 속에 계속 자리잡고 있다가, 내 마음이 약해지고 두려움이 커져 갈 때 그 흉터에서는 통증이 시작된다. 이런 흉터가 어디 교사뿐이겠는가? 우리가 살다 보면 내가 어찌할 수 없는 수모와 아픔을 경험한다. 가족으로부터, 친구로부터, 직장상사로부터 때로는 전혀 예상치 않은 상황에서 나의 존재를 무시하는 목소리는 그냥 사라지지 않고, 내 마음에 흉터를 남긴다. 흉터는 아무리 좋은 약을 써도 자국이 남는다. 그냥 사라지지 않고 내 속 어딘가에 숨어 있다가 계속 나를 괴롭힌다. 그리고 그것은 삶의 무기력으로 이어진다.

 그림 속 한 여인이 울고 있다. 아마도 사랑하는 남편이 고기를 잡으러 바다에 갔다가 돌아오지 않은 듯하다. 어머니로 보이는 노인은 여자의 등을 두드리며 그녀를 위로한다. 그림 속에서 두 세계가 드러난다. 슬픔으로 가득 찬 인간의 세계는 어둠이 가득하고, 이와 반대로 해가 막 떠오르려는 바다의 세계는 잔잔한 빛으로 가득하다. 인간은 늘 고통 속에서 번민하는데, 자연은 야속하게도 너무 아름답

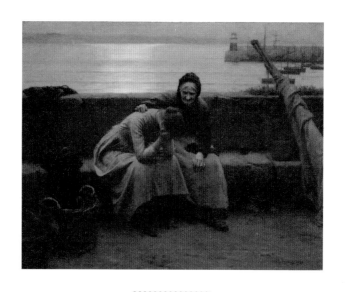

월터 랭글리, 〈슬픔은 끝이 없고〉

고 조화롭다.

어찌 보면 우리 모습이 이렇다. 한때는 열심히 살기 위해 몸부림 쳤지만, 현재는 아무것도 남아 있지 않은 앙상한 모습. 열악한 현실에 분노하고, 내 마음을 이해해주지 못하고 존중해주지 못하는 사람들에게 화가 난다. 매년 새해가 오고 그럴싸한 계획을 짜지만, 연말이 되면 마음은 점점 어두워지고, 눈물과 억울함으로 쌓여가는 것이 더 많다.

이런 무기력 속에서 우리는 어떤 삶을 살아야 할까? 무기력 역시 쉽게 사라지는 일시적이고 즉흥적인 감정이 아니다. 반복되는 삶에서 겹겹이 쌓아온 자기 부정의 결과다. 오랜 시간, 타인의 공격과 실

패를 거듭하면서 만들어진 감정이기에 무기력은 한순간의 사건으로 사라지지 않는다. 그런데 여기서 중요한 것은 '무기력의 감정'은 내 안에 여전히 존재하지만 그럼에도 '나라는 존재'는 여전히 대단하다는 것이다. '무기력'과 '나의 존재 가치'를 분리해서 바라봐야 한다는 사실이다. 나는 이 사실을 마티스의 그림에서 읽는다.

한때는 화려한 색감을 표현하면서 후배 화가들로부터 추앙받던 마티스. 하지만 노년에 이르러서는 몸이 말을 듣지 않았다. 관절염과 십이지장암. 캔버스 앞에 서서 붓질조차 할 수가 없어졌다. 몸이 예전 같지 않았다. 처음에 그는 이 상황을 절망했다. 화가로서 그림을 그릴 수 없다는 사실이 그를 무기력하게 만들었다. 그런데 가만히 생각해보니 서서 그림을 못 그리는 것이지, 예술적 표현은 누워서도 할 수 있다는 것을 깨달았다. 무기력한 몸이지만 화가로서의 정체성을 잃지 않았다. 그래서 그는 무리하게 몸을 움직이지 않았다. 불편한 몸을 그대로 받아들이면서 힘겹게 붓을 들고 색칠을 하기보다는 종이를 오려 붙이면서 예술 작업을 한다. 그래서 그의 그림은 말년으로 갈수록 더 단순해지고, 더 희망이 넘친다. 대충 종이를 오려서 붙여 놓은 것 같은 그림임에도 삶에 대한 새로운 의지가 보인다. 지금 마티스의 이 그림에서도 삶에 대한 뜨거운 열정이 보인다. 보통 이카루스는 어리석은 자의 대명사다. 태양에 가까이 가지 말라는 아버지의 명령을 어기고 촛농으로 만든 날개가 녹아서, 하늘에서 추락하는 인물이다. 그런데 마티스는 그런 이카루스에게

마티스, 〈이카루스의 빛〉

도 빨간 심장이 있음을 보여준다. 무기력한 몸을 이끌고 뜨거운 그림을 그리고 있는 자기 자신을 표현하고 있는 듯하다.

영화 〈건축학 개론〉을 보면 삶을 건축에 비유한다. 건물에는 그곳에 사는 사람들의 추억이 있듯이, 우리 마음속에도 스쳐 지나가는 사람들의 흔적이 남는다고 영화는 말한다. 그래서 영화도 과거는 사라지지 않고 계속 현재의 삶과 같이 살고 있음을 보여준다. 집의 기본 뼈대를 유지한 채 리모델링하는 건축가, 시멘트에 남아 있는 딸아이의 발자국을 그대로 남겨두는 아빠, 옛 남자 친구가 그려 준 건축 도면을 간직하고 있는 여자 등 우리 삶이 그대로 사라지는 것이 아니라 계속 현재에 도움을 주고, 그것으로 우리가 성장해가고 있음을 영화는 보여준다. 그렇다. 무기력은 무기력대로 의미가 있다. 삶이 늘 열정적일 수는 없다. 올라가는 날이 있으면 내려가는 날이 있고, 내려가는 날이 있으면 올라가는 날이 있다.

그런데 우리는 올라가는 것만 연습하며 살아와서 괜히 무기력에 빠져 있으면 빨리 빠져나와야 한다고 생각했다. 이상하게도 우리는 한 번 실패한 것을 영원한 패배라고 생각하는 경우가 많다. 그러나 우리 삶은 절대 그렇지 않다. 무기력이 있기 때문에 열정이 다시 생기는 것이고, 열정이 있었기 때문에 다시 무기력해지는 것이다. 삶이란 돌고 도는 것이고 과거는 사라지는 것이 아니라 현재의 위치에서 계속 쌓여가는 것이다. 실패와 성공, 절망과 희망, 빛과 어둠, 무기력과 열정의 삶이 역설적으로 연결되어 현재의 나를 일으켜 세우기

도 하고 다시 낙담시키기도 한다.

> 벌겋게 녹슬어 있는 철문을 보며
> 나는 안심한다
> 녹슬 수 있음에 대하여
>
> 냄비 속에서 금세 곰팡이가 피어오르는 음식에
> 나는 안심한다
> 썩을 수 있음에 대하여
>
> 썩을 수 있다는 것은
> 아직 덜 썩었다는 얘기도 된다
> 가장 지독한 부패는 썩지 않는 것
> – 나희덕, 〈부패의 힘〉 중에서

시인의 말을 빌리면, 무기력에 빠져 아무것도 할 수 없다고 생각하는 그것이 오히려 살아 있다는 방증이다. 어쩌면 우리는 지금보다 더 심각한 무기력에 빠져들 수 있다. 그러나 그런 무기력이 있었기에 살아있음을 깨닫고, 천천히 무기력하고 부패한 삶에서 일어날 수 있다. 어쩌면 무기력이라는 것은 내가 무엇인가를 해보려고 했기 때문에 느끼는 감정이다. 그 속에서 상처받고 패배했기 때문에 느끼는 감정이다. 오히려 더 큰 무기력은 내가 무기력함에도 그것을 느끼지

못하는 때이다. 그리고 아무것도 시도하지 않아서 무기력조차 경험하지 못하는 것이 더 큰 불행이다.

생전에 딱 한 점의 그림만 팔았다고 알려진 고흐. 그는 늘 자신이 썩어 있다고 생각했지만, 온 정성을 다해 그림을 그렸다. 그럼에도 사람들은 그의 낯선 그림에 돈을 지불하지 않았다. 오직 동생 테오만이 형의 그림을 인정하고 영원한 후견인이 되어준다. 이런 환경에서 고흐는 절망감을 느끼고 심한 무기력에 빠지기도 했다. 그러나 그는 다시 그림을 그린다. 스스로 살아있다는 것을 보여주기 위해 붓을 잡는다. 그토록 사랑했던 동생에게 아들이 생기자, 그는 비록 그림 하나도 제대로 팔지 못하는 화가이지만, 봄에 제일 먼저 피는 아몬드 나무의 꽃을 그려준다.

동생에 대한 고마움, 조카에 대한 사랑을 담으면서도, 자신의 그림이 새로운 생명이 될 것을 기대하며 그렸을 것이다. 결국 그는 그림 그리기를 멈추지 않았고, 지금은 수많은 지친 영혼에게 새로운 희망을 주는, 영혼의 화가가 되었다. 부패했다고 생각하는 그 자각이 고흐를 일으켜 세웠던 것이다.

무기력에 빠져 있다는 것은 자신의 능력이 부족한 것이 아니라 상황에 이끌려 자신의 삶에 대한 미래를 '잠시' 잃어버린 것이다. 스스로 삶의 의미를 '잠깐' 잃어버린 것이다. 무기력 속에서 살고 싶은 사람은 아무도 없다. 그럼에도 우리가 무기력에서 벗어날 수 없는

반 고흐, 〈아몬드 꽃이 피는 나무〉

이유는 스스로를 '가치 없는 존재'라고 생각하는 그 마음에 있다. 하지만 우리는 깨달아야 한다. 심한 무기력을 느끼면 느낄수록 그것은 내 삶에 오히려 큰 뿌리를 만들고, 새로 일어설 힘이 된다는 것을 말이다.

살아있는 것은 흔들리면서
튼튼한 줄기를 얻고
잎은 흔들려서 스스로
살아있는 몸인 것을 증명한다

바람은 오늘도 분다
수많은 잎은 제각기
몸을 엮는 하루를 가누고
들판의 슬픔 하나 들판의 고독 하나
들판의 고통 하나도
다른 곳에서 바람에 쏠리며
자기를 헤집고 있다

피하지 마라
빈들에가서 깨닫는 그것
우리가 늘 흔들리고 있음을
 – 오규원, 〈살아있는 것은 흔들리면서〉

카스파 다비드 프리드리히, 〈안개바다 위의 방랑자〉

작은 점으로 보인다. 우리의 모든 행동은 처음부터 선으로 보이지는 않는다. 어쩌면 생활하는 내내, 나의 행동은 실패와 아픔의 점으로 가득 찰 것이다. 하지만 그 실패의 점들이 모여서 아름다운 선을 만든다. 초승달이 반달로, 다시 반달이 보름달이 되듯이 작은 실패의 점들이 결국에는 삶의 보름달을 만든다. 그래서 나는 지금 초승달이라고, 보름달이 되지 않았다고 슬퍼할 수 있지만, 그 자리에

머물러 있을 수는 없다. 결국에는 그런 아픔이, 그런 무기력이 내 삶의 황금기를 만들어 주기 때문이다.

독일의 화가 프리드리히도 다시 바다 위에 선다. 자신의 삶이 늘 불우하고 힘들었지만, 안개 낀 바다 위에서 자신의 길을 또 다시 찾는다. 뿌옇고 흐려진 나의 길, 하지만 언젠가 이 안개는 걷히고 나의 길이 보일 때, 나는 나의 길을 걸어가게 될 것이다. 그날까지 내가 먼저 나를 포기하지 말아야 한다. 우리는 늘 기억해야 한다. '삶'이라는 '빈 들'에서 늘 그렇게 흔들리면서 가는 존재임을.

우리는 모두 외롭다

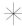

카스파 다비드 프리드리히, 〈수도승〉

프리드리히는 어려서부터 가족을 잃는 아픔을 겪었다. 특히 가장 친밀했던 동생이 자신의 눈앞에서 얼음이 깨지며 죽는 것을 보고 심한 충격을 받았다. 나이가 들수록 그의 내면은 더욱 황량해지고 외로워졌다. 그 쓸쓸한 마음을 이기고자 그림을 그리기 시작했다. 그래서 그의 그림에는 자연 앞에서 홀로 외로움을 느끼는 사람들이 자주 등장한다.

이번 그림에도 뿌연 바닷가에 외롭게 홀로 서 있는 한 수도승이 있다. 구도자의 자세로 서 있는 듯하지만, 뒷모습은 왜소하기만 하다. 그를 맞이하는 바다 역시 푸른 이상향은 아닌 듯하다. 길이 보이지 않고, 캄캄한 어둠 속에서 그를 맞는다. 삶의 진리를 찾고자 수도승의 길에 들어섰지만, 여전히 미궁 속에 있는 삶의 길, 그 속에서 수도승은 고립감과 외로움을 느낀다. 우리도 불현듯 찾아오는 외로움 속에서 혼자 가슴 아파할 때가 많다.

직장에 있을 때는 외로움을 잘 느끼지 못한다. 사람들과 같이 있고, 처리해야 할 일이 많기 때문이다. 그런데 피곤한 몸을 이끌고 집

으로 돌아갈 때는 쓸쓸하다. 차창에 비친 모습이 왜 그렇게 불쌍해 보이는지. 무엇인가를 열심히 하고 있지만, 외롭고 쓸쓸하다. 늘 혼자 있는 느낌이다. 분명 내 옆에 가족도 있고 동료들도 있는데 왜 이렇게 외롭고 쓸쓸한지, 순간순간 행복감에 기뻐하면서도, 가끔 터져 나오는 외로움에 스스로 지쳐갈 때가 있다.

항상 모든 사람은 자신의 감정을 이해 받기를 원한다. 이렇게 힘들어하고 있음을, 혹은 누구보다 열심히 살고 있음을 말이다. 하지만 정말 누군가에게 따뜻한 말 한마디 듣고 싶을 순간에는 아무도 없는 것 같다. 항상 곁에 있을 것 같은 남편도, 아내도, 친구도, 이상하게 내가 외로움 속에 지쳐 있을 때는, 아무도 없는 것 같다.

이런 외로움을 가장 잘 표현한 화가가 에드워드 호퍼다. 호퍼의 그림 속 인물들을 보면 분명 사람들 속에 있는데, 그 속에서 알 수 없는 외로움에 사로잡혀 있다. 〈밤을 지새우는 사람들〉이라는 제목을 가진 그림에도 네 명의 인물이 존재한다. 등을 보이고 말없이 혼자 있는 사람이 보이는가? 겉으로 볼 때는 아무 문제가 없는 듯하다. 정장을 입고 제법 분위기 있어 보인다. 그를 둘러싼 배경은 모던하다. 조명은 밝게 빛나고 큰 통유리창은 그가 세련된 사람임을 더 드러나게 해 준다. 그런데 그의 뒷모습은 왠지 서글프다. 겉은 멋진데 속은 외로움으로 가득 있는 듯한 느낌을 준다. 옆에 있는 사람들도 마찬가지다. 이야기를 나누고 있지만 얼굴은 퀭하고 메말라 있다. 호퍼는 미국을 가장 잘 표현한 화가라고 불린다. 그가 살았던 1930년대

에드워드 호퍼, 〈밤을 지새우는 사람들〉

의 뉴욕은 세계 최고의 도시로 발돋움할 때이다. 하루가 다르게 고층빌딩이 들어서고 경제와 예술의 중심지가 파리에서 뉴욕으로 옮겨가는 시점이었다. 하지만 호퍼는 겉으로는 미국이 발전하고 있지만, 물질의 풍요로움 속에서 더욱더 혼자가 되고, 외로워져 가는 현대인들의 내면적인 공허감을 보았다. 그래서 그의 그림에는 배경은 세련되고 도시적인데, 그 속에 있는 사람들은 말이 없고 표정이 어둡다. 까페에서 책을 읽어도 커피를 우아하게 마셔도 내면은 외롭고 공허하다.

언제부터인가 나도 이런 외로움을 부쩍 느끼기 시작했다. 물론 사람들 앞에서는 티를 내지 않는다. '나는 늘 바쁜 사람이야, 할 일이 많은 사람이야'라는 것을 과시라도 하듯, 사람들이 보는 앞에서는 열심히 글을 쓰거나 수업 준비를 한다. 흐트러진 행동 없이 모범적인 사람처럼 보이려고 애쓴다. 그러나 보는 이가 없을 때, 나는 한없이 약해진다. 그냥 울적해서 숲길을 걷기도 하고, 바닷가에 차를 세워 두고 멍하니 바다를 보기도 한다. 급기야 어떤 날은 혼자 도시락을 먹다가 수 년 전에 하늘로 가신 엄마가 보고 싶어 눈물이 난 적도 있다.

몇 년 전에 급등하는 전세보증금을 벌어야 해서, 무리하게 강의를 다닌 적이 있었다. 전남, 전북, 경북, 제주 등 전국을 돌아다녔다. 내 안에서는 '너 돈 벌려고 이렇게 강의하고 있냐?'라는 외침이 끝없

이 터져 나오는데도 '전셋값을 벌려면 어쩔 수 없잖아!' 하면서 체력이 고갈된 상태에서도 강의를 했다. 목적이 왜곡되니 당연히 강의하는 것이 즐겁지 않았다. 청중 앞에서 억지로 연기를 해야 했고, 마치 무엇인가를 잘 아는 사람처럼 포장해야 했다. 그러던 어느 날 밤기차를 타고 올라오는 길에 차창에 비친 내 모습을 봤다. 퀭한 눈에 지쳐 있는, 푸석푸석한 얼굴이다. 의미 없이 돈을 벌려고 애쓰는 내가 보였다. 한때는 의미 있는 강의로 이 세상을 좋게 바꿔보겠다고 소리쳤는데, 이제는 강의를 돈벌이로 생각하는 초라한 모습에 순간 눈물이 나왔다. '무엇 때문에 이 밤까지 전국을 돌아다니고 있나!'라고 속으로 외치면서 나 자신이 불쌍히 여겨지면서 눈가에 눈물이 고였다. 호퍼는 이런 내 마음을 잘 알고 있는지, 〈푸른 저녁〉에서 내 모습을 제대로 표현해준다. 이제는 공연을 마치고 자기만의 시간을 가지고 있는 삐에로, 그도 나처럼 자신의 삶을 애잔하게 바라보면서 진하게 울고 있다.

생각해보면 우리는 사람들 앞에서 전문가인 척, 성인군자인 척, 수많은 연기를 한다. 겉으로는 가면을 쓰고 감정을 숨기고, 아픈데 아프지 않다고 강한 척을 한다. 그러다 밤늦게 집에서 마주한, 거울 속에 비치는 초라한 내 모습에 마음이 아프다. 내가 아닌 모습으로 살다 보니 내 안은 속으로 까맣게 타들어 가고 있었다.

문제는 이런 나의 진짜 마음을 말할 사람이 없다는 거다. 이상하게도 나의 이런 속사정을 가족에게도, 친한 동료에게도 말하지 못한

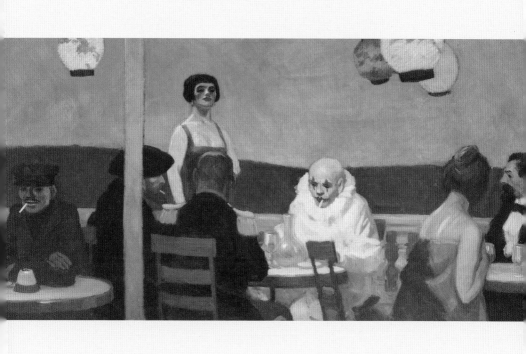

에드워드 호퍼, 〈푸른 저녁〉

다. 너무나 부끄럽고, 스스로가 속물처럼 느껴지기 때문이다. 나라는 존재가 진짜 하찮게 느껴져서 차마 말하지 못하는 것들도 있다. 그래서 이런 쓸쓸하고 외로운 감정을 없애고자 분위기 좋은 카페에 들어가서 혼자서 기분을 내본다. 아메리카노를 주문하고, 노트북을 켜고, 무엇인지 모를 글을 쓴다. 바쁘게 살아온 것을 자랑스럽게 여기면서, 스스로를 멋있다고 생각한다. 괜히 뉴요커가 된 기분에 우쭐하기도 한다. 그런데 부인할 수 없는 한 가지. 나는 여전히 혼자다.

이런 외로움이 반복되다 보면 저절로 우울감을 느낀다. 사람들이 내 앞에서는 가면을 쓰고 피상적인 말만 주고받고, 뒤에서는 나를 비난하며 수군거리는 것만 같이 느껴진다. 이렇게 되면 적극적으로 나서서 일하는 것을 주저하게 된다. 사람들 앞에 나서는 것이 두렵고, 이유 없이 사람들과 가깝게 지내고 싶지 않아진다. 모든 것이 위선과 가식으로 가득 찬 것처럼 느껴진다. 그래서 점점 더 혼자가 된다.

사람들 사이에 섬이 있다.
그 섬에 가고 싶다.
– 정현종, 〈섬〉

'그 섬에 가고 싶다'에 담긴 화자의 마음은 무엇일까? 섬이라는 이상적 공간에서 여러 사람과 소통하고 관계 맺는 것을 갈망하는 듯하지만, 또 다른 한편으로는 사람과 사람 속에서 떠나 스스로 외로

운 공간, 섬에 가고 싶어 하는 마음으로 읽힌다. 시에서 섬은 소통과 연결의 공간이며, 단절과 고립의 공간이다. 이처럼 외로움의 감정은 이중적이다. 누군가 위로를 바라면서도, 어떤 때는 누군가 나에게 다가오려하면 스스로 그 관계를 끊으려 한다. 스스로 섬에 들어가 오히려 혼자 있는 것을 즐긴다.

이렇듯 우리 안에 있는 외로움의 감정은 너무도 복잡한 것이어서 떨쳐내는 게 쉽지 않다. 뚜렷한 성과물이 있어서 사람들에게 인정을 받아도, 혹은 그렇지 않아도 외로움은 늘 우리 삶 속에 있다. 이것은 외로움의 감정이 나라는 존재가 약해서, 혹은 상처받아서 생기는 것이 아니기 때문이다. 원래부터 우리는 외로운 존재이다. 함민복 시인은 이것을 '선천적인 그리움'이라고 표현한다.

사람 그리워 당신을 품에 안았더니

당신의 심장은 나의 오른쪽 가슴에서 뛰고

끝내 심장을 포갤 수 없는

우리 선천성 그리움이여

하늘과 땅 사이를 날아오르는 새떼여

내리치는 번개여

– 함민복, 〈선천성 그리움〉

무엇으로도 채워지지 않는 이 갈급함. 그래서 일이 잘 되더라도, 어떤 충만한 상태에 이르더라도 우리는 누군가를 그리워한다. 사랑

미카 포포비치, 〈마스크를 쓴 자화상〉

하는 애인을 품에 안으면 서로 하나가 되는 듯하지만, 인간은 개별
자로 존재한다. 그래서 결혼을 해도, 연애를 해도, 열정적으로 살아
도 이 외로움의 감정에서 벗어날 수 없다. 그런데 우리는 이것을 바
쁘게 일을 하면서 떨쳐 버리려 했고, 많은 사람과 약속을 잡으면서
벗어나려고 했다. 혹은 스스로 외톨이가 되어 외로움의 늪으로 더
깊게 들어가려고 했다.

외로움은 어떤 처방전으로 해결되는 것이 아니다. 인간 내면의

문제는 인지를 넘어서는 새로운 접근을 해야 한다. 그것은 나를 그냥 깊이 들여다보는 작업이다. 마음의 눈으로 다시 나의 내면을 들여다보면서 내가 정말 하고 싶은 것이 무엇인지, 나의 내면은 지금 어떤 상태인지를 조심스럽게 나를 깊이 봐야 한다. 어쩌면 나는 거듭되는 실패 속에서 자존감이 바닥에 떨어져 있고, 믿었던 사람에게 상처받아 흐느껴 울고, 용기있게 말 한마디 못하는 내가 미워서 울고 있을지도 모른다. 바쁘게 살아간다고 이런 내가 바뀌는 것이 아니다. 높은 직함을 받는다고 해서 자아가 새로워지는 것이 아니다. 타인과 만난다고 내 안에 있는 외로움이 사라지는 것이 아니다. 스스로에게 말을 걸고, 나를 충분히 만나줘야 한다. "너, 외로웠구나!", "많이 울었구나!", "그동안 버티느라고 힘들었구나!"라고 말하면서 내 속의 외로움과 만나야 한다. 그리고 그 감정 속에 있는 욕구를 알아차리면서, 차츰차츰 내가 하고 싶은 것이 무엇인지를 찾아야한다. 내가 지금 왜 이렇게 힘이 없고, 왜 이렇게 무너져 있는지를 이해하면, 서글픈 이 삶도 또 견디며 살아진다. 그래서 우리는 한없이 외로워하고 있는 나에게 편지를 써야 한다. 나에게 조용히 말을 걸면서 내 속 '외로운 자아'에게 편지를 써야 한다.

울지마라
외로우니까 사람이다
살아간다는 것은 외로움을 견디는 일이다
공연히 울려오지 않는 전화를 기다리지 마라 눈이 오면

눈길을 걸어가고

비가 오면 빗길을 걸어가라

갈대 숲에서 가슴 검은 도요새는 너를 보고 있다

가끔은 하나님도 외로워서 눈물을 흘리신다

새들이 나뭇가지에 앉아 있는 것도 외로움 때문이고

네가 물가에 앉아 있는 것도 외로움 때문이다

산 그림자도 외로워서 하루에 한 번씩 마을로 내려온다

종소리도 외로워서 울려 퍼진다

　　– 정호승, 〈수선화에게〉

　더 이상 내 안에 있는 외로움을 숨기려고 하지 말자. 정호승 시인
도 수선화에게 편지를 쓰는 것이지만, 실상 '나'에게 말을 거는 것이
다. 늘 외로움을 견뎌야 했던 자기 자신에게 말을 거는 것이다.

　나는 그림으로 나에게 말을 걸었다. 그림이 삶에 어떤 해답을 분
명히 제시해주는 것은 아니지만 불안하고 외로워하고 있는 나를 그
림은 정직하게 보여준다. 그래도 그림만은 나를 알아주고 있다는 안
도감이 삶에 소소한 위로를 주고 다시 살아갈 힘을 준다. 미카 포포
비치의 그림도 마찬가지다. 그림을 보고 있으면 여전히 사람들 앞에
서 진실되지 못하고 가면을 쓰고 있는 나를 보게 된다. 초라한 나의
모습을 정직하게 보게 되니 바쁘게만 살아가려는 나에게 잠시나마
멈춤의 시간을 준다. 내 호흡을 찾고 내 진심을 살피니, 내가 정말 어
떤 삶을 살고 싶은지를 희미하게 알게 된다.

이번 1장에서는 이렇게 그림으로 나에게 말을 거는 연습을 했다. 구체적으로 그림을 어떻게 봐야 한다는 이야기를 하기 전에, 삶에서 자연스럽게 말을 걸었던 그림을 잠시 소개하고, 그림이 내 삶에 어떻게 위로가 되는지를 나눴다. 이제 2장부터는 그림을 어떻게 봐야 하는지, 그림 속 화가의 진심을 어떻게 찾을 것인지 구체적으로 살펴보면서, 화가의 예술적 도전을 내 삶에 적용하는 작업을 해 볼 것이다. 미쳐 알지 못했던 나를 그림으로 잘 마주하면서, 내 삶을 스스로 위로하는 비밀을 함께 알아가 보자!

제 2 장

그림에게 다가서다

느낌대로 보기

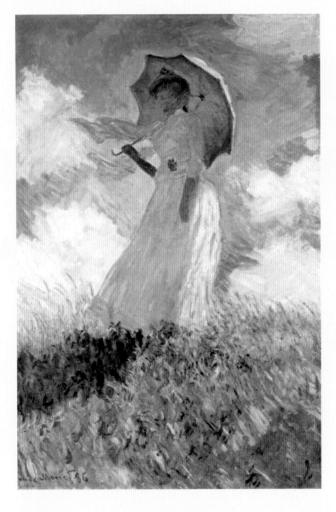

모네, 〈양산을 든 여인〉

아련한 그리움에 사무친 적이 있는가? 사실 바쁜 현대인에게 '아련하다'라는 단어는 다소 낯설다. 사전에 보면 '아련하다'라는 말은 '똑똑히 분간하기 힘들게 어렴풋하다'라는 말로, 한쪽을 분명하게 선택해야 하는 현대인에게는 큰 의미를 두지 못하는, 거의 잊힌 단어다. 그런데 이상하게 나는 모네의 이 '아련한' 그림에 눈길이 갔다.

이 책을 준비하면서 내가 처음으로 좋아했던 그림이 뭐였지? 하며 더듬어 보니 모네의 〈양산을 든 여인〉이었다. 왜 이 그림에 유독 내 마음이 머물렀을까? 사실 잘 모르겠다. 이 그림을 보고 있으면, 내 안에서 자꾸 울렁이게 하는 그 무언가가 있다. 실체를 알 수 없는 그리움. 그 대상은 수년 전에 내 곁을 떠나간 엄마일 수도 있고, 어린 시절 자주 올라가던 마을 뒷산일 수도 있다. 혹은 해맑게 웃으면서 이곳 저곳을 뛰어다니던 청년 시절의 나일 수 있다. 모네가 나를 위해 그려준 그림도 아닌데, 이 그림을 보고 있으면 자꾸 옛날 생각이 나고 사람이 그리워진다. 형형색색으로 표현된 풀밭들, 끝없이 변화하는 구름들. 그리고 그곳에서 홀로 누군가를 기다리고 있는 여인. 바람은 불고 그림 속 여인은 슬며시 내가 된다. 이렇게 뛰어난 화가

들은 매 작품마다 전심으로 자신의 마음을 그려 넣기 때문에, 눈길이 가는 그림 속에 잠시 머물면 화가의 진심이 내게로 온다.

우리가 그림을 대하는 자세는 이런 것 같다. 내 마음에 다가오는 그림이 있으면 그냥 그 그림에 조금 더 머물러 보기. 가끔 나에게 사람들이 묻는다. 미술관에 가서 그림을 어떻게 보는 것이냐고, 미리 공부를 하고 가야 하냐고 혹은 미술관에서 제공하는 음성 해설을 꼭 들어야 하는 것이냐고, 아니면 도슨트의 설명을 들으면서 그림을 봐야 하는 것이냐고 묻는다. 이미 눈치를 챘겠지만, 정답은 없다. 어떤 방법이든 그림을 보는 것이라면 다 좋다. 하지만 개인적으로 가장 먼저 추천하는 그림 감상법은 그냥 보는 것이다. 내 느낌대로, 어떤 지식에 구애 받지 말고 그냥 보는 것이다. 그래서 나는 미술관에 가면 일단 한 번 주욱 둘러본다. 그리고 나서 마음에 드는 그림 쪽에 다시 가서 그 그림을 깊게 보는 편이다. 그래서 처음 그림을 보는 시간은 평균 잡아 1분이다. 스쳐가듯 지나간다. 훌훌 걷다 보면 갑자기 내 마음에 들어오는 그림이 있다. 모네의 〈양산을 든 여인〉도 마찬가지다. 우연히 이미지 검색으로 모네의 그림을 찾았는데, 그 중에 가장 내 눈에 들어온 것이 이 그림이었다. 이상하다. 평상시에 텐션이 높고 활달한 성격의 내가, '아련한 그리움'을 표현한 그림에 눈길이 가는 것이 내 스스로도 이해가 되지 않는다. 그런데 더 이상한 것은 계속해서 이런 그림들이 내게 눈에 들어온다는 사실이다.

또다시 모네의 그림이다. 역시나 아련한 느낌이 가득하다. 이번 그림은 마치 〈양산을 든 여인〉을 먼 곳에서 본 느낌이다. 벼랑 위에

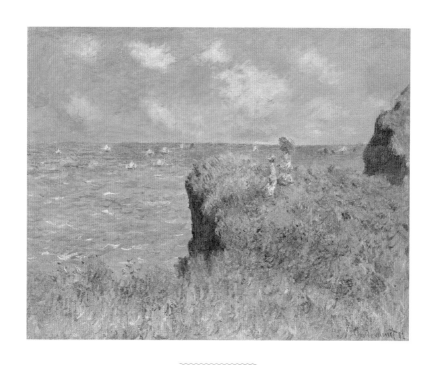

모네, 〈푸르빌 절벽 산책〉

두 여자가 있는 듯한데, 한 여자가 양산을 썼다. 앞서 본 그림과 연결
지어 보면, 양산을 쓴 저 여인을 모네가 확대해서 그린 거 같다. 날씨
도 비슷하고 묘사되는 풀밭의 느낌도 유사하다. 바람이 불고, 풀은
저마다의 방향으로 움직이면서 사람을 살랑거리게 한다. 그래서 나
는 모네의 그림을 수집하기로 했다. 인터넷으로 화질이 좋은 모네의
그림을 폴더에 넣고, 이따금씩 꺼내 보면서 감상했다. 때로는 내가
쓰는 글에 모네의 그림을 슬쩍 넣기도 했고, 학교 수업 시간에 학생
들에게 보여주기도 했다. 모네의 책을 읽고, 모네의 그림이 담긴 도

록을 산다. 심지어 이 그림들을 실제로 보고 싶어서 파리 오르세 미술관에 다녀왔다. 맨날 컴퓨터로만 보다가 실제 원화를 보는 느낌은 기대보다 대단한 것은 아니었다. 그림을 보자마자 '와' 하고 탄성을 지를 정도의 강렬한 감정이 터져 나오는 것도 아니다. 다만 오래 알았던 친구를 만난 느낌이라고 할까? '드디어 봤구나!', '생각보다 크군' 하는 마음으로 계속해서 〈양산을 든 여인〉 주변을 서성거렸다.

그림을 처음 대하는 자세는 이런 것 같다. 학창시절처럼 어떤 정답을 알아내기보다는, 내게 다가오는 그림을 한 번 찾아보고 그 그림을 파일로 모아 보는 것, 미술관에서 마음에 들었던 그림을 인터넷에서 찾아보고 그 그림을 책상 앞에 붙여 보는 것. 그리고 내가 이 그림을 왜 좋아하는지를 스스로 질문해 보는 것. 이런 소박한 과정들을 거치면서 그림을 통해 들려주는 화가의 진심을 찾아가면 좋을 것이다.

모네의 그림으로 시작한 나지만, 점차 모으는 그림들이 많아졌다. 이번에는 이상하게도 '빈방'이다. 처음에는 내가 모네의 그림처럼 화려한 색감이 있는 그림만 좋아한다고 생각했는데, 덤덤하게 조용한 느낌의 그림도 좋아하는 것을 알게 되었다.

여기에 에드워드 호퍼의 그림이 있다. 호퍼는 외로운 사람들이 나오는 인물화를 많이 그렸지만, 때로는 그는 빈 공간의 적막함을 통해 인간 내면 속에 있는 외로움을 그려냈다. 이 그림도 그중 하나다. 보고 있으면 마음이 차분해진다. 내가 현재 서 있는 이곳이 다소 소란스럽더라도 그림을 보고 있으면 내 마음이 평온해진다. 분명히

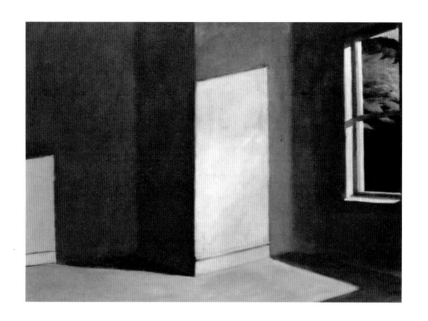

에드워드 호퍼, 〈빈방의 빛〉

예쁜 그림도 아니고, 모네의 그림처럼 색채감이 뛰어난 것도 아닌데, 이 빈방에 들어온 따스한 빛이 봄햇살처럼 느껴진다. 아무것도 없어 찾는 이도 없는 공간인 것 같은데 나는 이 공간으로 훌쩍 떠나고 싶다. 이 그림에 마음이 머무니 이런 빈 공간을 그린 다른 그림들을 찾아보게 되었다. 그렇게 찾아진 화가가 빌헬름 함메르쇠이라는 다소 어려운 이름의 덴마크 화가다. 그림 제목도 조금 화려하다. 〈햇빛 속에서 춤추는 먼지〉다. 먼지가 춤추는 모습이 그림 속에 잘 보이지는 않지만, 빈방의 고요와 평화로움이 역시나 내 시선을 끈다.

빌헬름 함메르쇠이, 〈햇빛 속에 춤추는 먼지〉

하얀 창문으로 빛이 들어온다. 조용하고 적막한 실내, 역시나 이곳에는 사람이 없다. 나이가 들어갈수록 자꾸 예민해진다. 잠을 자다가도 작은 소리에 곧잘 깨어나고, 카페에서 차를 마실 때, 시끄럽게 떠드는 사람들이 원망스럽다. 극장에서 팝콘을 먹으며 부스럭거리는 소리, 가끔 울리는 카톡 소리. 가만 보면 불편하게 하는 소리들이 나이가 들수록 늘어가는 거 같다. 그래서일까? 이상하게도 나는 이런 '빈방'의 그림들에게 시선이 가고 가끔 커피를 내리면서 이 그림들을 들여다본다. 그리고 내 마음의 공간도 이렇게 조용하고 적막하기를 소망한다.

어떤 그림은 인물의 눈빛에 나를 빠져들게 할 때도 있다. 귀도 레니의 〈베아트리체 첸치〉라는 그림이 바로 그렇다. 이 그림은 보는 즉시 첸치의 눈빛에 빠져든다. 얼굴은 뽀얗고 창백한 느낌. 여인의 눈빛에는 '나 이제 가요'라는 말이 계속 들리는 듯하다. 얼굴에서 무엇인가를 자꾸 말하려는 여인의 표정 때문에 무슨 사연으로 이 그림을 그렸는지 궁금하지 않을 수 없다.

귀도 레니는 주로 종교화를 많이 그리면서 인물들이 하늘에 있는 신께 예배드리고 경외하는 그림을 많이 그렸다. 그래서 그의 그림 속 인물의 시선은 대부분 하늘로 향한다. 알 수 없는 불안 속에서 하늘에 있는 신을 바라보는 그림이 이 작가의 특징이다. 그런데 이 〈베아트리체 첸치〉는 하늘이 아니라 정면을 본다. 이것이 이상해서

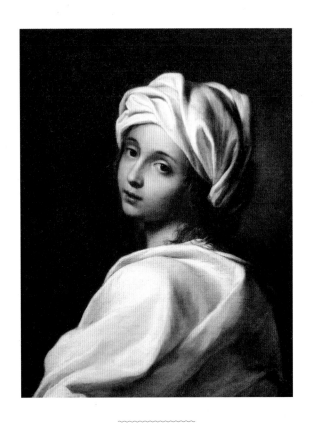

귀도 레니, 〈베아트리체 첸치〉

자료를 더 찾아보니, 역시나 여인이 그런 눈빛을 한 이유가 있었다. 계부로부터 학대를 받았던 베아트리체가 동생과 함께 계부를 죽였는데, 그것이 나중에 발각되어 사형 선고를 받게 되었다. 사람들은 평상시에 선행을 베풀던 베아트리체가 악한 계부를 만나서 어쩔 수 없는 살인을 한 것이라고 탄원하지만, 첸치 가문의 재산을 노리던 교황은 베아트리체의 사형을 집행한다. 이 소식을 들은 귀도 레니는

이 여인을 그리기로 마음먹었고, 사형 집행 전날의 베아트리체 얼굴을 이 그림에 나타나듯 애처롭게 그렸다. 나는 평온한 것 같지만 처연한 슬픔이 엿보이는 이 그림을 자꾸 들여다보게 되었다. 그래서 이탈리아에 갔을 때, 이 그림을 실제로 또 다시 보고 왔다. 〈양산을 든 여인〉을 봤을 때와 마찬가지로 역시나 '와우' 하는 감탄사는 나오지 않는다. 또 다른 옛 친구를 만난 느낌. 그림을 꽤 오랜 시간 들여다본다. 상상의 인물이 아니라 실제로 억울하게 죽음을 당하게 되는 한 소녀. 그 마음에 도달하니 '애처롭다'는 단어가 떠오른다.

〈베아트리체 첸치〉를 보고 나만 특별한 느낌을 가진 것은 아니었던 거 같다. 이 그림을 보고 무릎에 힘이 빠지면서 알 수 없는 황홀경에 빠진 사람이 있는데, 그 사람이 바로 소설가 스탕달(Stendhal, Marie Henri Beyle)이다. 1817년 스탕달은 피렌체에 있던 이 그림, 〈베아트리체 첸치〉를 보고 나서, '나는 주저 앉을 수밖에 없었다'고 적어 놓았다. 나는 그 정도까지는 아니었는데 스탕달은 그림 속 소녀의 마음을 제대로 느낀 것 같았다. 사람들은 이렇게 예술 작품을 감상하면서 순간적으로 느끼는 각종 정신적 충동이나 분열 증상(호흡이 가빠지거나 어지러움, 황홀경 등)을 '스탕달 신드롬(Stendhal syndrome)'이라고 말하기 시작했다.

스탕달 신드롬까지는 아니더라도 계속해서 나는 상처받고 소외된 자들을 그린 그림에 눈길이 갔다. 타인에 대한 연민의 정이 그렇게 큰 사람이 아닌 데도 상처받고 헐벗은 인물들의 그림을 보면, 화가들이 어떤 의도로 그림을 그렸는지 계속 들여다보게 되었다. 로트

로트렉, 〈화장하는 여인〉

렉의 그림도 마찬가지다. 그는 '물랭루즈'라는 카바레를 들락거리면서 그림을 그렸는데, 그곳에서 수많은 성매매 여성과 만나고 따뜻한 시선으로 그들의 친구가 되어준다. 그가 그린 여인들의 모습은 색기 넘치는 여자가 아니라, 삶의 무게를 다 이기지 못한, 슬픔 속에 있는 여자들이었다.

　로트렉이 이런 시선으로 그림을 그리게 된 것은 순전히 자신의

아픔 때문이다. 로트렉의 부모는 귀족 가문으로 사촌지간이었다. 유명한 합스부르크가가 그랬던 것처럼 근친혼을 한 것이다. 세상의 냉대 속에서 태어난 로트렉은 허약 체질이었다. 자주 아팠고, 다른 아이들에 비해서 건강하지 못했다. 사람들은 근친 간의 결혼으로 그렇게 된 것이라고 수군거렸다. 설상가상으로 두 번의 낙상 사고를 당했다. 한 번은 의자에서, 다른 한 번은 구덩이에서. 일련의 사고로 부러진 다리 뼈가 붙지 않아 키가 자라지 않게 되었다. 그는 결국 난쟁이가 되었고, 생애 내내 사람들의 조롱거리가 되었다. 그럼에도 그가 삶을 포기하지 않았던 이유는 자신을 헌신적으로 사랑해주는 어머니 그리고 그림 때문이었다. 그는 그림을 통해 자신의 존재 가치를 찾았고, 힘겹게 살아가는 무희, 술집 여인들을 그리며 그들의 친구가 되었다. 그의 그림에는 세상에서 가장 소외된 자를 귀히 여기는 진심이 담겨 있어서 애처롭지만 따숩다.

정신없이 하루를 살다 보면 하루가 어떻게 지나갔는지를 모른다. 아침부터 메모지에 오늘의 할 일을 적고 하나 하나 체크를 해 나가지만 꼭 펑크나는 일이 있다. 그리고 결정적인 순간에 사고는 터진다. 내 마음은 오늘도 종이처럼 구겨진다. 이럴 때 말없이 다가오는 그림들이 있다. 그리고 그런 그림들을 나만의 폴더에 모으기 시작했다. 그리고 또 내 삶이 버거울 때, 조용히 폴더를 열고 그림을 들여다봤다. 이상하게도 그 속에 또 다른 내가 있었다. 아련한 그리움을 추억하고, 아무도 찾지 않는 적막한 공간을 찾고 싶은 내가 있었다. 겉으로는 강한 척하지만, 누구보다 나는 약했고 아팠다. 그렇게 나는

그림 속에 처연하게 서 있었고, 또 그 처연한 슬픔을 어떻게든 이겨내고 싶은 강한 의지가 있었다.

그림은 어떻게 보는가? 단순하다. 그냥 내 느낌대로 본다. 그리고 시선이 가는 곳, 그 그림에 잠시 머물러서 왜 내가 이 그림에 왜 마음이 가는지 내 마음의 소리를 들으면 된다. 시선이 가는 그림에 조금 더 머무르고 그것을 모으다 보면, 내가 어떤 감정에 마음이 가는지, 어떤 그림에 시선이 가는지 일관되게 나타난다. 어쩌면 우리는 나 자신을 잘 모른다. 나로 살기 원하지만 정작 우리는 내 얼굴을 모른다. 하지만 그림은 조용히 내게 다가와 내가 어떤 사람인지를 보여준다.

02

질문하며 보기

반 고흐, 〈장미〉

문학교사로 살면서 가장 가슴이 아픈 일은, 시를 지식적으로 가르치지 감상하는 능력을 제대로 가르치지 못한다는 것이다. 수능 문제에서 시와 관련된 문제를 잘 푼다고 해서, 그 학생에게 시를 감상하는 능력이 있다고 말할 수는 없다. 〈진달래꽃〉의 "죽어도 아니 눈물 흘리우리다"가 반어법이 사용되었다는 것을 알아도, 그 정서를 우리 학생들이 제대로 공감하고 있는지는 늘 의문이다. 그래서 가능하면 수업 시간에 질문을 던지면서 학생들이 스스로 시를 감상하게 가르치려고 한다.

죽는날까지 하늘을 우러러
한점 부끄럼이 없기를
잎새에 이는 바람에도
나는 괴로워했다

별을 노래하는 마음으로
모든 죽어가는 것을 사랑해야지
그리고 나에게 주어진 길을

걸어가야겠다.

오늘밤에도 별이 바람에 스치운다

- 윤동주, 〈서시〉

한국 사람이라면 다 아는 윤동주의 〈서시〉다. 하지만 질문을 던져서 시를 감상해 보면, 시를 이해하기가 쉽지 않다. 예를 들어 2연에 보면 '별을 노래하는 마음'이 나온다. 뭔가 좋은 느낌인 것은 같은데, 구체적으로 학생들에게 "별을 노래하는 마음이 뭘까?"라고 물어보면 대답이 없다. 그리고 이어서 "모든 죽어가는 것은 무엇이고 왜 시속 화자는 그것을 사랑해야 한다고 말할까?"라고 물으면 역시 묵묵부답…. 이것은 어른들에게 질문을 해도 마찬가지일 것이다.

사실 예술은 인지적으로 이해하는 것이 아니라 인지를 너머 정서로 이해해야 한다. 거기서 촉발되는 공감, 연민, 희망의 정서가 내 삶을 더 의미 있게 바라보게 하고, 다시 내 삶을 살게 하는 힘을 준다. 이를 위해서는 우리 스스로 질문을 던지고 그 질문에 대한 답을 찾아가면서 예술가의 마음과 만나야 한다. 불행히도 학교 교육에서는 이 단계까지 가지를 못한다. 한 작품을 깊게 감상하려면 시간을 들여야 하는데, 학교 교육에서는 그럴 시간이 없다.

비단 문학만 그럴까? 미술, 음악에서도 마찬가지다. 우리가 피카소, 모네를 알지만 그들의 작품 세계와는 만나지 못했다. 피카소는 입체파, 모네는 인상파라는 것을 알아도, 화가들이 어떤 생각과 감

정으로 그런 그림을 그렸는지 우리는 제대로 배우지 못했다. 시험용 지식은 배웠어도 화가들의 마음, 화가들의 진심은 알지 못했다.

그래서 전시장을 찾아 그림을 감상할 때도 뭔가 특별한 지식이 있어야 한다는 막연한 선입견이 존재한다. 우리 안에 이미 그림을 감상할 수 있는 능력이 내재되어 있음에도, 설명을 들어야만 감상할 수 있다고 생각한다. 우리 안에 감정을 느낄 수 있는 공감 능력, 아름다움을 느낄 수 있는 심미안, 내 경험을 스스로 되돌아보는 성찰 능력만 있다면, 얼마든지 우리도 그림 속 화가의 진심을 알 수 있다.

화가들은 어떤 순간에 그림을 그릴까? 우리가 사진을 찍는 순간과 유사하다. 지금 이 순간이 아름답다고 느끼고, 의미 있고, 가치 있다고 느낄 때 화가들은 붓을 든다. 즉 화가 스스로 어떤 영감에 사로잡힐 때 그림을 그린다. 당연히 그 그림에 화가들은 자신의 진심을 관람객들에게 표현하려고 한다. 고의적으로 난해하게 그림을 어렵게 그리지 않는다. 그러니 우리도 그림은 어렵다는 선입견을 버리고 마음속에 생겨나는 질문들을 바탕으로 화가의 마음과 만나고 그것으로 내 삶을 버텨갈 수 있는 위로를 얻을 수 있다. 개인적으로 그림 보는 4단계는 아래와 같다.

관찰하기 ⋯▸ 질문하기 ⋯▸ 추론하기 ⋯▸ 적용하기

이 과정은 어디까지나 내가 편의상 만든 단계일 뿐, 절대적인 방

법은 아니다. 각 개인이 지닌 경험, 생각, 습성에 따라 그림을 보는 감상법은 수만 가지다. 이런 순서로 보는 훈련을 하면 자기만의 관점으로 그림을 보게 되고, 나아가 내 삶을 의미 있게 바꿔갈 수 있다.

먼저 관찰하기다.

관찰은 깊게 보는 것이다. 시간을 두고 천천히 보는 것을 말한다. 나태주 시인은 〈풀꽃〉에서 말한다.

자세히 보아야 예쁘다

오래 보아야 사랑스럽다

너도 그렇다.

　- 나태주, 〈풀꽃〉

이 말은 자세히 보지 않고, 오래 보지 않으면 예쁨과 사랑스러움의 감정이 생기지 않는다는 것이다. 잠깐 보고, 대충 봐서는 어떤 대상과의 만남에 이를 수 없다는 것이다. 자세히 보고 오래 보려면, 일단 그 대상에 머물러야 한다. 나태주 시인은 이름없는 풀꽃조차도 멈춰서 자세히 보고 오래 본다면 사랑스러울 수 있다는 것이다.

그림도 일단 멈춰야 한다. 물론 모든 그림 앞에 멈출 필요는 없다. 그냥 내 마음에 다가오는 그림 한 점, 그 그림 앞에 머무른다. 미술관에 갔다면, 내 마음에 들어오는 그림이 적어도 한 점은 분명 있다. 그런 그림을 한 점 찾았으면, 우리는 잠시 그 자리에 멈춰 서서 형태,

색깔, 질감을 봐야 한다. 그것을 고흐의 그림으로 연습해보자.

일단 형태다. 화가들은 선으로 형태를 그리면서 자신이 표현하고자 하는 대상을 구체화한다. 여기에 고흐의 그림이 있다. 형태를 본다. 그는 자화상을 주로 그렸기에 무엇을 그렸는지 파악하는 것은 쉬운 일이다. 자기 자신을 그렸다. 자기 자신의 어떤 모습을 그렸는가? 표정을 보니 절대 기쁜 상태는 아니다. 인상을 쓰고 얼굴을 찌푸리고 있다. 우리가 셀카를 찍을 때 자신의 가장 멋진 모습을 찍게 되는데, 고흐는 이런 느낌으로 자신을 표현하고 싶었나 보다. 인생의 고뇌를 혼자 잔뜩 지고 가는 느낌, 이 느낌을 자신의 자화상으로 표현하고 있다. 심지어는 자세히 관찰하게 되면 입술에 피가 흐르는 듯한 느낌을 주고 있다. 입술을 꼭 깨물어서 입술에 가느다란 선으로 붉은 피가 표현되어 있다. 입술을 꼭 깨물정도의 아픔을 고흐는 느끼고 있었다.

두 번째는 색이다. 미술이 시, 음악과 다른 것은 색을 쓴다는 것이다. 색은 형태만큼 중요하다. 화가들은 자기만의 색을 찾기에 애를 쓰고, 색으로 자신이 드러내고자 하는 진심을 표현한다. 우리 같은 일반인들은 초등학교 때 외웠던 "빨강, 다홍, 주황, 귤색" 등 기본 20색 정도로 색을 알고 있지만, 화가들은 같은 빨강이라도 희망을

반 고흐, 〈자화상〉

주는 빨강, 장미 같은 빨강, 절망적이지만 다시 기다릴 수 있는 빨강 등 자기만의 복잡한 느낌을 여러가지 물감을 섞어서 표현하고 싶어 한다. 고흐의 색은 다양한 청록색과 하늘색이 뒤섞여 있는 푸른 계열의 색감인데, 옷과 배경을 같이 칠한 것으로 봐서는 분명히 고흐의 의도가 있을 것이다.

세 번째는 마티에르이다. 고흐는 물감을 툭툭 찍어내듯이 거친 느낌을 주는데, 이를 마티에르라고 한다. 물질이 지니고 있는 재질, 질감을 뜻하는 불어가 마티에르(matière)인데, 그림에서는 물감이 화면 위에 만들어내는 재질감을 뜻한다. 화가들은 이 재질감으로 자신의 느낌을 조금 더 구체화시키기 위해 캔버스에 모래와 석고 등 이물질을 섞어 바르기도 하고, 물감을 문지르거나 긁어내는 등 다양한 질감 효과를 내서 그림의 디테일을 표현한다. 마티에르를 잘 활용한 대표적인 화가가 고흐다. 고흐의 마티에르는 그만의 느낌이 있어서 거친 느낌을 주는데, 이 자화상에서도 이글이글 타오르는 듯한 색감과 거친 질감으로 자신의 그림을 표현하고 있다. 여기에는 화가의 어떤 감정이 반영되어 있을 것이다.

어느 정도의 관찰을 했으면 두 번째 질문하기이다.

그림을 깊게 들여다본다는 것은 질문을 해 본다는 것이다. 앞선 고흐의 자화상을 관찰했으면 저절로 따라오는 질문이 있었다.

1. 형태 : 고흐는 왜 자신의 고통스러운 모습을 그리려고 했을까?

2. 색깔 : 많은 색들 중에 왜 하늘색을 주로 사용했을까?

3. 질감 : 배경의 질감을 왜 거칠게 표현하려고 했을까?

이 질문을 만들어내는 작업이 중요하다. 어떤 대상을 깊이 알기 위해서는 스스로 질문을 던져야 한다. 우리가 소개팅 자리에 있다고 생각해 보자. 그저 관찰만 하지는 않을 거다. 마음에 드는 이성이라면 상대방이 나에게 호감을 갖고 있는지 끊임없이 질문하게 된다. 상대방의 작은 몸짓부터 말투, 표정 등을 끊임없이 살피면서 자기 나름의 질문을 던지면서 상대방이 내게 갖는 호감도를 스스로 알아내려고 한다. 곧 질문은 어떤 대상과 만나기 위한 가장 기초적인 작업이다. 그런데 우리는 이렇게 질문하는 것을 학교에서도, 삶에서도 연습하지 못했다. 항상 우리는 누군가 알려주는 것을 따라야 했기에, 질문을 던지고 그것을 바탕으로 삶의 문제를 탐구하는 것을 훈련받지 못했다. 그래서 이 작업이 조금은 어색할 수 있다. '내가 그림을 모르는데 무슨 질문이야'라며 누군가 설명해 주기를 기다린다. 미술관에 가도 그림에 대한 설명을 참고하면서 그냥 보고 지나간다. 물론 이런 감상법을 나쁘다고 할 수 없다. 하지만 적어도 마음에 드는 그림이 있으면, 그 그림에 머무르면서 내가 왜 이 그림에 눈길이 가는지, 화가는 어떤 마음으로 이 그림을 그렸는지를 질문을 해보자. 그러면 낯선 그림이라도 한 발짝 가깝게 느껴진다.

질문을 던졌으면 그 질문을 해결하려고 해야 한다. 질문을 해결

하는 방법은 두 가지다. 내 경험으로 스스로 답을 해 보거나, 다른 사람의 자료를 찾아가며 그 질문에 대해 알아가려고 하는 것이다. 일단 가장 추천하는 방법은 스스로 답을 해보는 것이다. 앞서서 던졌던 질문에 우리가 스스로 답해보자. 우리는 유추하는 능력이 있어서 내가 경험한 삶의 지혜로 충분히 그림에 대한 질문을 할 수 있다. 고흐의 그림에 던졌던 질문을 같이 해결해보자.

첫째로 고흐는 왜 자기 자신의 고통스러운 모습을 그리려고 했을까? 이 질문을 이해하기 위해서는 내 경험으로 들어가야 한다. '유추'는 유사성을 기반으로 다른 상황, 사물, 인물에 대해 추측하고 추론하는 일이다. 즉 그림 속 인물을 이해하기 위해서 그 인물의 감정과 유사한 나의 상황을 찾아야 한다. 그래서 그림은 내 경험을 중심으로 볼 수밖에 없다. 고흐의 진심을 알기 위해 나에게 질문을 던져본다. 내 힘든 모습을 누군가에게 표현하고 싶을 때가 있었는가? 나의 힘듦을 누가 알아주기를 바랐을 때는 언제인가?

경험적으로 내가 너무 힘이 들고 아무것도 하지 못할 때, 누가 내 손을 좀 잡아주길 바라는 마음이 생긴다. 나름대로 우리는 열심히 살아왔다. 그럼에도 삶은 참 버겁다. 애매하게 상사에게 혼나거나, 노력한 만큼의 대가를 받지 못할 때 억울하고 속상하다. 나름 최선을 다했다고 생각했는데 결과가 그렇지 않을 때, 나는 서럽다. 이럴 때, 나의 노력으로 상황을 절대 바꿀 수 없을 때, 누군가 '그래도 너 참 열심히 살았어. 수고했어' 하는, 그 말 한마디가 그리워질 때가 있다. 아마도 고흐가 계속해서 자신의 고통스러운 자화상을 그리는

이유도 여기에 있지 않을까? 최선을 다해 그림을 그리지만 대중에게 선택되지 못하고, 오직 동생에게만 인정받는 상황. 정말 진심을 다해 자신이 보고 느끼는 아름다움을 그리지만, 사람들은 내 그림의 진가를 알아주지 못한다고 생각할 때, 고흐는 분명 억울했을 것이다. 결국 고흐도 사람이다. 말로 표현하지 못하고 그림으로 자신의 아픔을 표현하려고 했을 것이다.

그러면 이제 두 번째 세 번째 질문을 한꺼번에 해결해보자. 왜 고흐는 거친 질감으로 하늘색을 표현하려고 했을까? 그리고 배경에서 이글이글 타오르는 느낌으로 표현하려고 했을까? 색에는 감정이 표현되어 있다. 어두운 색은 당연히 하강하는 감정, 절망, 무기력, 우울한 느낌일 것이다. 밝은 색은 상승하는 감정, 희망, 구원, 활기 같은 느낌을 표현할 것이다. 고흐의 자화상에 나타난 인물 속 감정은 굉장히 우울하다. 그런데 색과 질감은 하늘색과 함께 이글이글 타오르는 듯한 거친 질감으로 표현된다. 인물의 감정은 하강하고 있는데 색과 질감은 상승하고 있어서 고흐의 자화상은 모순적이다. 아마도 고흐는 암담한 현실 속에서도 희망의 끈을 놓지 않으려는 강한 집념이 있었기 때문에, 그림을 이렇게 표현한 것 같다. 비루한 현실 속에서도 살아보려고 애를 쓰는 듯한 느낌이 그의 색과 질감에서 강하게 읽혀진다. 어찌 보면 고흐는 이근대의 시처럼 그림을 통해서 자기 자신을 더 격려하고 칭찬하기 위해 이런 자화상을 그려냈는지도 모른다.

오늘도

나는 나에게 사랑한다 사랑한다고 속삭였습니다

그렇게 외치지 않으면

내 몸과 내 마음을 내가 해칠 것 같아서

스펀지가 물을 품은 것처럼

슬픔을 머금은 나에게 칭찬을 했습니다

생각에 피가 맺히고

못이 박히도록 열심히 잘 살았다고

오늘도 나는 나에게 토닥토닥 칭찬합니다

– 이근대, 〈칭찬〉

관찰-질문-추론, 이제는 마지막 단계가 남았다. 적용의 단계가 남았다. 여기는 그림이 내 삶에 어떤 의미를 줄 것인지를 스스로 생각해 보는 단계다. 사실 개인적으로 이 작업이 제일 중요하다고 생각한다. 물론 모든 그림이 내 삶에 다가오지는 않는다. 그런데 어떤 그림들은 훅 하고 내 마음에 들어올 때가 있다. 예를 들어 지금 우리가 같이 감상하고 있는 고흐의 자화상은 그냥 내 마음에 들어온다. 그림 한 점도 팔지 못한 고흐는 저렇게 입에 피를 물고서라도 하루하루를 버티며 자신을 격려하고 있는데, 나는 오늘 하루를 어떻게 살고 있는가? 그림을 그리면서 삶의 아름다움을 그려내려는 고흐에 비하면 나는 너무 나태하게 현재를 살고있는 건 아닌지 반성하게 된다. 그림을 그리면서 고흐는 고통스러운 현실 속에서도 자신을 토닥

이며 칭찬하고 있는데, 나는 나에게 무슨 말을 하고 있는지 곰곰이 생각해보면 부끄럽다. 나 역시 내 삶에서 나로 살기 위해, 일어서기 위해 무엇을 할 것인지 고민해 본다. 어쩌면 고흐의 〈자화상〉 덕분에 나로 살기 위해 이렇게 글을 쓰고, 책을 집필하기 위해 애를 쓰는 것인지도 모른다.

수많은 그림 중에 아주 적은 수의 그림이 이렇게 말을 걸어오게 되는데, 그럴 때는 그 그림에게 질문을 던지고 대화를 해야 한다. 때론 질문만 많고 답은 내릴 수 없지만, 그래도 어떤 그림은 나에게 말을 한다. 고흐의 〈자화상〉도 내게 말을 건다. "그래 삶이 좀 힘들지, 그래도 버텨보자. 조금만 버텨보자"고 나에게 말을 건네는 듯하다. 매일매일 입술에 피가 맺힐 정도로 고통스럽지만, 그래도 고개를 들어서 나의 하늘을 보자고 말한다.

'관찰-질문-추론-적용' 처음부터 이렇게 네 단계로 그림을 보는 것은 쉽지 않다. 하지만 좋아하는 그림을 모으다 보면 저절로 질문이 생기고, 내 삶으로 그 질문에 답을 하게 된다. 그때, 그림은 내 그림이 된다. 다른 사람이 설명해주는 남의 그림이 아니라, 내 그림이 된다. 내 그림이 많아질수록 삶에서 넘어졌을 때, 일어서게 해주는 치료약이 많아진다. 천천히 내게 있는 사유의 힘을 믿고, 그림 속 화가의 진심에 대해 질문을 해보자.

스토리로 보기

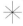

반 고흐, 〈붓꽃〉

사람이 온다는 건

실은 어마어마한 일이다.

그는

그의 과거와

현재와

그리고

그의 미래와 함께 오기 때문이다.

한 사람의 일생이 오기 때문이다.

부서지기 쉬운

그래서 부서지기도 했을

마음이 오는 것이다 - 그 갈피를

아마 바람은 더듬어볼 수 있을

마음,

내 마음이 그런 바람을 흉내낸다면

필경 환대가 될 것이다.

– 정현종, 〈방문객〉

시인의 말대로 한 사람을 만난다는 것은 실로 어마어마한 일이다. 단순히 그 사람의 현재만을 만나는 것이 아니라 그 사람의 과거, 그의 미래를 함께 만나기 때문이다. 그래서 한 사람을 제대로 이해하기 위해서는 현재의 모습만을 가지고 판단해서는 안 된다. 그 사람이 걸어온 삶, 삶의 서사를 우리가 들어야만 그 사람의 모습을 제대로 이해할 수 있게 된다. 한 사람이 자라오기까지 얼마나 많은 일들이 일어났을까? 그림도 마찬가지다. 화가가 어떤 특별한 순간에 그림을 그리면, 대부분의 그림은 그 작가의 삶과 깊은 연관이 있다. 어렸을 때 경험한 트라우마가 그림의 소재로 표현되기도 하고, 앞으로 살고 싶은 삶의 소망이 그림 속에 그대로 녹아져 있다. 그래서 한 편의 그림을 이해하기 위해서는 그 작가가 걸어온 삶의 이야기를 들여다볼 필요가 있다. 그때 우리는 그림을 그리는 화가의 진심에 더욱더 깊게 만날 수 있다.

고흐의 그림 한 점을 보자. 뒤에서(111쪽) 보게되는 〈풀이 우거진 들판의 나비〉는 우리가 앞서 살펴봤던 4단계로 아무리 들여봐도 감흥이 없을 수 있다. 딱 보기에도 인상적인 느낌이 없기 때문이다. 색채 표현에 있어서 고흐의 느낌이 묻어 나온다. 그렇다고 해서 이 그림에 감동을 받는 것이 아니다. 고흐의 유명한 그림, 〈별이 빛나는 밤〉이나 〈해바라기〉는 그 작품이 가지는 강렬한 인상 때문에 그림이 안겨주는 특별한 느낌, 아우라가 있다.

'아우라(Aura)'라는 말은 독일의 철학자 발터 벤야민이 본격적으

로 사용한 단어로, 그는 아우라를 느끼는 경험이란 우주에 있는 별을 보는 것처럼 몽환적인 느낌으로 먼 곳으로 빨려가는 경험이라 했다. 이렇게 예술작품과 관객이 자신의 경계를 허물고 교감을 나누게 되는 순간이 바로 '아우라'를 경험하는 것이라 말했다. 그런데 우리가 앞에서 본 그림은 고흐 특유의 아우라가 없다. 솔직히 이 그림을 보면서 감흥을 느낄 사람은 많지 않다. 아우라가 있는 예술 작품은 보는 순간 질문을 던지게 되고, 그 질문에 대해 스스로 답을 하면서 심미적인 경험을 주는데, 고흐의 〈풀이 우거진 들판의 나비〉 같은 밋밋한 그림에서는 그런 것을 느끼는 게 쉽지 않다. '하지만 이 그림은 좀 별로'라고 생각하기 전에, 왜 이런 밋밋한 그림을 작가가 그려냈는지 가만히 그의 시선에서 생각해 볼 필요가 있다. 이를 위해서는 작가가 살아온 삶의 궤적을 봐야 한다.

고흐는 1853년 네덜란드 남부 쥔더르트에서 개신교 목사의 아들로 태어났다. 어릴 적부터 상당한 독서광이었고, 신학서적과 문학작품을 읽으면서 자신만의 세계를 구축한다. 그리고 16세때 큰 아버지 센트의 주선으로 헤이그의 미술상인 구필 화랑에서 일을 시작한다. 우리가 생각하는 것보다 이곳에서 고흐는 일을 잘 했던 것으로 보인다. 구필 화랑의 런던 지점으로 파견을 나가서 사업 확장을 도왔고, 돈벌이가 제법 되니 동생 테오도 데려와서 화상으로 훈련시킨다. 어릴 때 동생 테오를 보살핀 것이 고흐였고, 그 덕분에 테오는 파리에서 훌륭한 화상으로 성장한다. 하지만 고흐는 고집이 센 사람이

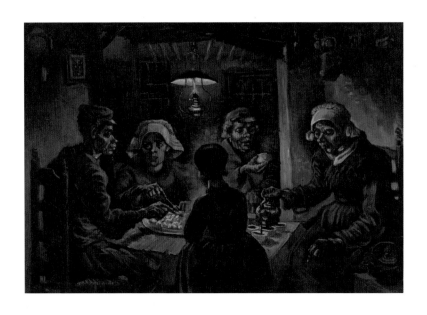

반 고흐, 〈감자 먹는 사람들〉

었다. 그림에 대해 잘난 척하는 사람을 만나면 자주 그들과 의견 충
돌을 벌였고, 결국 그런 의견 다툼으로 인해서 큰 아버지라는 후원
자가 있었음에도 해고를 당한다. 그리고 고흐는 그림 판매하는 일이
자신의 신앙과는 맞지 않다고 생각했다. 자신은 개신교 신앙을 바탕
으로 가난한 사람을 돕는 예수의 삶을 살아야 하는데, 돈 많은 사람
들의 허영심을 충족시키는 그림을 팔고 있으니 답답할 노릇이었다.
그래서 그는 과감하게 화상이 되는 것을 내려놓고, 목사가 되기로
한다. 하지만 목사가 되려면 목사 고시에 합격해야 하는데 그는 번
번히 실패했다. 결국 무급 전도사로 탄광지역에 들어가 가난한 자들

을 돕는 일을 한다. 그러나 이때부터 본격적으로 나타난 조울증으로 제대로 된 사역을 하지 못하고 사람들과의 빈번한 충돌로 결국 목회자의 길을 포기하고 만다. 그리고 화상으로 승승장구하던 동생 테오의 도움을 받아서 그림을 시작한다. 1880년, 스물일곱 살의 늦은 나이로 고흐는 '가난한 자들을 위한 그림을 그린다'는 비전을 품고, 화가로서의 삶을 살기로 한다. 탄광 지역과 농촌 지역을 돌면서 소외된 자들을 스케치하고, 지인들에게 그림을 배우면서 그림의 기초 실력을 쌓는다. 그리고 드디어 5년 후, 하나의 작품을 그려낸다. 그 작품이 〈감자 먹는 사람들〉이다.

　고흐는 이 그림이 스스로도 만족스러웠는지 테오에게 보낸 편지에 드디어 그림 같은 그림이 나왔다면서 이 그림을 자랑한다. 이 그림의 무엇이 고흐 스스로도 만족스러웠을까? 일단 그림을 감상해보자. 무엇이 관찰되는가? 어느 허름한 농가의 내부, 하루 일과를 마친 이들이 식탁에 둘러앉았다. 왼쪽 세 사람은 감자를 먹고 있고, 오른쪽 두 사람은 식사를 마쳤는지 조용히 차를 마시는 듯 하다. 의도적으로 고흐는 감자가 으깨져 있는 곳을 조용히 비춘다. 그리고 그곳에서 말없이 감자를 집는 손. 그 손은 낮에는 숭고한 노동을 마치고 온 손이다. 저 손으로 흙을 파헤치고, 농작물을 다듬었을 것이다. 손의 주름을 거칠게 표현해 농부들이 지닌 억센 생명력을 보여준다. 그 손으로 살포시 감자를 잡으려 하고 있다. 한끼의 식사를 위해서 감자를 포근히 집어 올리려는 농부들의 손. 강함과 부드러움이 공존

하는 농부들의 손이 고흐에겐 꽤 흥미롭게 다가왔을 것이다.

나는 램프 불빛 아래에서 감자를 먹고 있는 사람들이 접시로 내밀고 있는 손, 자신을 닮은 바로 그 손으로 땅을 팠다는 점을 분명히 보여주려고 했다. 그 손은, 손으로 하는 노동과 정직하게 노력해서 얻은 식사를 암시한다.

– 테오에게 쓴 고흐의 편지 중에서

편지에 적힌대로 그림에는 고흐가 어떤 마음으로 농부들을 바라보고 있는지 잘 드러난다. 전체적으로 무거운 갈색이 고흐가 지니고 있는 농부들에 대한 연민, 안타까움이 잘 표현되어 있다. 함께 일을 하고 나서 고단한 상태로 식사를 하고 묵묵히 감자를 먹는 모습이 그에게는 애처롭고 슬프게 느껴졌을 것이다. 그러면서도 다시 오늘을 살고 내일을 준비해야 하는 농부들의 모습에 삶의 애잔한 희망을 느꼈을지도 모른다.

그런데 고흐는 이 그림을 그리면서 한 가지 답답함을 느꼈을 것이다. 무엇이었을까? 바로 색채다. 지나치게 어둔 색감으로 그리다 보니 동생 테오도 그렇고, 본인도 자신의 그림에 색의 변화를 주고 싶었나 보다. 그래서 그는 테오의 충고대로 파리로 가서, 한창 유행하고 있는 인상파 화가들의 그림을 보고 싶었다. 거기서 그는 색채를 다양하게 사용하는 모네, 쇠라 같은 화가에 매료되었다. 그렇게 그린 그림이 〈해바라기〉다. 초창기 때와는 전혀 다른 색이 펼쳐지고

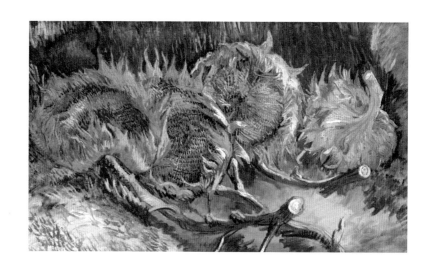

반 고흐, 〈꺾어 놓은 네 송이의 해바라기〉

있다. 예전 같았으면 어둔 색으로 조금은 칙칙하게 해바라기를 표현했을 텐데, 파리에 가서는 형형색색의 그림을 보고 나니 고흐도 색의 실험을 하고 싶었나 보다. 해바라기 꽃을 황색과 주홍색 등으로 병치하고 화려한 색을 표현하고 있다. 그래도 고흐는 고흐다. 다양한 색상을 실험해도 그가 그린 그림은 줄기가 잘린 해바라기다. 땅에 뿌리내리지 못하고 밑둥이 잘려버린 해바라기, 해를 바라보지 못한 실내에 해바라기 네 송이가 덩그러니 바닥에 널부러져 있다. 꿈도 제대로 펼치지 못하고 잘린 해바라기, 어쩌면 이것은 고흐 자신의 모습인지도 모른다.

파리에서 그림을 그린다는 건 거의 불가능한 일이야. 마음의 평안

이랑 차분함을 회복할 만한 데가 없다면 말이지. 그게 아니라면 완전 옴짝달싹 못하게 될 거야.

– 1888년 2월 21일

개인적이고 내적인 성향을 지닌 고흐에게 있어서 파리는 현기증이 나는 도시였다. 나름 최고의 화가가 되기 위해서 파리에 왔지만, 파리는 최첨단의 도시였다. 사람은 많고 변화는 빠른 정신없는 도시다. 시골에서 가난한 농부와 광부들을 위한 그림을 그리겠다고 했는데, 파리는 고흐에게 있어서 향락의 도시였다. 고흐는 남들이 선망하는 도시, 파리를 떠나야 했다. 그래서 고흐는 친구 로트렉의 조언을 받고, 파리 남부 아를이라는 시골에 정착하게 된다.

아를은 고흐가 꿈꾸던 곳이었다. 가을이 되면 누런 황금벌판이 펼쳐졌고, 무엇보다 강렬한 태양빛 아래에 자연물들이 저마다의 생명력을 가지고 외쳐대는 곳이었다. 사람들은 파리와 달리 정겨웠고, 밤마다 고흐는 커피를 마시면서 사람들을 관찰하고 그림을 그렸다. 마음의 평안을 찾은 이때, 우리가 알고 있는 고흐의 '느낌'이 시작된다. 가장 대표적인 그림이 아를의 〈밤의 카페, 테라스〉이다. 인상파와 점묘법 화가들로부터 익힌 색채의 자유로움이 여기서 발휘된다. 고흐의 시그니처 색깔인 황색이 밤을 밝히고 있고, 바닥의 색깔이 밤의 테라스 느낌을 생동감있게 살려주고 있다. 이 그림에서 황색의 불빛과 함께 고흐가 색채 표현을 잘 한 곳이 있는데 어디일까? 밤하

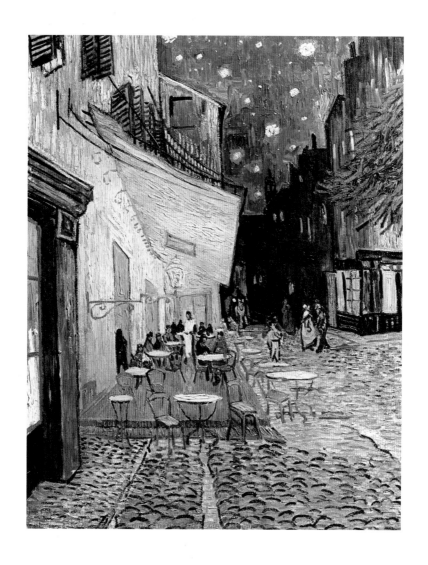

반 고흐, 〈밤의 카페 테라스〉

늘을 보자. 보통은 검은색으로 밤하늘을 그려냈을 텐데, 고흐는 밤하늘을 검푸른색으로 칠해서, 밤은 밤인데 뭔가 신비롭고 색다른 느낌을 보는 이들에게 선사하고 있다.

자신의 화풍이 시작되자 고흐는 더 큰 꿈을 꾼다. 화가들의 집단 공동체를 만들고 싶었다. 그래서 동생 테오의 도움으로 고갱을 아를에 오게 하고, 고흐는 손님을 맞이할 준비를 한다. 그때 그린 그림이 또 다른 〈해바라기〉다. 늘 혼자 그림을 그리다가 친구 한 명이 자신과 함께 그림을 그리러 온다니! 고흐는 너무 기쁜 나머지 해바라기 두 점을 그려서 방의 장식품으로 사용한다. 희망과 꿈, 설렘이 있었기에 해바라기는 고흐의 마음처럼 강렬하다. 앞서 파리에서 그린 〈해바라기〉와 아를에서 그린 〈해바라기〉는 그 느낌이 완전히 다르다. 아를의 〈해바라기〉는 고개를 들고 태양처럼 황금색으로 빛나고 있다. 이는 고갱을 맞이하는 고흐의 마음일 것이다. 아마도 이때가 고흐의 인생에 있어서 가장 흥분되고 신나는 날이었을 것이다.

그러나 우리가 다 알듯이 고흐의 행복은 오래가지 않았다. 고갱이 아를에 내려오면서 그의 삶이 다시 망가졌기 때문이다. 사실 이것은 고갱의 문제라기보다는, 고흐와 고갱은 잘 맞지 않는 상대였다. 고흐는 뜨겁고 즉흥적인 사람이었고, 고갱은 차갑고 이성적인 사람이었다. 그러니 그림을 바라보는 시선도 다를 수밖에. 고흐는 느낌가는대로 표현하기를 원했고, 고갱은 절제된 감정을 그림에 표현하기를 원했다. 결국 두 사람은 크게 충돌하고, 고흐는 자신의 귀

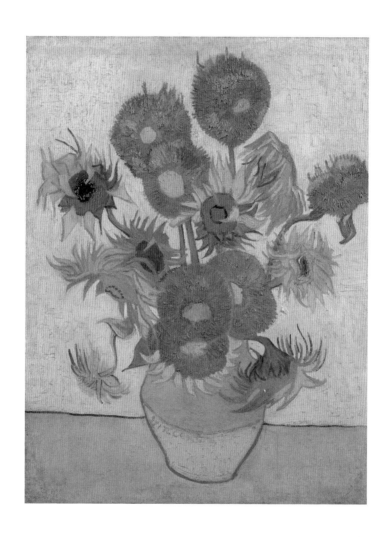

반 고흐, 〈해바라기〉

를 잘라버린다. 이런 모습에 놀란 고갱은 아를을 떠나고, 동생 테오
는 황급히 내려와서 고흐를 아를 근처 생레미의 생폴 정신병원에 입
원시킨다. 고흐의 삶은 저 정상에서 밑바닥으로 한없이 추락한다.
화가들과 함께 멋진 그림을 그리겠다는 포부는 귀를 자르면서 한 순
간에 사라졌고, 그는 사람들에게 정신병자로 낙인 찍혔다.

우리가 앞(91쪽)에서 본 〈자화상〉이 이때 그린 그림이다. 삶은 입
술을 깨물 정도로 고통스러웠고, 주변의 누구도 고흐를 이해해주지
못했다. 그도 그럴 것이 자신의 귀를 자르고, 말만 하면 소리를 지르
면서 시비를 걸어왔기 때문이다. 사람들은 그를 외면한다. 동생 테
오조차 형의 마음을 이해하기에는 너무 지쳤다. 결국 그를 이해주는
것은 밤하늘의 별, 사이프러스 나무, 이름없이 피어있는 풀꽃들이었
다. 정신병원에서는 외출도 할 수 없었고, 그저 정원을 산책할 뿐이
었다. 동생 테오가 병원장에게 간곡히 요청해서 한정된 시간에 그림
은 그릴 수 있었으니 절박한 마음으로 그림을 그렸을 것이다. 심란
한 상황에서 자신의 평안으로 다가왔던 자연물을 그려낸다. 자, 다
시 다음에 나오는 밋밋한 풀 그림을 보자. 뭐가 느껴지는가?

이름도 없는 풀. 시간이 한정적이어서 붓질도 빨리 해야 하는 상
황. 그래도 고흐는 정성껏 풀잎 한 포기, 한 포기를 의미 있게 그려낸
다. 아무에게도 인정받지 못하는 그의 삶과 아무도 알아주지 못하는
풀잎. 고흐는 풀잎에서 자신의 존재를 느끼고 정성껏 풀잎을 그려냈

는지도 모른다. 자세히 보면 그 이름없는 풀들에게 다가
가는 작은 나비들이 있다. 어쩌면 이것은 고흐의 마음
인지도 모른다. 풀냄새를 맡으면서 위로를 받고 싶은
고흐의 작은 소망이 나비에게 투영되어 있다. 고흐의 삶을
떠올리며 그림을 보니, 이 풀을 정말 따뜻하게 바라보았을 고흐의
진심이 느껴져서 마음이 짠하다.

풀잎의 그림으로 힘을 얻었을까? 고흐는 이곳에서 명작, 〈별이

빛나는 밤〉을 그려낸다. 누군가는 검은 사이프러스 나무를 그린 그림을 보고, 이미 고흐는 자신이 죽을 것을 암시했다고 하지만, 나는 검은 사이프러스 나무보다 고흐의 자화상에서 느꼈던 생동감 있는 밤하늘에 눈길이 간다. 밤은 어쩌면 절망의 시간이다. 그 밤, 정신병원에서 홀로 창문 넘어 본 풍경은 아무것도 보이지 않는 암흑이었을 것이다. 그럼에도 고흐는 자신의 어릴 적 경험을 총동원하여 평온하고 고즈넉한 상상의 마을을 그려낸다. 그리고 그 마을을 비추고 있는 빛, 황금색으로 채색된 별빛과 달빛에 시선이 간다. 노란색 빛은

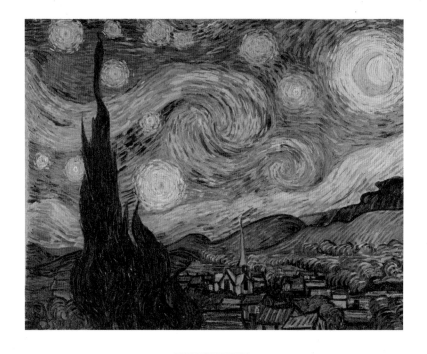

반 고흐, 〈별이 빛나는 밤〉

산등성이를 타고 올라 마을 전체로 은은하게 퍼져 간다. 아를에서 그렸던 해바라기의 강렬한 노란색이 이 그림에도 있다. 별빛과 달빛을 더 확장해서 보면 고흐가 어떤 마음으로 이 그림을 그렸는지 더 잘 알 수 있다.

밤하늘을 밝히는 노란색, 그리고 거칠게 칠한 마티에르. 고흐는 덧칠을 계속하면서 자신의 삶도 별처럼, 달처럼 빛나기를 바라는 마음으로 이 그림을 그렸을 것이다. 늘 물감이 모자라서 테오에게 물감을 보내 달라고 했던 고흐, 그러나 이 별빛과 달빛만은 자신의 삶이 빛나기를 바라는 마음으로 또 칠하고 또 칠하면서 스스로 빛을 나게 하고 있다.

이렇게 그림을 본다는 것은 한 사람과 만나는 일이다. 단순히 한 사람이 아니라 정말 삶이 아파서 그림으로 자신의 삶을 버텨가는, 한 화가와 만나는 일이다. 그래서 그림을 볼 때, 단순히 한 그림에만

머무르지 말고, 이 그림을 그릴 수 밖에 없었던 화가의 삶과 만나자. 초라한 삶, 그래도 가치 있다고 버텨가는 화가의 진심과 만나다보면, 내 삶도 고흐가 그린 밤의 별처럼 소박하게 빛나게 될 것이다.

테오야 밤하늘에 반짝이는 별들은 늘 나를 꿈꾸게 한다. 그럴 때마다 스스로에게 묻는다. 왜 나는 지도 위에 표시된 검은 점에게 가듯, 저 밤하늘에 반짝이는 별들에게는 갈 수 없는 것일까? 점에게 가듯 창공에서 반짝이는 저 별에게 갈 수 없는 것일까?

- 1888년 6월

04

비교하며 보기

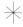

찰스 커트니 커란, 〈어느 6월의 산〉

찰스 커트니 커란은 여성을 아름답게 묘사한 그림으로 유명하지만 그와 함께 바람 또한 잘 묘사한다. 살랑거리는 바람, 여인의 옷자락은 바람에 날리고 여인은 어디 먼 곳을 바라보고 있다. 화창한 푸른 하늘에 홀로 여인은 바람을 만끽하고 있다. 여자는 무슨 생각을 하고 있을까? 바람이라는 소재는 그림에서만 많이 등장하는 것이 아니다. 대중가요에서도 '바람'은 아주 많이 등장한다. 대중가요는 사람들의 공감을 쉽게 얻기 위해서 일상에서 경험되는 소재를 자주 활용하는데 바람은 그런 면에서 아주 적절한 소재다. 하루에도 우리는 수십 번 바람을 경험하기 때문에, 바람과 관련된 감각이 우리 마음속에 이미 어떤 형태로든 각인되어 있기 때문이다.

내게 '바람'하면 가장 먼저 떠오르는 노래는 이소라의 〈바람이 분다〉이다. 도입부에 시작되는 피아노 소리와 함께 이소라 특유의 차분하고 깊은 목소리가 그 곡을 명곡으로 만든다. 대중에게 〈바람이 분다〉가 명곡으로 각인되는 또 다른 이유는 가사의 아름다움이다.

바람이 분다
서러운 마음에

텅 빈 풍경이 불어온다

바람이 분다
시린 한기 속에
지난 시간을 되돌린다

내게는 천금 같았던
추억이 담겨져 있던
머리 위로 바람이 분다
눈물이 흐른다

– 이소라, 〈바람이 분다〉 중에서

〈바람이 분다〉에서 '바람'은 총 세 번이 나오는데 그 기능이 조금씩 다르다. 첫 번째 바람은 이별을 인식하는 바람이다. 그래서 가사를 보면 화자는 서러운 마음에 텅 빈 풍경이 불어온다고 한다. 서러운 마음은 당연히 임과 이별한 화자의 마음이고, 그때 화자는 '텅 빈 풍경이 보인다' 하지 않고 '텅 빈 풍경이 불어온다'고 한다. 바람의 속성을 활용하는 이소라의 작사 능력이 참으로 대단하다. 두 번째 바람은 과거를 떠올리는 바람이다. 아마도 화자는 다시 바람이 불자 마음의 한기를 느끼고, 자연스럽게 그 사람과 함께 했던 추억을 떠올린다. 마지막 바람은 이별한 임을 떠나보내는 바람이다. 여기서 인상적인 표현은 '천금'이라는 단어다. '천금 같았던', '추억이 담

겨져 있던'은 둘 다 머리를 수식한다. 천금 같았던 머리는 무거운 머리다. 왜냐하면 그 사람과의 추억이 무겁게 담겨 있기 때문이다. 물리적인 무게가 아니라, 추억의 무게다. 심리적인 무게다. 그래서 화자의 머리는 그 사람의 사랑을 온전히 기억하고 있기에 천금 같다고 표현하고 있다. 그런데 이제는 그 머리 위로 바람이 분다. 아마도 그 바람에 천금 같았던 모든 추억을 떠나보내려는 화자의 마음이 느껴진다. 그래서 마지막 '눈물이 흐른다'는, 임과의 추억을 정리하고 새로운 출발을 하려는 다짐이 슬픔과 함께 담겨있다. 이렇게 〈바람이 분다〉는 '바람'의 쓰임새가 각양각색으로 해석되어 사람들에게 더 사랑받는 노래가 되고 있다. 이외에 바람을 소재로 한 노래는 많다. 김광석의 〈바람이 불어오는 곳〉에서 '바람'은 희망과 설렘이 교차되는 장소로 바람이 사용되고, 조용필의 〈바람의 노래〉에서는 삶의 끝자락에서 삶을 수용하고 이해하는 지혜로 사용된다. 이렇게 같은 소재라도 노래에서는 그 쓰임새가 다르기 때문에, 각각의 의미들을 비교하면 노래를 즐기고 감상하는 데 큰 도움이 된다.

그림도 마찬가지다. 15세기 르네상스 시대 이후로 그림은 작가의 개성이 그림 속에 들어가게 되는데, 작가마다 같은 소재를 어떻게 표현했는지를 비교하면 그림을 더 깊게 감상할 수 있게 된다. 그 대표적인 소재가 일명 〈수태고지〉이다. '수태고지(受胎告知)'란 예수의 어머니, 마리아가 미혼임에도 신의 능력으로 예수를 임신하게 되는데, 이를 고지하는 사건을 수태고지라고 한다. 이 수태고지 모티프는 미술사에 걸쳐서 참 다양한 모습으로 나타나게 되는데, 앞 세대

118

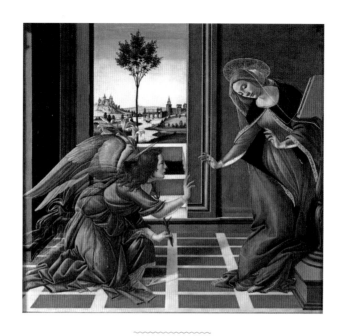

보티첼리, 〈수태고지〉

와 어떤 다른 점이 있는지를 비교하면서 보게 되면 시대에 따라 화가들의 생각이 어떻게 달라졌는지 흥미롭게 알아갈 수 있다.

여기에 수태고지를 주제로 한 두 화가의 그림이 있다. 하나는 프라 안젤리코, 또 하나는 보티첼리의 그림이다. 겉보기에는 '보티첼리의 그림이 더 화려하고 색채감이 더 좋군.' 이렇게 생각할 수 있지만, 프라 안젤리코는 보티첼리보다 50년이나 먼저 1433년 피렌체 산 마르코 수도원에서 수태고지 벽화를 그렸고, 보티첼리는 1489년에 유화로 이 그림을 그렸다. 참고로 벽화를 그릴 때에는 유화를 사용하는 것보다 더 화려하게 물감을 사용할 수 없다. 일명 '프레스코'

프라 안젤리코, 〈수태고지〉

라고 해서, 시멘트를 바르면서 그림을 그려야 했기에 일반 나무 판
넬에 그림을 그리는 것보다 훨씬 어렵다. 이것을 감안해서 그림을
보면, 프라 안젤리코의 〈수태고지〉도 보티첼리의 그림만큼이나 당대
에는 엄청난 인정을 받았던 작품이라는 것을 추측할 수 있다. 특히
그림이 수도원 내부 계단이 올라가는 곳에 그려져서 그 현실감은 보
티첼리의 그림 못지 않았을 것 같다.

여기서 우리가 주목해야 할 점은 마리아의 모습이다. 두 작품에
서 마리아가 수태고지를 받았을 때의 느낌을 한 번 생각해보자. 화
가들은 얼굴 표정뿐만 아니라 손 동작으로 감정을 표현하는 것이 능

숙한데, 프라 안젤리코의 마리아는 손을 모으면서 천사의 수태고지에 조심히 순종하는 듯한 모습을 보이고, 보티첼리의 마리아는 손동작으로 '안 돼요'라며 뿌리치는 듯한 모습을 보인다. 이에 보티첼리는 천사의 동작을 더 역동적으로 표현하면서 수태 소식을 더 간절하게 표현하는 듯한 모습을 보인다. 보티첼리는 이 그림을 그리기 전에 프라 안젤리코의 〈수태고지〉를 분명 봤을 것이다. 그리고 고민을 했을 것이다. '아직 결혼도 하지 않은 처녀가 임신을 한다는 소식을 들었다면 어떤 느낌일까'를 계속 떠올리면서 그림을 그렸을 것이다. 그래서 보티첼리의 〈수태고지〉에서는 앞선 안젤리코의 〈수태고지〉보다 마리아가 천사의 소식을 더 뿌리치는 듯한 느낌을 보게 된다. 신본주의 사회에서 인본주의로 넘어가는 과도기 시절의 그림이라 화가들이 신의 감정이 아닌 인간의 감정을 더 초점화 하여 그림을 그리고 있음을 알 수 있다.

자 그러면 이제는 40년 후의 수태고지는 어떻게 그렸을까? 1534년 로렌초 로토의 〈수태고지〉를 보게 되면 앞선 그림보다 더 파격적인 내용이 눈에 띈다. 무엇이 보이는가?

역시나 마리아의 행동이 조금 이상하다. 이제는 아예 고개를 돌려 천사를 피하기까지 한다. 천사가 백합을 들고 마리아의 순결함을 이야기하면서 수태고지를 하지만, 마리아는 화들짝 놀라서 천사의 이야기를 들으려 하지 않고 몸을 숨기는 모습을 보여준다. 보티첼리의 그림보다 더 적극적으로 천사의 소식을 거부하고 있다. 중세시대에 이런 그림이 그려졌다면, 아마 로렌초는 신성 모독으로 종교재판

로렌초 로토, 〈수태고지〉

을 받았을지도 모를 일이다. 하늘의 계시를 거부하는 마리아라니! 종교개혁이 일어나는 시기에 그려진 그림이라고 해도, 마리아의 모습은 지금 봐도 파격이다. 천사를 피해 도망가려는 마리아를 향해 오른팔을 들어올리면서 임신 소식을 알리는 천사의 모습도 재미있다.

그럼 근대에 와서는 수태고지를 어떻게 표현했을까? 분명 전 세대와는 다른 느낌을 그렸을 텐데 어떤 느낌으로 그렸을까? 그 대표

단테 가브리엘 로렌초, 〈수태고지〉

적인 작품이 1850년대에 제작되었다고 알려진 단테 가브리엘 로렌초의 〈수태고지〉다.

　등장인물과 내용은 같다. 백합과 비둘기는 순결한 마리아를 상징하고, 천사는 예수 잉태 소식을 알리러 왔다. 날개없이 공중에 발이 뜬 채로 마리아에게 다가왔다. 천사는 뭔가 불만이 가득 있는 듯 예수 임신 소식을 마리아에게 전하고, 마리아는 그 소식을 아주 심각하게 불안에 떨면서 듣고 있다. 마리아의 표정만 보면 천사는 지금

존 콜리어, 〈수태고지〉

축복이 아닌 악담을 퍼붓고 있는 듯한 느낌마저 주고 있다.

현대로 올수록 작가들은 마리아를 더 현실적인 느낌으로 그려낸다. 다음 그림도 감상해보자. 이 그림은 얼핏보면 수태고지를 표현한 작품처럼 느껴지지도 않는다. 존 콜리어는 마리아를 10대 소녀로 표현다. 이스라엘의 관습상 결혼 적령기가 18세 정도였으니, 현재의 시선으로 보면 고등학생이다. 그래서 존 콜리어라는 화가는 시크한 여고생의 모습으로 표현하고, 천사도 날개옷을 입은 남자처럼 그린

다. 그리고 마리아는 약간은 이상한 눈빛으로 '왜 저런 옷을 입고 있지' 하는 마음으로 천사를 쳐다본다.

이와같이 그림은 같은 소재일지라도 화가들마다 각양 각색의 내용을 보여준다. 이것은 비단 성경적인 사건에만 국한되지 않는다. 그리스 신화의 이야기도 화가들마다 다르게 그려지고, 같은 꽃을 그리더라도 그 꽃의 느낌을 서로 다르게 표현한다. 같은 뉴욕에 있더라도 한 화가는 고독의 공간으로 또 어떤 화가는 열정의 공간으로 표현한다. 이렇게 비교하면서 그림을 보게 되면, 그 속에 담긴 화가들의 다양한 관점을 알게 되고 이를 통해 우리는 세상을 보는 다양한 시선을 알게 된다.

그림에는 한 화가의 삶이 그대로 반영되어 있다. 그리고 그림에는 그 시대의 세계관까지도 고스란히 표현된다. 이렇게 그림은 단순히 하나로만 존재하지 않는다. 그림은 화가의 삶이면서도 그 시대의 자화상이다. 그래서 이번 2장에서는 그림에 다가서는 네 가지 방법에 대해 살펴봤다. 느낌대로 보고, 질문하며 보고, 작가의 스토리와 함께, 같은 소재를 그린 그림을 비교하면서 화가의 진심에 다가서는 다양한 방법에 대해 살펴봤다. 이제 우리는 더 본격적으로 그림의 역사를 더듬으면서, 한 화가가 어떻게 전 시대의 작가를 뛰어넘으려고 했는지, 어떤 창조적 영감을 발휘했는지를 살펴보려고 한다. 화가의 시선에 머무르면서 그가 했던 고뇌와 도전을 살펴보고, 내 마음에 다가오는 그림을 찾아보자.

제3장

그림을 만나다

01

중세 말_ 감정에 눈을 뜨다

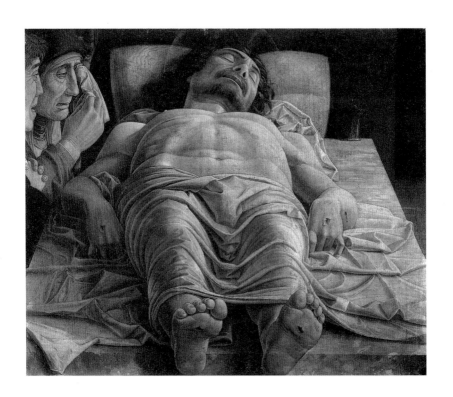

안드레아 만테냐, 〈죽은 그리스도〉

가끔 거울을 보면서 깜짝 깜짝 놀란다. 거울 속에 비친 내 모습에서 아버지, 할머니의 모습이 연상되기 때문이다. 예전에 사람들은 내게 아버지하고는 전혀 안 닮았다고 하는데, 나이가 들어가면서 입가와 눈썹이 점점 아버지를 닮아간다. 사실 외양 뿐만 아니라 성격에도 아버지의 모습이 있다. 곡선이 아닌 직선의 어법, 그래서 쓸데없이 오해를 사는 모습은 아버지와 꼭 닮아 있다. 아무리 부인하려고 해도 나의 삶은 아버지로부터 왔다. 모든 과거는 현재의 모든 부분에 스며들어 있다. 예술 작품도 마찬가지다. 현재 많은 사람들에게 뛰어난 작품이라고 사랑받는 작품들은 과거의 유산을 토대로 재창조되는 경우가 많다. 그래서 우리가 한 그림을 이해하기 위해서는 시대에 걸쳐서 그림의 표현 방식이 어떻게 바뀌어 왔는지를 보게 되면 더 깊게 이해할 수 있다.

뛰어난 화가들은 단순히 작품을 모방하는 것에 성이 차지 않기에 자기만의 느낌으로 새롭게 그림을 완성한다. 그래서 미술관에서 그림을 볼 때, 각 시대의 특징을 조금 더 이해하고 있으면 그림을 감상하는 데 훨씬 좋다. 여행길 유럽 미술관에서 주로 보게 되는 그림은 14, 15세기의 그림들이다. 이런 그림들을 현재의 시선으로 보게

되면 감상 포인트를 찾기 어렵다. 그냥 중세시대의 그림이다. 그나마 기독교인이거나 종교적 지식이 있는 사람이라면 신앙심으로 보면 되겠지만, 그렇지 않은 사람들은 그림의 차별적 요소를 찾기 어렵다. 그러나 그림의 표현방식이 발전해 온 역사를 보면서, 그림을 보게 되면 작가가 고민했던 지점들을 알게 되어서 그림은 우리에게 지적 유희나, 정서적 감흥을 선사한다.

여기에 미술관에서 가장 많이 발견되는 성모자상 그림이 있다. 이 그림은 미술관뿐만 아니라 유럽 어느 곳의 성당, 동네 담벼락에 가면 언제든지 발견할 수 있다. 마리아는 여전히 가톨릭의 나라에서는 성모로 추앙 받는다. 인간이지만 하나님의 특별한 선택을 받아 예수를 잉태하고 낳은 존재로, 사람들에게 경배의 대상이 된다. 그런 이유로 유럽에는 마리아와 아기 예수를 그린 그림들이 흔하게 볼 수 있다. 특히 중세에는 병(病)이 나면 성(聖) 모자상 그림 앞에서 기도를 하면 낫는다는 믿음이 있어서, 이 시대의 화가들은 성모자를 아주 잘 그려야만 했다. 그래서 시대에 따라 성모자상이 어떻게 그려졌는지 보면 그림의 발전사를 아주 잘 알 수 있다.

여기에 중세에 성모자를 그린 두 그림이 있다. 같은 작가의 작품으로 보이는가? 다른 작가의 작품으로 보이는가? 두 그림은 각각 중세 말 가장 유명했던 화가, 두초와 치마부에의 작품이다. 이탈리아 사람들은 이 성모자 앞에서 기도를 해야 했기 때문에 성모자를 표현한 작품은 근엄하고 종교적인 성격을 지녀야 했다. 이들을 표현

두초, 〈루첼라이 마돈나〉 치마부에, 〈산타 트리니티 마에스타〉

한 그림에는 개성이 있으면 안 되었다. 사람들의 통념대로 마리아와
예수를 그려야 했다. 작가가 다른데도 마리아의 얼굴은 거의 비슷하
다. 무뚝뚝한 데다 어떤 생각을 하고 있는지도 알 수 없다. 예수 또한
아기의 얼굴이라고 하기에는 노숙한 모습이다. 그런데 200년이 지
나면 성모자 그림은 다음과 같이 그려진다.

우리가 잘 알고 있는 라파엘로의 그림이다. 무엇이 달라졌는가?

라파엘로, 〈성모자〉

한눈에 보기에도 라파엘로의 그림은 앞선 두 화가의 그림보다 월등한 점이 보인다. 화사한 색감, 입체적인 표현, 신비로운 분위기 등 200년의 시간 동안 무슨 일이 있었기에 그림이 이렇게 달라진 것일까? 라파엘로가 이 그림을 그렸던 1500년대는 르네상스 미술의 부흥기로, 미술사에서 아주 중요한 부분을 차지한다. 바로 이 시기에 우리가 알고 있는 걸출한 거장들, 라파엘로, 레오나르도 다 빈치 그리고 미켈란젤로가 활동했다. 이 세 명을 통해 서양미술사는 르네상스 문예부흥기를 열고, 화가들은 이 셋의 그림을 모방하면서 회화 실력을 획기적으로 성장시킬 수 있었다.

처음부터 이 세 명의 거장들이 위대한 그림을 그린 것이 아니었다. 이 셋에게 많은 영향을 준 화가도 있으니, 바로 지오토이다. 피렌체에 가면, 피렌체 대성당이 가장 먼저 눈에 들어온다. 그 옆에 종탑이 하나가 있는데, 그 종탑을 설계한 사람이 지오토(Giotto di Bondone)이다. 르네상스 시대의 사람들은 참 재주가 많았다. 그림도 잘 그리고, 건축설계도 잘하고, 인문 지식도 뛰어났다. 지오토도 그런 사람 중의 하나다.

지오토는 스승 치마부에를 넘어 다른 사람이 시도하지 않았던 것을 그림 속에 표현한다. 슬쩍 보면 앞에서 본 중세시대의 성모자 그림과 별 다른 점이 없어 보인다. 하지만 조금 더 자세히 들여다보면 다른 지점이 보인다. 무엇일까? 다시 한 번 치마부에와 지오토의 그림을 비교하면서 자세히 들여다보자. 그것은 성모자를 중심으로

지오토, 〈성모자〉

사람들이 놓인 모습이다. 미술사에서 지오토의 〈성모자〉는 그 이전의 그림에 비해서 혁신적인 그림으로 분류한다. 현재의 시선으로 보면, '이것이 어떻게 혁신일까?' 하는 의구심을 자아내겠지만, 당대의 시선으로 보면 지오토는 그림의 아버지와도 같다. 그 이유는 평면적인 형태의 그림에서 입체적인 느낌을 주는 시도를 했기 때문이다. 작품 하단부에 있는 천사들을 보자. 앞선 두초와 치마부에의 성모자 그림과 달라진 점이 있지 않은가? 조금만 자세히 들여다보면, 마

리아의 옷자락 주름이 도드라지고, 하단에 있는 천사가 조금 앞에서 올려다보고 있는 것이 예전 그림과 달리 공간감이 느껴지는 것을 알 수 있다. 지오토는 2차원의 평면에 3차원의 그림을 그리려고 고민했던 거 같다. 그래서 앞쪽에 있는 천사를 조금 작게 그리고, 시선을 위쪽으로 향하게 해서 성모자를 중심으로 그림 속 인물이 3차원적으로 보이게끔 그렸다. 이런 혁신적인 시도는 그의 명작 〈애도〉에서 더 잘 볼 수 있다.

이 그림을 보면, 대부분은 '이것이 명작이라고?' 할 수 있겠지만,

지오토, 〈애도〉

이 그림을 제대로 보려면 1300년대의 시선으로 봐야 한다. 그림을 단순히 딱딱한 평면화로 그리던 시절, 지오토는 자기만의 창의성을 이 그림에 담았다. 어떤 부분에서 지오토의 창의력이 느껴지는가? 일단 우리가 먼저 눈여겨 볼 지점은 등을 보이고 앉아있는 사람이다. 사람의 얼굴이 보이지 않은 채, 돌아 앉은 두 사람. 대개는 얼굴을 보인 채 앞을 봐야 하는데, 이 사람들은 왜 돌아 앉아 있는 것일까?

지오토는 지금 공간 구성에 상당한 공을 들여 이 그림을 그렸다. 예수를 둘러싸고 있는 사람들, 게다가 등을 돌리고 있는 두 사람이 있으니 예수 주변의 사람들이 둥그렇게 둘러 쌓여 있는 것이 더 잘 표현되어 있다. 물론 지금의 그림과 비교하면 한없이 부족하게 느껴질 수도 있지만, 1300년대의 시선으로 보게 되면 이런 공간 구성은 누구도 생각하지 못했다. 그리고 이 그림에는 중세의 다른 어떤 그림에도 나타나지 않았던 대범한 시도가 있다. 그것은 바로 인간의 감정을 간절하게 표현해냈다는 점이다. 예전 그림들은 인간의 감정을 느낄 수 없는 마네킹 같은 느낌으로 그렸다. 하지만 지오토는 인간의 슬픔을 표현하는 데 많은 애를 썼다. 천사들이 예수의 죽음을 슬퍼하는 모습이 전대의 어떤 그림보다도 더 절실하게 다가오고 있다. 옷을 찢으면서 감정을 표현하는 천사들, 약간은 앙증맞아 보여서 귀엽기도 한 이 모습은 지오토가 인간의 감정을 더 깊이 표현하기 위해 몸동작까지 연구했기 때문에 나온 결과물이다.

중세에서 르네상스로 넘어가는 예술의 시작은 이렇게 감정의 발견에서부터 시작한다. 14세기의 유럽은 참으로 혼란했다. 흑사병의

지오토, 〈십자가에 못 박힘〉 일부

등장으로 인구의 3분의 1이 사라졌고, 기도만으로 병을 이겨낼 수 없다는 것을 알게 되었다. 신의 권위는 점점 떨어지고 사람들은 자신만의 방법으로 이 어둠의 시기를 견디려 했다. 그래서 발전하게 된 것이 문학이다. 이 시기의 대표적인 작가가 단테와 페트라르카인데, 이들에 의해서 인간의 희로애락을 표현한 글들이 인기를 얻기 시작한다. 이런 분위기에 편승하여 지오토 역시 자연스럽게 그림 속에 인간의 감정을 표현하기 위해 노력했다. 어찌 보면 참 별거 아닌 거같다. 이미 우리는 작가의 감정이 들어간 수많은 작품을 봐왔기 때문에, 그림 속 각 인물에 감정이 들어간 게 '뭐가 그리 대단한 거냐'고 반문할 수 있지만, 서양미술사에서 지오토의 존재는 절대적이다.

지오토 이후의 화가들은 이 〈애도〉를 보면서 그림에 인간의 감정을 넣기 시작하고, 그 감정을 더 풍부하게 표현하기 위해서 명암과 색감, 구도의 발전을 이루게 된다.

지오토 이전의 그림은 있는 정보를 옮기는 데 충실했다. 성서에 있는 내용을 잘 재현한 그림, 객관적인 설명문과 같은 그림이었다면, 지오토에 의해서 그림은 그 접근 방식이 완전히 달라진다. 표현하고 싶은 감정을 어떻게 그림 속에 잘 넣을까? 지오토를 통해 화가들은 '설명'의 그림이 아닌, '감정'의 그림으로 패러다임을 바꾸게 된다.

이런 지오토의 그림을 보면서 인간의 감정에 더 눈을 뜬 사람이 있었으니 그의 이름은 마사초다. 그의 이름은 '키 크고 속 없는 녀석'이라는 뜻이지만, 그의 그림은 지오토 만큼이나 혁신적이었다. 〈세례를 주는 베드로〉를 보면 평범한 옛날 그림으로 보일 것이다. 하지만 당대의 시선으로 이 그림을 깊이 들여다보면, 굉장히 이상한 장면이 들어온다. 세례를 받는 사람들의 표정과 살갗을 보자. 날이 추웠는지 벌벌 떨면서 세례를 받는 사람들의 모습이 보이는가? 예전에는 성스러운 세례식에서 추위에 떠는 사람을 그리는 것은 금기 중의 금기다. 하지만 마사초는 인간의 감정을 더 사실적으로 표현하기 위해서 당대에는 표현할 수 없었던 장면을 과감하게 그려 넣는 모험을 한다. 그리고 그의 이런 모험 정신은 서양미술사에서 가장 큰 전환점을 이루게 하는 그림을 완성하게 한다. 그 그림이 바로 이 〈성 삼위일체〉이다. 그림을 일단 감상해 보면 앞선 지오토의 그림보다 한층 앞서 나간 창조성이 보인다. 무엇일까?

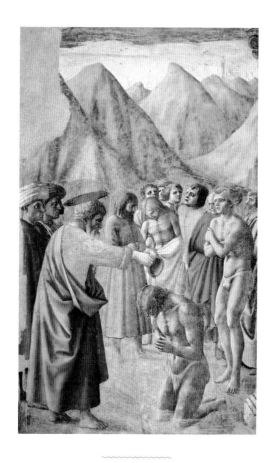

마사초, 〈세례를 주는 베드로〉

　　그림 속 인물이 우리 인체의 실제적인 모습이 점점 드러나고 있고, 공간에서 입체감이 더 부각된다. 특히 예수님 얼굴 위쪽으로 하나님이 있고 그 뒤편에서 공간이 점차 깊어지는 모습을 보게 된다. 당대에 이것은 정말 획기적인 그림이었다. 이 그림은 이탈리아 피렌체 산타 마리아 노벨라 성당에 있는데, 실제로 가서 보게 되면 아래

마사초, 〈성 삼위일체〉

석관과 윗 천장의 입체감은 실제 모습을 보는 듯한 착시를 준다. 마치 우리가 2D 영화에서 3D 영화를 볼 때와 같은 경이로움이다. 이 원근법의 발견은 그림에 입체감을 부여할 뿐만 아니라 화가들에게 이제는 '신'의 시선이 아니라 '인간'의 시선으로 그림을 그리는 것도 가능하다는 것을 깨닫게 해 주었다. 여태까지 중세시대에는 신의 시선으로 그림을 그렸기 때문에 섬세한 배경 묘사, 입체감 있는 명암

표현, 원근이 있는 형태감은 중요하지 않았다. 신은 저 멀리서 인간 세상을 보기에 모든 인간과 사물은 같은 크기다. 인간의 아름다움을 표현하는 것은 고려하지 않았다. 단순히 종교적인 기능만 다했을 뿐, 그림은 인간의 기호나 취향을 반영하지 못했다. 그런데 지오토에 의해 그림 속에 인간의 감정이 표현되고 마사초에 의해 원근법으로 그림을 그리면서, 화가들은 이제 자신이 느끼는 아름다움을 표현하려고 노력한다. 그 대표적인 그림이 보티첼리의 〈봄〉이다.

그림의 의미를 알지 못해도 한눈에 그림이 예전보다 훨씬 예뻐졌다는 것을 알 수 있다. 꽃의 도시 피렌체에서 볼 수 있는 온갖 꽃이 배경으로 칠해져 있고, 세 여신은 지금의 시스루 패션으로 관능적인

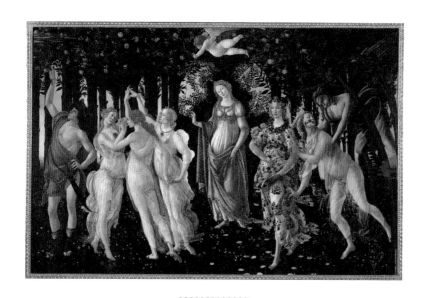

보티첼리, 〈봄〉

포즈를 취하고 있다. 꽃으로 장식된 옷을 입은, 여신 플로라는 지금 봐도 세련되어 보인다. 화가 보티첼리가 자신이 가지고 있는 모든 능력을 총동원해서 그림으로 '아름답다'는 경험을 주기 위해 노력하고 있는 것이 보인다. 그래서 이제 그림은 경건하고 종교적인 느낌이 아닌 세련되고 아름다운 느낌으로 나아가고 있다.

이 그림은 피렌체의 권력가 메디치 가문이 사들였다고 전해진다. 그만큼 인기가 있었다는 의미다. 이에 보티첼리는 더 대범한 시도를 한다. 그 그림이 우리가 잘 알고 있는 〈비너스의 탄생〉이다.

앞선 〈봄〉보다 훨씬 더 나아갔다. 그래도 〈봄〉에 표현된 여성은 옷이라도 입었는데, 이 작품에 보이는 여성은 벌거벗었다. 경건해야 할 그림이 이제는 여성의 속살을 다 드러낸 누드화가 되어버렸다. 15세기에 여성 누드화라니, 이 그림을 보는 사람은 그야말로 얼굴이 뜨거웠을 것이다. 더군다나 비너스의 모델은 당시 피렌체 최고의 미인으로 유명했던 시모네타 베스푸치라고 한다. 실존인물이 모델인 데다 심지어 그녀의 옷까지 다 벗겨서 표현했다는 것은 시대가 바뀌었다고 해도 도저히 있을 수 없는 일이었다. 하지만 보티첼리는 영리한 화가였다. 〈비너스의 탄생〉에 표현된 여성은 세속적이기 보다 성스러운 느낌이다. 중요한 부분은 머리카락과 손으로 가리면서 노출의 범위를 어느 정도 조절했다. 무엇보다 이 그림은 아름답다. 〈비너스의 탄생〉이 전시된 우피치 미술관에 가면, 이 그림이 생각보다 커서 한쪽 벽면을 거의 다 차지하고 있는데, 그림 한 점이 미술관의 분위기를 화사하고 따사롭게 바꾼다. 15세기에 이 그림을 사들인

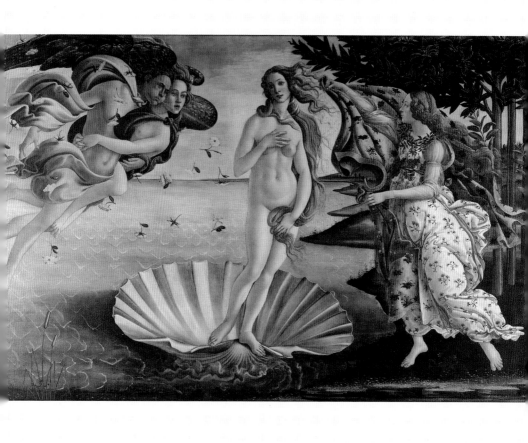

보티첼리, 〈비너스의 탄생〉

기를란다요, 〈소녀의 초상〉

메디치 가문 역시 전라의 여성이 표현되어 있더라도 그림 자체가 이 토록 아름답고 화사하니 보티첼리를 칭찬할 수밖에 없었을 것이다.

결국 사람들은 아름다움을 신이 아닌 인간에게서 찾으려고 했다. 그래서 15세기 말의 그림들은 인간의 아름다움을 표현하기 위해 애

를 쓰고, 이를 위해 화가들은 인간의 몸을 예전부터 그려온, 고대 그리스와 로마 예술품으로부터 영감을 받았다. 화가들은 이제 본격적으로 인체의 아름다움을 연구하기 시작했다. 인간의 눈빛, 머리카락, 입술, 목 등을 실제보다 더 우아하고 단아하게 표현했다. 다음의 그림도 마찬가지다. 미켈란젤로의 스승이었던 기를란다요의 작품이다.

보티첼리와 함께 기를란다요는 15세기말 피렌체에서 가장 인기 있는 화가 중 한 사람이었다. 특히 초상화가로서 발군의 실력을 발휘하게 되는데, 그중 대표작이 이 〈소녀의 초상〉이다. 붉은색 옷의 화사한 색감, 소녀의 붉게 물든 뺨, 빨갛게 빛나는 목걸이, 분홍빛 입술이 한데 어우러져 소녀의 우아한 느낌이 그림 속에 그대로 표현되었다. 특히 구불거리는 금발 머리는 지금 봐도 참 섬세하게 그려졌다. 이제 종교화가 아닌 인간을 위한 그림들이 본격적으로 그려졌다는 것을 잘 알 수 있다. 이런 그림들을 처음 접하게 되었을 때, 돈이 있는 사람들은 너도 나도 이런 그림을 그려 달라고 주문을 했을 것 같다. 마치 우리가 셀카를 찍고 여러 필터를 써서 내 모습을 아름답게 꾸미려고 노력하듯이, 이런 초상화를 주문하는 사람들은 약점은 갖추고 장점을 부각하면서 자신의 모습을 예쁘게 그려 달라고 부탁했을 것이다. 화가들은 주문자들의 요구에 맞춰서 다양한 그림 기법을 발전시켜 나가고, 그림은 드디어 르네상스의 시대로 나아간다.

르네상스_인간의 눈으로 그리다

레오나르도 다 빈치, 〈담비를 안고 있는 여인〉

대학에 들어가서 처음으로 인터넷을 경험했다. 전화선으로 피씨(PC) 통신만 경험했던 사람들에게 인터넷은 그야말로 신세계였다. 그리고 1998년 한국에 스타크래프트 광풍이 불었다. 남학생들은 당구장이 아닌 피씨방으로 향했다. 저그, 테란, 프로토스 종족을 선택하고 시간이 날 때마다 배틀넷이라는 곳에 접속하여 인터넷 게임을 즐겼다. 이제 세상은 오프라인이 아니라 온라인 세상이 되었다. 인터넷 상거래가 활성화되고 매장이 아닌 온라인 상점에서 물건을 사고 파는 시대가 왔다. 처음 친구가 인터넷에서 물건 사는 시대가 올 거라고 했을 때, 나는 그 말을 전면 부인했다. 옷이라는 것은 직접 입어보고 사는 것인데, 어떻게 인터넷 상에서 물건을 살 수가 있냐며 비아냥거렸다. 그로부터 정확히 20년이 지난 지금, 나는 매일 밤 새벽배송이 되는 물건들을 장바구니에 담고 아침을 기다린다. 이렇게 세상의 변화는 더딘 거 같지만, 뭐 하나가 터져 나오면 급속도로 변화하는 것이 세상이다.

르네상스도 마찬가지다. 중세시대 거의 1천 년에 가까운 시간동안 그림의 변화가 거의 없다가 갑작스럽게 나타난 지오토, 마사초, 보티첼리 같은 거장들이 그림의 패러다임을 바꿨다. 이제 그림의 중

147

심을 신에서 인간으로 바꾼 화가들은 너도 나도 인체의 아름다움을 탐구하기 위해서 그리스 조각들을 수집하고 이를 모방했다. 우리가 잘 아는 미켈란젤로는 다비드의 옷까지 벗겨서 그리스의 신화에 나오는 인물처럼 조각한다. 이를 위해 그는 몰래 인체 해부까지 했다고 전해진다. 이런 시도는 비단 미술의 영역뿐만 아니라 문학, 철학, 과학, 건축 등 모든 면에서 전 시대와는 완전히 다른 시대가 도래했다.

이를 프랑스 역사가 쥘 미슐레는 '르네상스'라고 했다. 예전 그리스, 로마 예술이 다시 부활했다고 해서, 그는 르네상스라는 말을 썼다. 이후 이 말은 '인간중심의 회복'이라고 해서 인본주의라는 말로 비슷하게 사용된다. 그렇다면 그림에서 인간중심이 회복되었다는 것이 무엇일까?

여기 두 점의 '성모자(聖母子)' 그림이 있다. 어떤 그림이 더 인간적으로 느껴지는가? 대부분의 사람들은 조반니 벨리니의 그림보다 라파엘로의 그림에서 좀 더 인간적인 아름다움을 느낄 것이다. 조반니 벨리니의 〈성모자〉는 1480년대 그림으로 르네상스 양식이 막 발현되던 당시의 그림이다. 그래서 그는 당대에 매우 뛰어난 화가였지만, 라파엘로의 그림에 비해 성모의 표정과 아기 예수가 좀 경직된 표정이다. 하지만 손가락만큼은 심혈을 기울였다. 왼손에는 석류를 들고 있고, 오른손으로는 아기 예수를 안고 있는데, 손가락의 느낌이 예전 그림보다 훨씬 섬세하고 따뜻해 보인다. 그리고 이 그림에서 30년 정도 지나자 라파엘로는 손가락뿐만 아니라 얼굴 표정에서까지

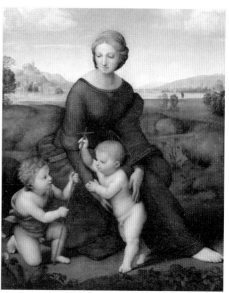

조반니 벨리니, 〈석류를 들고 있는 성모자〉 라파엘로, 〈풀밭 위의 성모자〉

인간적인 느낌을 제대로 표현했다.

부친이 화가였던 라파엘로는 어렸을 때부터 뛰어난 그림 실력을 보였다고 한다. 스승 페루지노로부터 원근법의 사용과 색상 표현, 머리카락과 같은 섬세한 표현을 배웠다. 그는 살아움직이는 듯한 마리아와 예수, 세례 요한의 모습을 그린다. 특히 여기서 주목할 것은 인물들의 시선 처리다. 서로가 서로를 향한 눈빛은 예전 그림에서 볼 수 없는 묘한 정서가 흐른다. 특히 성모 마리아의 자애로운 눈빛, 옷감의 주름 표현, 사람들의 살갗 등 라파엘로에 이르러서는 회화는 지금 봐도 전혀 어색하지 않은 멋진 작품으로 다가온다. 특히 배경

의 하늘 표현을 주목해 보면 어슴푸레한 푸른 빛, 아련히 사라지는 듯한 먼 공간의 모습. 앞서 봤던 지오토, 마사초의 그림과는 전혀 차원이 다른 느낌이 표현되는 것을 알 수 있다. 이는 화가들이 '어떻게 하면 더 아름다운 그림을 그릴 것인가'의 고민이 반영된 것인데, 라파엘로의 그림에서는 선 원근법이 아닌, 색을 흐릿하게 칠하면서 거리감을 조절하는 대기 원근법이 사용되었다. 선 원근법은 하나의 소실점을 주고 원근에 따라 형태의 크기를 조절하는 것이고, 대기 원근법은 색의 선명도를 조절해서 그 느낌을 구현하는 것이다. 가까이 있는 것은 선명하게, 먼 것은 작고 희미하게 표현한다. 지금 생각하면 당연한 것인데, 그 당시에는 이런 대기 원근을 표현하는 자체가 놀라운 것이었다.

이 대기 원근법은 레오나르도 다 빈치에서 왔다. 다 빈치는 늘 호기심이 많고 관찰력이 뛰어난 사람이라서, 가까이 있는 산봉우리보다 멀리 보이는 산봉우리가 더 연하고 흐릿하다는 것을 알았다. 다 빈치는 이러한 현상을 그림에도 표현하기를 원했는데, 이를 시도한 것이 스푸마토 기법이다. 스푸마토란 '연기처럼 사라지다'라는 뜻의 이탈리어인데, 이것이 가장 잘 적용된 그림이 바로 〈모나리자〉다.

다 빈치가 모나리자의 얼굴 윤곽을 다른 그림과 달리 흐릿하게 표현했다는 것을 알 수 있다. 그래서 모나리자의 미소는 보는 이에 따라 여러 느낌으로 해석된다. 윤곽이 없으니 보는 사람에 따라 그 입모양이 달리 보이기 때문이다. 이런 스푸마토 기법은 다 빈치는

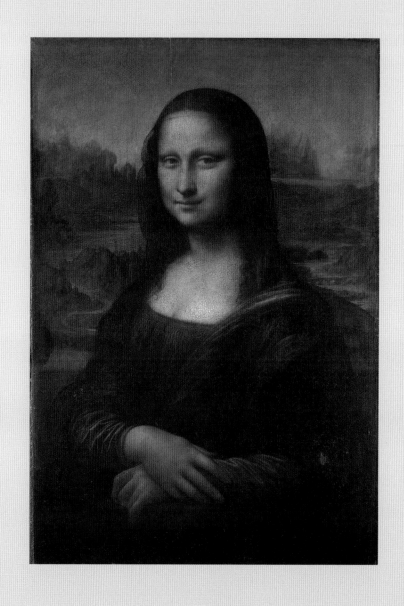

레오나르도 다 빈치, 〈모나리자〉

배경에도 적용했다. 모나리자 주변을 둘러싼 배경을 한 번 잘 보자. 근경과 원경의 차이가 보이는가? 특히 원경이 머리 쪽에 희미하게 푸른색으로 희미하게 표현되어 있는데, 보는 이에게 몽환적인 느낌을 주고 이는 모나리자의 신비로운 느낌을 배가 시킨다.

여기에 다 빈치의 또 다른 그림이 있다. 어떤가? 보는 순간 다 빈치가 구축한 몽환적이고 신비로운 느낌을 단박에 알게 된다. 실제로 루브르 미술관에 가면 〈모나리자〉를 제대로 감상할 수 없다. 인증샷을 찍으려는 사람들의 틈바구니에서 모나리자의 미소를 느끼는 건 거의 불가능하다. 더군다나 크기도 생각보다 작고, 보호 유리로 둘러쳐져 있어서 사진으로 보는 것보다 모나리자의 실제 모습은 초라하다. 그러나 〈성 안나, 마리아〉는 다르다. 〈모나리자〉 옆방에 전시되어 있는데, 상대적으로 관람객도 적고 크기도 제법 크다. 이 그림 앞에 서면 다 빈치가 왜 천재인지 금방 눈치 챌 수 있다. 푸른 빛이 맴도는 배경, 자애로운 미소를 띠고 있는 여인들, 그림에 대한 여러 지식이 없어도 보는 것만으로도 뽀샤시한 느낌이 계속해서 이 그림에 몰입하게 만든다. 200년 전 지오토의 그림과 비교해보면, 다 빈치에 의해서 회화 기법이 얼마나 비약적으로 발전했는지 알 수 있다. 당연히 16세기의 화가들은 다 빈치의 그림을 보면서 다 빈치 풍의 그림을 그리기 시작했다. 이로 인해 화가들은 그림이 작가의 심미적 감각에 의해서 얼마든지 특별한 분위기를 표현할 수 있다는 것을 알게 된다. 이에 화가들은 자신만의 분위기, 색조, 느낌을 표현하기 위해서 많은 노력을 한다.

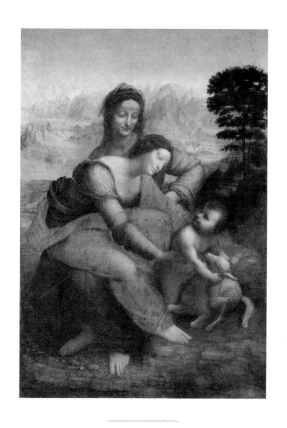

레오나르도 다 빈치, 〈성 안나, 마리아〉

　그 많은 화가 중에 단연 눈에 띄는 화가가 라파엘로다. 그는 다
빈치에게서 이렇게 스푸마토 기법을 통해서 그림을 신비롭게 그리
는 방법을 익히고, 또 다른 천재 화가로부터 인체를 역동적으로 표
현하는 것을 배우게 되는데, 그의 이름은 미켈란젤로다. 미켈란젤로
는 다 빈치와 달리 성격이 매우 까탈스럽고 독선적이었다고 한다.
그는 피렌체에서는 다 빈치와 경쟁하면서 그림을 그렸고, 로마에 가

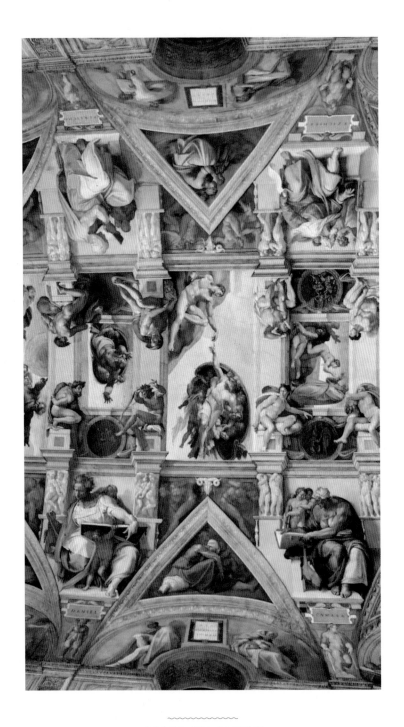

미켈란젤로, 〈시스티나 천장화〉

서는 라파엘로와 경쟁하면서 시스티나 천장화를 그려낸다. 사실 그는 회화보다 조각에 특화된 사람으로 조각가로서의 명성이 컸다. 하지만 교황의 지시로 시스티나 천장화를 그리게 되는데, 이는 그의 첫 번째 벽화였다. 그런데 그 첫 작품이 인류 역사상 가장 위대한 걸작으로 남았다.

누군가 나에게 단 하나의 미술작품을 보라고 권하면 나는 단연코 미켈란젤로의 시스티나 천장화를 선택하겠다. 이 작품은 말이 필요 없다. 교황을 선출하는 콘클라베(conclav)의 현장, 그 천장에 그려져 있는 미켈란젤로의 그림은 그 공간에 들어가는 순간 압도감을 준다.

성서 속에 등장하는 인물들의 이야기를 역동적인 그림으로 표현한 이 걸작은, '인간의 능력이 어디까지인가'라는 경외감마저 준다. 공간과 그림, 한 인간의 예술적 혼이 들어간 이 그림은 인간의 언어로 표현하는 게 불가능하다. 그림 한 점, 한 점마다 미켈란젤로의 고뇌가 엿보인다. 특히 천지창조 그림은 굉장히 독창적인데, 어느 누구도 신이 인간을 창조하는 드라마틱한 순간을 이렇게 표현한 화가가 없었다. 미켈란젤로는 인류 역사가 시작되는 그 장엄한 시작을 아담의 손가락과 신의 손가락이 맞닿는 작은 간격으로 표현한다. 두 손의 작은 거리가 인간이 창조되는 그 떨림과 긴장을 아주 잘 표현하고 있다.

미켈란젤로가 이 위대한 걸작을 완성할 때, 라파엘로도 교황의

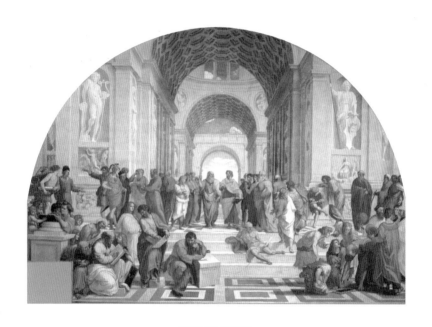

라파엘로, 〈아테네 학당〉

지시로 우리가 잘 알고 있는 그림을 완성했는데, 그 작품이 〈아테네 학당〉이다. 〈아테네 학당〉도 실제로 보면, 인물들의 개성적인 모습, 공간의 입체감, 각 인물들의 균형잡힌 배치 등 흠을 잡을 수 없는 작품이다. 하지만 라파엘로는 미켈란젤로의 천장화를 보는 순간, 자신의 작품이 초라하다고 느꼈던 것 같다. 자신의 작품에서 볼 수 없는 인물들의 역동성과 에너지, 한 번 보고 나면 절대 잊혀 지지 않는 그 강렬함. 라파엘로는 고민했고 그것이 인체에 대한 표현이라는 것을 알게 되었다. 미켈란젤로의 그림은 그가 화가 이전에 조각가였기에, 인물의 한 동작, 한 동작이 조각을 보는 것처럼 강렬하다. 결국 라파

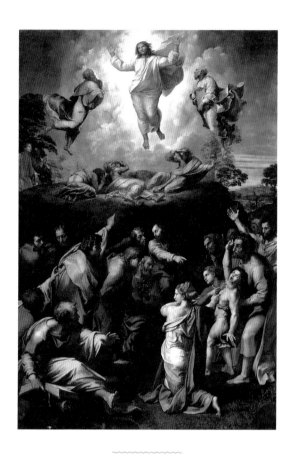

라파엘로, 〈그리스도의 변용〉

엘로는 자신의 그림에도 이런 요소들을 넣어서, 〈그리스도의 변용〉

이라는 마지막 작품을 남긴다.

　　라파엘로가 미켈란젤로의 영향을 어떻게 받았는지, 그 관점에서

작품을 감상해보자. 앞서 봤던 라파엘로의 〈풀밭 위의 성모자〉, 〈아

테네 학당〉과 지금 이 〈그리스도의 변용〉을 비교해 보자. 편견일 수

있지만, 개인적으로 라파엘로의 그림은 예쁘장하다는 느낌이었다. 그래서 그의 그림은 보는 순간에는 깔끔하고 산뜻한 색감이 인상적이었다. 하지만 강렬함이 덜한 느낌이었다. 미켈란젤로와 같은 특유의 장엄함과 강한 에너지가 느껴지지 않았다. 라파엘로는 성격 자체가 부드럽고 따뜻했기에, 친근하고 온화한 느낌의 그림을 그렸다. 하지만 이 〈그리스도의 변용〉은 다르다. 지금까지 가졌던 라파엘로에 대한 편견은 사라진다. 이 그림 역시 성서 속 말씀을 배경으로 그려졌다. 그림 상단에는 기도하던 중에 예수님이 신(神)으로 변화하는 모습을 그렸는데, 라파엘로의 특유의 색감과 다 빈치에서부터 영향을 받은 스푸마토 기법으로 인해서 그리스도의 신적인 변화의 모습이 아주 신비롭게 묘사되어 있다. 하단에는 귀신들린 아이를 고치는 제자들의 모습이 묘사되어 있다. 라파엘로의 그림에서 이전까지는 보지 못했던, 어수선함, 불안, 혼란함이 보인다. 사람들의 동작이 크고 역동적으로 묘사되어 있고, 각 인물들 역시 근육질로 표현되어 있다. 사람들의 표정은 어둡고 웃는 사람이 보이지 않는다. 우리가 금방 눈치챘듯이 이 느낌은 미켈란젤로에서 영향을 받았다는 것을 알 수 있다.

라파엘로의 그림은 조화로움의 세계다. 불안과 두려움은 라파엘로가 다루는 감정이 아니다. 하지만 〈그리스도의 변용〉에서는 사람들의 거친 표정과 어두운 배경이 라파엘

로의 초기작과는 전혀 다른 느낌을 자아낸다. 이렇게 라파엘로는 다 빈치와 미켈란젤로의 화풍을 흡수하면서 자신만의 그림을 완성했는데, 이것은 당연히 후대 화가들에게 영향을 미치고 이로 인해 르네상스의 그림들은 이 라파엘로에 의해 종합, 완성되었다.

괴팍하고 강렬한 예술혼의 소유자 미켈란젤로도 이 그림을 분명히 봤을 것이다. 그리고 그는 자신의 화풍을 흡수하고 또 다른 걸작을 낸 것에 대해 분명히 시샘을 했을 것이다. 그리고 자신은 이것보다 더 뛰어난 작품을 그릴 것이라고 다짐을 하고, 그는 시스티나 천장화에 이어 또 다른 걸작을 완성하는데 그것이 〈최후의 심판〉이다.

이 작품은 미켈란젤로 회화의 완성이다. 최후의 심판날 인류의 모습이 두 가지로 나뉘어져 있다. 상단부에는 천국으로 들어가는 사람들의 모습이, 하단부에는 지옥으로 떨어지는 사람들의 모습이다. 작품 안에 수많은 인물들이 나오지만, 어떤 일련의 흐름을 만들어내면서 긴박감을 준다. 다 빈치, 라파엘로의 그림과는 비교도 안 되는 많은 사람들이 등장하고, 각자의 표정과 동작이 다르다. 특히 하단부에 있는 지옥의 모습은 그야말로 아비규환이다. 특히 자신의 얼굴을 반쯤을 가리고 절규하는 모습은 지옥의 참혹한 실상을 그대로 보여준다. 실제로 시스타나 예배당에 가면 정신이 아찔하다. 천장에는 〈천지창조〉의 모습이, 바로 정면에는 〈최후의 심판〉이다. 미켈란젤로가 그려낸 걸작으로 채워진 그 공

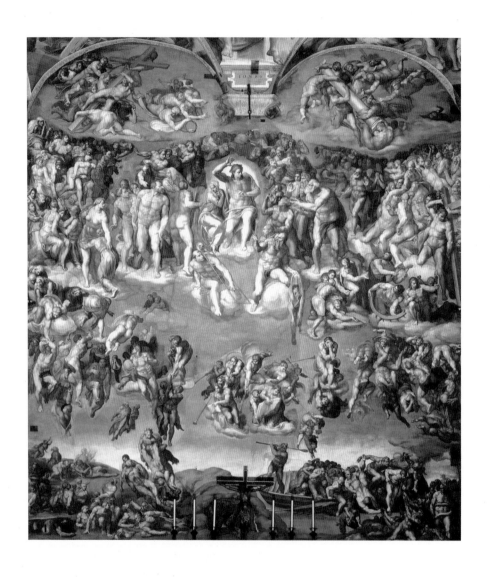

미켈란젤로, 〈최후의 심판〉

간은 예술이 인간에게 줄 수 있는 극한의 감정을 준다.

　이렇게 르네상스 시대는 세 명의 천재들이 경쟁적으로 자신들의 그림을 뽐내고 서로의 장점들을 흡수하면서 다른 어떤 시대보다 혁신적인 그림의 발전을 이룬다. 이것은 후배 화가들에게는 엄청난 축복이었으며, 또 한편으로는 엄청난 부담이었다. 웬만큼 그려내서는 이 세 천재 그림을 넘어설 수 없기 때문이다. 그래서 이 당시 대다수의 화가는 라파엘로, 다 빈치, 미켈란젤로의 그림을 최대한 잘 모방하는 것에 급급했지 함부로 선배 화가들의 그림에 도전장을 내밀지 못했다. 하지만 늘 새로운 천재는 등장하는 법이다. 르네상스를 휩쓴 이 세 명의 거장들에게 도전장을 내민 화가들이 있었는데, 그들을 통해서 르네상스 미술은 바로크 미술로 넘어간다.

03

귀족의 바로크_더 화려하게, 더 웅장하게

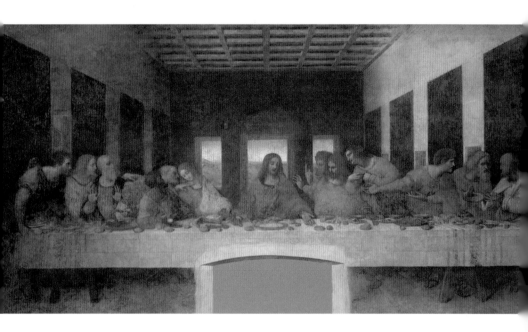

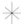

레오나르도 다 빈치, 〈최후의 만찬〉

다 빈치의 〈최후의 만찬〉을 모르는 사람은 거의 없다. 〈최후의 만찬〉은 예수가 십자가에 못박히기 전, 마지막 식사를 하면서, "너희 중 한 명이 나를 배신할 거다"라는 말을 하고 나서의 상황을 그리고 있다. 다 빈치가 주목한 것은 역시나 제자들의 감정이다. 제자들이 그 이야기를 듣고 반응하는 제 각각의 모습을 얼굴 표정뿐 아니라, 다양한 손동작으로 표현하고 있다. 사실 이 작품을 현장에서 보면, 다 빈치의 천재적인 발상을 볼 수 있다. 그림이 성당 식당 벽면에 배치되어 있는데 식사를 하면서 그림을 보면, 다 빈치가 완벽한 원근법과 성당의 창문에 흘러 들어오는 빛까지 계산해서 그림을 그렸다는 걸 깨닫게 된다. 다 빈치의 이런 계산 덕분에 예수와 그의 제자들이 내 앞에서 식사를 하는 듯한 착시를 불러일으킨다. 다 빈치 특유의 색 표현, 균형 잡힌 화면의 구도, 손동작과 얼굴 표정을 통한 감정 표현, 이 작품은 르네상스 미술의 최전성기의 모습을 그대로 보여준다.

자, 그렇다면 여기서 질문 하나를 해본다. 다 빈치 후대의 화가들은 '최후의 만찬'이라는 주제로 그림 의뢰가 들어왔다면, 어떻게 이 그림을 뛰어 넘으려고 했을까? 당신이 화가라면 어떻게 '최후의 만찬'을 그려낼 것인가? 한 번 고민을 해 보자. 화가들은 분명 다 빈치

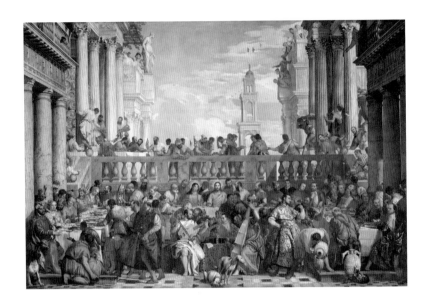

베로네세, 〈가나의 혼인 잔치〉

를 뛰어넘기 위해 수많은 고민을 했을 것이다. 그러나 천재 화가의
걸작을 뛰어 넘는 것은 쉬운 일이 아니다. 많은 화가들은 다 빈치를
넘어서는 것을 포기하고 이 그림을 그대로 묘사하는 데 급급했다.
그러나 언제나 또 다른 천재는 등장하는 법이다. 다 빈치의 그림에
도전장을 내민 화가가 있으니 그의 이름은 베로네세다.

　다 빈치의 그림을 넘어서기 위한 작가의 고뇌가 엿보이는가? 베
로네세는 다 빈치와는 다른 분위기의 '최후의 만찬'을 그렸다. 다 빈
치의 만찬 장면은 신성하고 진중한 느낌이 있는데, 이 그림은 그렇
지 않다. 흥청망청 술을 마시고 노는 분위기다. 여기서 주목할 점은
베로네세가 다 빈치를 넘어서기 위해 한 선택이다. 더 화려하게, 더

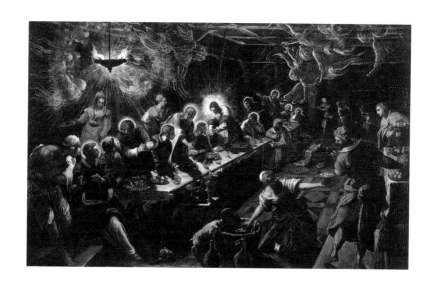

틴토레토, 〈최후의 만찬〉

많은 물량 공세를 한 점이다. 그는 선배 화가들을 뛰어넘기 위해 그
들보다 더 화려하고 더 큰 그림을 그리면서 새로운 그림으로 나아
가려 한다는 점을 보여준다. 그런데 베로네세의 야심이 너무 컸나보
다. 배경은 그리스 양식의 건물이고 그곳에서 술에 취한 베드로, 포
크로 이를 쑤시는 성인의 모습에 사람들은 이 그림을 이단 혐의로
고발을 해 버렸다. 그는 종교재판을 받게 되고, 혐의를 벗기 위해서
제목을 〈최후의 만찬〉에서 〈가나의 혼인 잔치〉로 바꿔버렸다. 제목은
바꿨지만 베로네세가 대선배 다 빈치를 넘으려는 진심은 그림 속에
잘 드러난다.

　1592년에 그린 틴토레토의 〈최후의 만찬〉이다. 다 빈치의 〈최후

의 만찬〉이 그려지고 약 100년이, 베노네세의 작품보다는 30년 후에 그려졌다. 틴토레토는 다 빈치를 넘어서기 위해 어떤 선택을 했는가?

가장 먼저 눈에 들어오는 것이 그림의 구도다. 수평의 느낌이 아니라 대각선으로 탁자를 위에서 아래로 배치하니 색다른 느낌을 준다. 그리고 틴토레토는 예수가 제자들의 발을 씻기는 장면까지도 더 추가했다. 성서 속에 '최후의 만찬' 전에 예수가 제자들의 발을 씻기는 장면이 있는데, 많은 화가들은 '유다의 배신'만 중점으로 그렸지 예수가 제자의 발을 씻기는 장면을 그리지 않았다. 틴토레토는 남들이 놓치고 있는 장면을 찾아냈다. 그리고 구도에 파격을 더해서 식탁을 대각선으로 놓고, 위에서 이 식탁을 바라보게끔 그림을 구성했다. 그로 인해 더 많은 사람이 입체적으로 만찬장을 중심으로 놓일 수 있었다. 밝음과 어둠을 강하게 대비시켜, 다 빈치 그림에서 느낄 수 없었던 기괴함이 보이기도 한다. 이렇게 르네상스 이후의 화가들은 르네상스 선배들이 만들어 놓은 비례, 대칭, 진중하고 신성한 느낌을 스스로 왜곡해서 그림을 그리면서 새로운 분위기를 만들어내는데, 이런 화풍을 바로크 그림이라고 한다.

바로크라는 말은 포루투갈어로 찌그러진 진주를 의미하는, '바로코'에서 왔는데 어감에서도 느낄 수 있듯이 비꼬는 말투였다. 바로크 미술은 당대에는 르네상스 시대의 그림을 함부로 왜곡하여 오히려 미술사를 퇴보시켰다는 평가를 받았지만, 현대에 와서는 작가의 개성을 더 돋보이게 했다는 높은 평가를 받고 있다. 사실 그냥 정석

대로 그리며, 르네상스의 3대 천재들을 넘어서는 건 거의 불가능했을 것이다. 그러니 작가들은 임의로 구도를 바꾸고, 더 화려하게 그리거나 빛을 인위적으로 조작하면서 선대의 작가들을 넘어서려고 노력했다. 그래서 바로크 시대의 그림들은 작가들이 어떻게 선대의 그림을 창의적으로 넘어서려고 했는지를 보면 매우 흥미로운 지점들이 보인다.

이런 바로크 미술의 가장 대표적인 화가를 들라면, 카라바조다. 그의 초창기 대표적인 그림을 한 번 보자.

카라바조의 초창기 작품이지만 선배 화가들을 뛰어넘으려는 카라바조의 패기가 그림 속에 있다. '도마뱀에 물리는 소년'이라는 소재도 특이하고 탁자 위 정물의 모습에 세심함이 돋보인다. 하지만 그가 르네상스의 화가들을 넘어서기 위해 더 신경을 쓴 표현이 있다. 그것이 무엇일까? 맞다. 빛이다. 르네상스 시절에도 빛을 표현하기는 했다. 하지만 카라바조의 그림처럼 빛을 인위적으로 조절하지는 않았다. 그의 작품에는 어둠과 밝음이 강렬하게 대비되면서 그림의 극적인 효과가 더 잘 드러나고 있다. 어떤 이는 이것이 자연스럽지 않다고 이야기하지만, 카라바조는 계속해서 이 명암의 효과를 계속 발전시켜서 일명 '테네브리즘'이라는 새로운 그림 기법을 탄생시킨다. '테네브라'는 이탈리어로 '어둠'이라는 뜻으로, 이 어둠을 적절히 사용하여 인간 내면에 자리한 슬픔, 분노, 우울 등을 함께 잘 표현했다.

카라바조, 〈도마뱀에게 물린 소년〉

또 다른 그림을 보자. 예수님이 십자가에서 죽임을 당한 후, 장례를 치르기 위해 십자가에서 예수님을 내리는 장면이다. 팔을 벌려 황망함을 표현하는 여자, 고개를 숙이며 울고 있는 여자, 정확한 인체의 비례 표현, 장엄하고 서사적인 느낌 등 이 그림에는 르네상스 시대의 표현법이 잘 녹아져 있다. 그런데 카라바조는 죽은 예수의 몸에 의도적으로 빛을 많이 쏘이고, 배경은 캄캄한 어둠으로 보여준다. 마치 연극의 한 장면처럼 예수님께만 스포트라이트를 집중시켜, 그의 죽음을 더 장렬하고 극적으로 보여준다. 다 빈치나 미켈란젤로

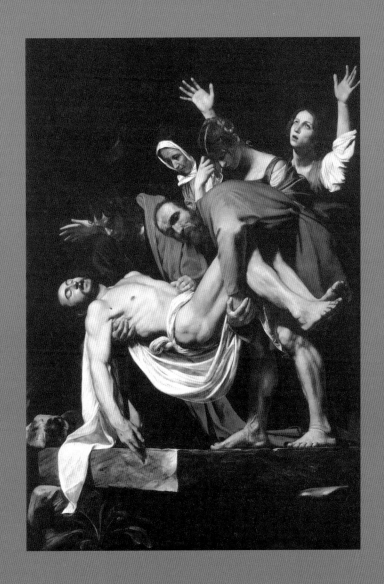

카라바조, 〈그리스도의 매장〉

가 시도하지 않았던 빛의 인위적인 조작이 그림 속 인물의 감정과 분위기를 더 극적으로 살린다. 아마 이 그림을 본 많은 화가들은 비로소 르네상스 시대에서 더 나아갈 수 있는 지점을 찾았을 것이다. 이들은 카라바조처럼 어둠과 빛을 더 강하게 대비시키면서, 선배들이 전수해준 예술적 유산을 자신만의 방식으로 변형, 발전시켜 바로크 화풍을 더 발전시켰다. 그 대표적인 화가가 루벤스다.

루벤스는 우리에게 〈플란더스의 개〉라는 TV 만화를 통해 더 유명해진 화가다. 만화 속 주인공 네로는 한 점의 그림을 간절히 보고 싶어했고, 결국에는 죽기 직전에 보게 된다. 그 그림의 제목은 〈십자가에서 내려짐〉으로, 카라바조의 〈그리스도의 매장〉이 그려진 10년 후에 제작되었다. 이 그림에서 루벤스는 카라바조를 넘어서기 위해 어떤 노력을 했을까?

보자마자 루벤스의 그림 또한 카라바조처럼 의도적으로 강렬한 빛을 담았다는 것을 알 수 있다. 나머지 배경은 어둠으로 가득 차 있고, 주변 사람들의 얼굴에 빛이 어른거려서 그들의 슬픔과 비탄, 안타까움의 감정을 극적으로 표현하고 있다는 것을 알 수 있다. 그리고 루벤스는 카라바조의 그림을 넘어서기 위해 인물들의 배치에 신경을 많이 쓴 것으로 보인다. 카라바조는 인물들을 오른쪽에 배치한 반면, 루벤스는 인물들이 예수의 몸을 중심으로 사방에서 감싸게 하고 각기 다른 동작으로 예수의 몸에 손을 닿게 하면서 훨씬 더 역동적인 느낌을 강조한다. 각 인물이 거기에 있어야 할 만한 이유를 십자가와 사다리 등의 소품을 배치해서 안정감을 주고, 인체의 근육

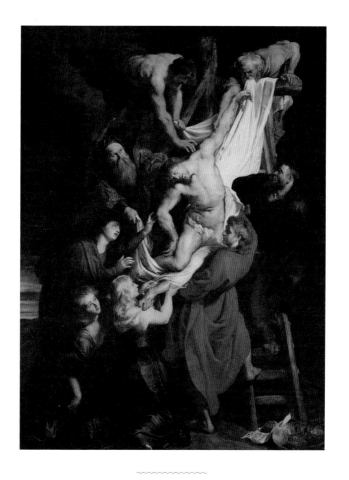

루벤스, 〈십자가에서 내려짐〉

표현들이 매우 섬세하게 표현되었다는 것을 알 수 있다.

결국 바로크 시대의 회화는 루벤스를 통해서 완성된다. 그의 그림은 조용한 법이 없다. 늘 들떠있고 극적이다. 개인적으로는 이런 루벤스 풍의 그림은 상황을 너무 과장되게 연출해서 싫증이 날 때도 있지만, 자신들의 부와 명예를 과시하려 했던 왕과 귀족들은 이런

느낌을 아주 좋아했다. 자신의 집에 이런 그림 하나 걸려 있으면, 자신들의 문화적 수준과 재력을 단박에 자랑할 수 있기 때문이다. 루벤스는 결국 밀려드는 주문을 다 소화하기 위해서 미술 공방을 만들었고, 급기야 공장처럼 그림을 찍어냈다. 루벤스는 그림 속의 주요 장면만 그리고, 나머지 완성은 제자들에게 맡기면서 그림 대량 생산 시스템을 이루었다. 당연히 루벤스의 제자들도 잘 나갈 수밖에 없었다. 그 중 대표적인 인물이 반 다이크다.

바로크 시대에 와서 초상화는 더욱 발전한다. 가능하면 '더 멋지게', '더 화려하게'를 외치면서 왕이나 귀족들의 모습을 돋보이게 한다. 위엄 있는 모습, 값비싼 옷들. 지금으로 이야기하면 "나 인싸야" 하고 외치면서 그림 속 인물들은 한껏 자신의 부를 과시한다. 지금이야 온라인을 통해서 자신의 재력과 소장품을 사진으로 자랑하지만, 이 시대는 인터넷이 없었기에 그림이 최고의 홍보 수단이었다. 왕과 귀족들은 자신의 성에서 파티를 열고, 사람을 초대하여 그림으로 자신의 이미지를 홍보한다. 반다이크는 이런 초상화에 최적화된 화가였다. 멋진 포즈와 함께 화려한 색감으로 옷을 그려내니 귀족들은 아주 좋아했다.

존 스튜어트 경과 그의 동생 버나드 스튜어트 경은 공작가(家)의 자제들이다. 이들은 3년 일정의 유럽 여행을 앞두고 그림을 그리게 했다. 반 다이크는 형제의 귀족스런 느낌을 그리려 많은 장치를 심어두었다. 먼저 포즈다. 바로크 시대 답게 동작이 크다. 르네상스 시대의 초상화와 비교하면 이들의 동작은 매우 화려하다. 형은 조금

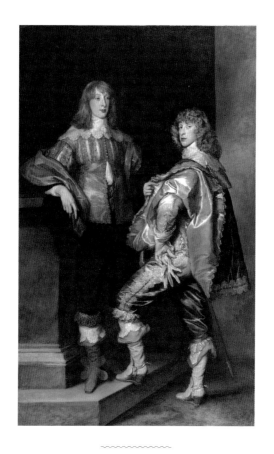

안토니 반 다이크, 〈존 스튜어트와 버나드 스튜어트 형제〉

절제되어 있는 상태로 서 있고, 동생은 계단에 한 쪽 다리를 올리며 한껏 거만한 포즈를 취한다. 옷은 화려함 그 자체다. 황색과 청색을 최대한 빛나게 묘사하고, 옷자락의 주름까지 입체감이 가득하다. 우유빛 피부, 구불거리는 머리칼, 오똑한 콧날, 여리여리한 손가락 등 반 다이크는 최대한 이 형제를 멋지게 그려낸다.

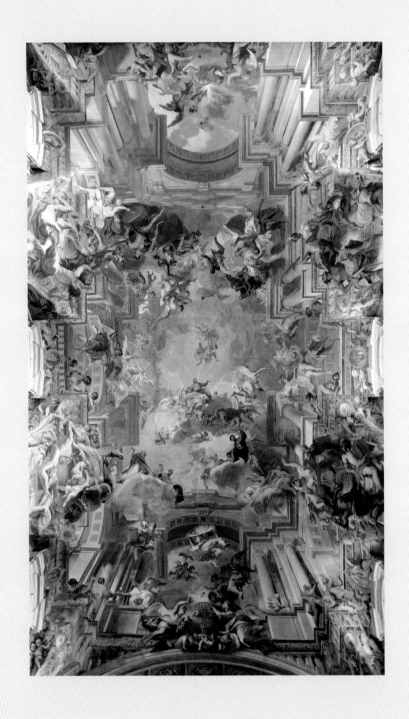

안드레아 포초, 〈성 이그나티우스에게 바치는 경배〉

이런 바로크의 화려한 양식을 왕과 귀족만큼이나 반겼던 곳이 있다. 바로 종교계다. 로마 가톨릭은 종교개혁으로 발생한 신교의 확장을 막기 위해 이 바로크 미술을 이용한다. 성당을 바로크 풍으로 더 화려하고, 극적으로 치장해서 사람들의 시선을 끌고자 했다. 성당 내부를 화려하게 그림으로 꾸며 사람들에게 종교 특유의 신성하고 신비로운 느낌을 주고자 했다. 이런 의도로 완성된 그림이 안드레아 포초의 〈성 이그나티우스에게 바치는 경배〉다. 하늘로 붕붕 떠다니는 듯한 그림을 성당 천장에 그려서 사람들에게 볼거리를 제공하고, 개신교에 빼앗긴 성도들을 성당으로 오게 하려고 했다.

실제로 이 그림을 현장에서 보면 착시현상으로 나도 공중을 나는 듯한 느낌을 받는다. '더 화려하게', '더 멋지게'를 표방하는 바로크 미술의 특징이 그대로 드러난다. 바로크 양식의 화려한 건물과 함께 이 그림이 그려진 산티냐시오 교회는 화려함의 극치를 이룬다. 기둥까지 활용해 입체감을 살린 화가의 솜씨가 참으로 대단하다. 어디까지가 진짜 건물이고, 그림인지 분간하기 힘들다. 이렇게 바로크 미술은 시각적인 즐거움을 주려는 화가들의 진심으로 가득 차 있다.

반면 이 시기 북유럽 플랑드르 지역의 화가들은 다른 쪽으로 그림을 발전시킨다. 카라바조가 촉발했던 빛의 인위적인 표현을 다른 형태로 발전시키면서 인간의 내면과 시간의 고요까지도 표현하는 경지로 나아간다. 인간의 마음을 빛에 담으려는 대담한 시도를 하게 되는데, 네덜란드 바로크 그림에 이것이 잘 표현되어 있다. 이것을 다음 장에서 살펴보자.

시민의 바로크_더 소박하게, 더 고요하게

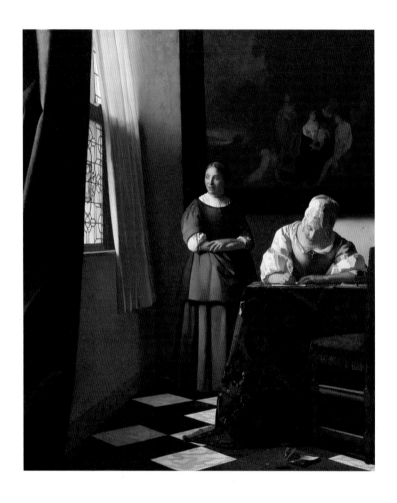

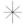

베르메르, 〈편지 읽는 여인과 하녀〉

지금까지 르네상스, 바로크 미술이 어떻게 시작되고 발진했는지를 살펴봤다. 결국 그림은 주로 힘과 돈이 있는 자들의 소유물이었다. 그런데 그들이 그림을 화가에게 요청할 때, 어떻게 말했을까? 아마도 권력자들은 기존에 있던 그림들을 바탕으로 그림을 화가들에게 주문했을 것이다. 흡사 미용실에서 화보나 잡지를 보며 원하는 헤어스타일을 선택하듯 '루벤스의 XX그림처럼 그려주세요', '카라바조의 OO느낌으로 그려주세요'라고 했을 것이다. 이렇게 되면, 루벤스 스타일, 카라바조 스타일은 유행이 되고, 지금처럼 하나의 예술 사조가 된다. 대개의 일반 화가들은 그들의 요구에 철저히 맞추지만, 재주가 뛰어난 천재들은 단순히 선배들의 그림을 모방하는 데 그치지 않고, 자신만의 스타일을 어떻게든 그림 안에 녹여낸다. 그들의 그림은 처음에는 낯설어 외면당하기도 하지만, 기존의 그림에 싫증이 난 권력가들을 만나면 그 천재의 그림은 새로운 양식이 되고 다시 그것은 또 다른 유행이 된다

그런데 네덜란드는 조금 달랐다. 플랑드르(Flandre)라고 불리는 북해 연안의 저(低)지대라서 전통적인 농업으로 살아갈 수가 없는 지역이었다. 그래서 플랑드르 지역의 사람들은 상업, 특히 해외 무역

177

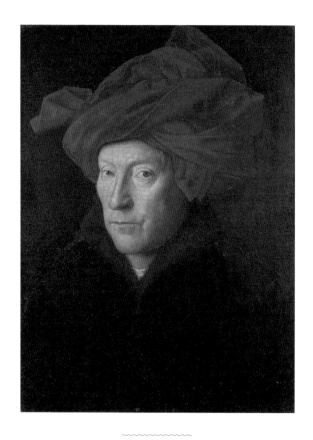

얀 반 에이크, 〈자화상〉

으로 막대한 부를 쌓는다. 상황이 이렇게 되니 네덜란드는 소수의
권력자가 아니라 다수의 시민들에게 힘이 분배되어 있었다. 이러한
사회적 배경은 그림에도 영향을 미친다.

문제를 한 번 내본다. 얀 반 에이크의 〈자화상〉은 언제 그려진 것
같은가? 르네상스 회화를 완성한 라파엘로 이전? 혹은 그 이후라고

생각하는가? 얼핏 보면 남자의 윗 터번의 섬세한 표현, 얼굴에서 느껴지는 생동감 있는 표현은 라파엘로의 그림 이후에 그려진 것이라고 생각할 수 있다. 하지만 이 그림은 1433년 작품이다. 다 빈치, 미켈란젤로가 나오기 전에 이미 네덜란드의 얀 반 에이크의 실력은 출중했다. 앞서 이야기한대로 네덜란드는 농업으로는 살아갈 수 없었기에 무역업이 발전했다. 그래서 다른 나라와 달리 문화적 융합력이 뛰어났고, 그림을 그리는 재료 또한 손쉽게 구할 수 있었다. 이때 얀 반 에이크를 비롯한 화가들은 달걀 노른자를 사용하는 템페라가 아니라 아마씨유를 사용하여 얇고 반투명한 느낌으로 색을 칠하는 유화 기법을 발명했다. 그래서 플랑드르 지역의 화가들은 인체의 비례 표현이나 원근감이 있는 그림은 이탈리아의 화가들보다 부족해도, 섬세한 색의 표현은 어떤 지역보다 발전해 있었다.

다음 그림에서 우리가 앞서 살펴봤던 그림들과 어떤 차이점이 보이는가? 일단 내용부터 차이가 있다. 왕의 모습이나 성서 속의 이야기가 아니다. 우리 이웃에서 발견할 수 있는 부유한 상인 부부의 모습이다. 라파엘로의 그림에 비해 표정 묘사는 다소 경직되어 있어 마네킹처럼 보이지만 옷감이나 방 안의 풍경, 작은 거울에 비춰진 사람들의 모습은 섬세하기 이를 데 없다. 이탈리아의 르네상스 미술이 본격적으로 나오기 전인데도 이정도의 그림을 그려냈던 얀 반 에이크의 실력이라니 참으로 놀랍다.

이처럼 네덜란드는 직물업과 상업으로 부자가 된 시민들의 수가 적지 않아서, 자신들의 삶을 기념하기 위한 그림들이 그려지기 시작

얀 반 에이크, 〈아르놀피니 부부의 초상〉

했다. 특히 17세기의 네덜란드는 스페인과의 독립전쟁에서 승리하고 가톨릭의 영향권에서 벗어날 수 있었다. 네덜란드 사람들은 상업과 무역업 종사자들에게 우호적인 신교(개신교)쪽이 훨씬 많았다. 특히 종교개혁가인 칼뱅(John Calvin)은 노동을 신성한 것이라 천명하며 금융업이든 상업이든 정직하게 돈을 버는 것을 금하지 않았다. 네덜란드는 칼뱅을 따르는 종교지도자들이 많았고, 1566년 가톨릭 성당에 있는 성화와 성상을 모두 우상숭배로 몰아붙이면서 이것들을 파괴하는 '성상 파괴 운동'이 벌어졌다. 그래서 네덜란드는 종교적 그림이 사랑받지 못하고, 서민들의 모습들을 소박하게 그리는 풍속화,

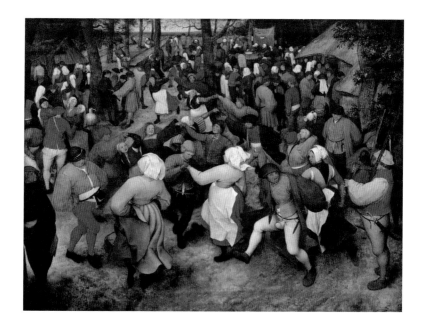

피터 브뢰헬, 〈결혼식 춤〉

정물화가 발전하고 대중의 사랑을 받는다. 그 대표적인 화가가 피터 브뤼헬이다.

그의 그림을 보면 여태까지 우리가 봤던 그림과는 사뭇 다른 느낌이다. 피터 브뤼헬의 그림 속에는 서민이 있고, 삶이 있고, 흥이 있다. 세밀한 군중들의 묘사와 명랑한 분위기, 단체로 춤을 묘사는 마치 디즈니 만화의 한 장면을 보는 듯하다. 무려 500년 전에 그림임에도 현대적인 느낌이 있다. 모두가 함께 하는 이 시간, 그림을 보고 있으면 결혼식 무도회 음악 소리가 들리고, 사람들의 표정에 절로 기분이 좋아진다.

프란츠 할스는 피터 브뤼헬의 일상의 웃음을 이어 받는다. 할스는 서양화가로서는 거의 최초로 웃음에 대한 탐구를 하며 웃고 있는 사람을 그려낸다. 여태까지 우리가 봤던 초상화는 최대한 위엄있게 자신을 표현한 것이었다. 웃는다는 것은 경박한 것이었고 가벼운 것이었다. 그런데 프란츠 할스는 근엄하게 그리기만 했던 초상화에 웃음을 넣어 자신만의 그림 세계를 구축한다. 물론 이런 그림이 가능하다는 것은, 주문자가 이것을 수용해야 한다는 것이다. 다행히도 신교도 중심의 네덜란드에서는 이것을 받아내는 여유로움이 있었고, 할스는 진심을 다해 웃는 모습의 초상을 완성해 낸다. 웃고 있는 표정, 쑤욱 올라간 콧수염, 자신감 있는 눈빛, 비스듬하게 쓴 모자, 허리에 손을 갖다 댄 당당한 표정들이 어울려서 기사가 지닌 내적인 힘이 세밀한 옷장식과 함께 아주 잘 표현되어 있다.

할스는 돈이 있는 사람만 그리지 않았다. 다음에 나오는 〈집시 여

프란츠 할스, 〈웃고 있는 기사〉

인〉이라는 그림을 앞에서 본 반 다이크 그림과 비교해 보라. 같은 시대의 그림임에도 성격이 전혀 다르다. 반 다이크의 그림은 어떻게든 화려하게 귀족의 화려한 모습을 그리려고 애썼다면, 할스는 거리에서 볼 수 있는 보헤미안 스타일의 집시 여인을 빠른 스케치로 그려낸다. 거리를 떠도는 집시 여인이 이 그림을 할스에게 부탁했을리는 없고, 작가 스스로 삶을 넉넉한 웃음으로 이겨내는 집시의 모습이 마음에 남아 그림을 그렸을 것이다. 현대 작가들처럼 빠른 붓질로 삶의 한 순간을 포착한 작가의 시선이 인상적이다. 인물의 한 순

프란츠 할스, 〈집시 여인〉

간을 재빠르게 포착하는 그림은 렘브란트에 의해 더욱 발전된다.

네덜란드는 다른 나라에 비해서 길드 모임이 매우 활성화되었다. 같은 업종 사람들끼리 정보를 공유하고 같이 힘을 모아 이권을 지키기도 했다. 때로는 군대를 조직해서 비상시에 나라를 위해 싸우기도 했다. 그들은 자랑스럽다고 생각한 이 모습을 그림으로 남기려했는데, 이것은 자연스럽게 네덜란드에서 집단 초상화가 발전하게 되는 계기가 된다. 왕과 귀족처럼 한 사람이 주문하기에 금액적으로 부담이 있으니, 서로 각자의 몫을 나눠내는 소위 '더치 페이(Dutch pay)'를

렘브란트, 〈니콜라스 튈프 박사의 해부학 강의〉

해서 초상화를 주문한다. 그러면 화가는 주문자들의 직업적 특성이 잘 드러나도록 배경을 구성하고, 가능한 주문자들의 얼굴이 잘 나오도록 그림을 그린다. 초상화인만큼 얼굴을 봤을 때, 그 사람이 누군인지 잘 알 수 있게끔 해야 주문자가 만족할 것이다. 이 그림은 딱 봐도 의사 길드에서 주문한 그림임을 너무나 잘 알 수 있다.

　니콜라스 튈프는 의사이자 암스테르담의 시장이었다고 한다. 그리고 그 주변에 있는 일곱 명 또한 암스테르담의 주요 인사들이었고, 시장과 함께 돈을 갹출해 그림을 주문했을 것이다. 스물여섯 살의 렘브란트는 미래의 잠재적 고객 앞에서 화가로서 성공을 다짐하

며 최선을 다해 그림을 그린다. 각 개인의 표정, 한 사람 한 사람의 개성을 포착해 내고, 해부를 하는 순간 사람들이 느끼는 호기심과 두려움을 제대로 포착했다. 마치 할스가 집시 여인의 웃는 순간을 잘 포착했던 것처럼 렘브란트는 해부학 강의의 한 순간을 스냅 사진 찍듯이 잘 그려낸다. 다만 얼굴이 잘 드러나게 그려야 했기에, 몇몇 사람들의 얼굴 각도가 인위적으로 배치되어 약간의 어색함은 있지만, 스물 여섯의 젊은 화가 실력은 이 그림에서 제대로 드러난다.

렘브란트의 그림을 더 잘 이해하려면 루벤스의 그림과 비교해서 보면 더 좋다. 그는 왕족과 귀족의 화가가 아닌 일반 시민의 화가였다. 그랬기에 그는 과장되고 허례허식이 가득한 동작으로 인물을 표현하는 것이 아니라 굉장히 사실적으로 지금, 존재하고 있는 인물의 순간을 아주 잘 그려낸다. 빛의 느낌도 보자. 의도적으로 어둠과 밝음을 깊게 대비시키지 않고, 은은하게 퍼져가는 빛의 느낌이 카라바조나 루벤스 그림과는 조금 다르다. 과장되었다는 느낌보다 지금 나를 비추고 있는 일상의 빛으로 다가온다. '빛의 마술사' 렘브란트라고 흔히들 말하는데 그 호칭이 과장된 것이 아니라는 것을 이 그림을 통해 알 수 있다.

스물여섯 살의 젊은 화가가 이토록 빛을 잘 사용하면서, 초상화를 잘 그린다는 소문은 금방 네덜란드에 퍼져 간다. 이후 렘브란트는 그야말로 네덜란드의 슈퍼스타가 된다. 돈이 좀 있는 상인 조합이나 개인은 너도 나도 할 것 없이 렘브란트에게 그림을 주문한다. 렘브란트는 막대한 부를 축적하고, 명문가의 딸 사스키아와 결혼하

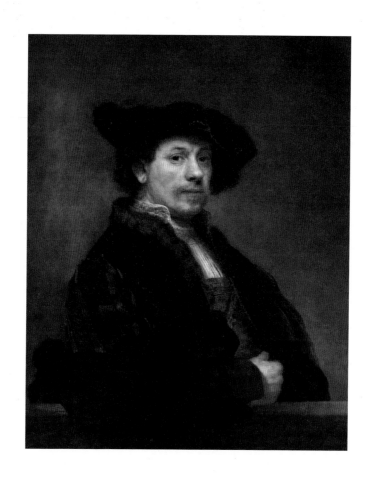

렘브란트, 〈34세의 자화상〉

렘브란트, 〈야경〉

면서 그의 재력은 더욱 커져 간다. 이때 그는 〈34세의 자화상〉을 그린다. 멋진 옷과 모자, 또렷한 눈동자. 인생의 최전성기를 맞이한 램브란트의 모습이 자화상에서 발견 된다. 부자가 된 램브란트는 이제 자신이 진짜 그리고 싶은 그림을 그리려고 한다. 사실 주문받은 초상화를 그리는 작업은 지루한 작업이다. 똑같은 표정과 똑같은 포즈들. 램브란트 입장에서는 색다른 시도를 해보고 싶은 욕망에 사로잡혔을 것이다. 그래서 그가 집단 초상화 작품에 새로운 시도를 하게 되는데, 바로 그 그림이 〈야경〉이다.

프란츠 할스, 〈성 조지 민병대 장교들의 연회〉

10년 전에 그렸던 렘브란트의 집단 초상화와 비교를 해 보자. 어떤 점에서 발전을 했을까? 사실 이 그림은 실제로 가서 봐야 그 진가를 알 수 있다. 크기가 그야말로 어마어마하기 때문이다. 가로가 4미터, 세로가 3미터이다. 실제 그림 앞에 서면 일단 규모에 압도된다. 주문자는 프란스 반닝 코크와 빌럼 반 루이텐부르크의 민병대원들이다. 이들은 자경단으로, 직업 군인이 아니라 다른 직업이 있는 군인이다. 앞서 이야기한 대로 네덜란드는 시민의 나라다. 왕의 군사가 나라를 지키는 것이 아니라, 이렇게 일반 시민들이 스스로 군인이 되어 나라를 지키는데, 군인으로서의 위엄과 용기 있는 모습을 실제 인물의 크기대로 그려서 그 위상을 그림으로 자랑하려고 했을 것이다.

보통 이런 집단 초상화를 그릴 때는 원칙이 있다. 프란츠 할스의 집단 초상화 〈성 조지 민병대 장교들〉의 연희(演戲)처럼, 사람들이 똑

같은 돈을 내는 만큼 그 비중이 동일하게 그려야 할 것이다. 앞서 그린 렘브란트의 의사들의 초상화를 보면 그런 분할이 아주 잘 되어있다. 그런데 렘브란트는 〈야경〉에서 그들의 의도와는 달리 앞에 있는 두 사람 빼고는 나머지 사람들은 임의대로 배치를 했다. 렘브란트가 이렇게 한 이유는 무엇일까?

그는 경직된 집단 초상화의 원칙을 깨고, 사람들 내면에 있는 결의를 표현하면서 자경단이 출범하는 기상을 사람들의 배치와 분위기로 표현하고 싶었을 것이다. 앨범 사진에나 나오는 포즈로 그림을 그리는 것이 아니라 순간의 움직임을 스냅 사진 찍듯이 초상화를 그리고 싶었던 거다. 그러나 이 그림은 당시 사람들로부터 철저히 외면당한다. 지금이야 네덜란드의 국보라는 호칭을 받으면서 암스테르담 미술관 가장 좋은 곳에 전시되어 있지만, 주문자들은 그림에 자신들의 모습이 잘 표현되어 있지 않다고 하면서 돈도 제대로 지불하지 않는다. 하지만 렘브란트는 예술적 고집을 꺾지 않고 자기만의 그림을 계속 그린다. 이후 그림 주문은 끊기고, 부인 사스키아까지 죽게 된다. 안타깝게도 렘브란트는 대중의 외면을 받고, 특유의 낭비벽으로 파산 신청을 하며 경제적으로 몰락한다.

명작은 결핍을 통해 완성된다. 빈털털이가 된 상태에서 그리는 렘브란트의 작품은 더 깊이가 있다. 인생 말년에 그가 그린 자화상에는 수많은 이야기가 그림 속에 담겨 온다.『서양미술사』의 저자 곰브리치는 프란츠 할스는 우리에게 실감나는 스냅 사진 같은 느낌을 주는데 렘브란트는 한 인물의 생애를 다 보여주는 것 같다고 말한다. 이

렘브란트, 〈돌아온 탕자〉

비평에 렘브란트의 위대함이 드러난다. 프란츠 할스도 웃는 자화상으로 대단한 그림을 보여줬지만, 렘브란트의 자화상에는 알 수 없는 이야기가 보인다. 그가 표현하는 빛의 미묘한 느낌은 사람의 일생을 보여주는 일대기가 된다. 렘브란트는 생활고에 시달리면서도 자기만의 예술을 고집해, 그림에서 인간의 복잡한 내면과 삶의 이야기를 들려줄 수 있는 수준으로 회화를 발전시킨다. 그 그림의 정점에 있는 작품이 바로 이 작품, 렘브란트의 〈돌아온 탕자〉다.

이 그림은 또 다른 자화상이다. 아니 자서전이다. 죽음이 임박한 때에 자신의 삶을 정리하는 최후의 그림. 마치 자신을 돌아온 탕자처럼 그리면서, 신께 자신의 삶을 드리는 경건함과 처절한 반성을 그림에 담았다. 누더기 같은 옷, 신발은 벗겨지고 발바닥은 흙투성이인 상태, 그리고 그런 아들을 말없이 받아주는 아버지. 아버지는 한 손은 엄마와 같은 부드럽고 따뜻한 손으로, 또 한 손은 단단하고 굳센 아버지의 손으로 아들의 등을 어루만진다. 렘브란트는 삶에 대한 자신의 진심을 그림 한 점에 다 그려 넣는다. 왕과 귀족의 그림에서는 절대 발견될 수 없는 삶의 고단함과 쓸쓸함, 그리고 따뜻한 환대가 그림 속에 반영되었다. 단순히 현실을 모사하는 수준에서 벗어나 또 다른 이야기를 들려주는 그림으로 렘브란트는 회화의 역사를 발전시킨다. 빛의 은은한 투사만으로도 많은 이야기를 들려줄 수 있다는 이 가능성은, 네덜란드의

베르메르, 〈우유를 따르는 여인〉

베르메르, 〈델포트의 풍경〉

또 다른 화가 베르메르로 이어진다.

그림을 감상해보자. 렘브란트의 빛의 표현이 베르메르의 그림에서는 어떻게 발전되고 있는가? 그림의 좌측 창문에서 빛이 새어 들어오고, 그 빛은 여인의 이마, 옷, 팔, 우유로 이어진다. 그 빛은 아침의 따사로움과 고요함을 보여준다. 그래서 이 그림은 보는 이에게 평온함과 차분함을 선물한다. 분주한 일상 가운데 이 그림을 보고 있으면 내 마음은 저절로 평화가 된다. 여인이 우유를 붓는 일은 참으로 일상적이고 반복적인 행위일 텐데, 베르메르는 이 일상의 행동

베르메르, 〈진주 귀고리를 한 소녀〉

을 거룩하고 숭고한 노동의 현장으로 묘사한다. 삶의 애잔함과 쓸쓸함을 이야기했던 렘브란트의 빛은 베르메르에 이르러서는 시간의 멈춤, 고요까지 말한다. 그림은 이제 단순한 장식에서 벗어나 시간마저 멈추게 하는 능력을 갖게 된다. 베르메르의 그림은 보면 볼수록 신기하다. 단지 그림을 보는 것뿐인데도 내 마음을 차분하게 만든다. 베르메르의 이런 능력은 풍경화에게서도 나타난다. 그의 터전을 담은 〈델포트의 풍경〉은 일상의 풍광조차 빛으로 고요와 서정의 공간임을 표현한다.

이 그림도 설명이 필요없다. 보는 순간 그림이 들려주는 정서적 평온함에 시선이 멈추고 말이 없어진다. 하늘의 구름이며, 푸른색과 주홍색의 건물들, 아침 바람에 울렁이는 물결들, 조용히 걸어가고 있는 사람들. 아침이라는 시간이 가지는 그 설렘의 풍광을 이 그림에서 그냥 들려준다. 단순히 보여주는 것이 아니라 느끼게 해준다. 결국 빛으로 많은 이야기를 해주는 베르메르는 〈진주 귀고리를 한 소녀〉를 완성시키면서 그림이 보여줄 수 있는 극한의 이야기를 한 순간에 보여준다.

〈진주 귀고리를 한 소녀〉는 미니멀하다. 최소한의 것을 보여주는데도 아주 많은 궁금증을 생기게 한다. 아련한 그리움과 애처로움, 그러면서도 관능적인 느낌. 소녀의 눈빛에서는 보는 이에게 다양한 이야기를 들려주는 듯하다. 무슨 사연이 있길래 이 소녀는 푸른 터번을 둘러쓰고, 형편에 맞지 않는 큰 진주 귀고리를 하고 있는 것일까? 귀족들의 초상화와 비교하면 한없이 단출한 그림이지만, 동그

랗게 눈을 뜨고 나를 보고 있는 소녀는 내가 무언가 말해주기를 바라는 것처럼 애처롭게 서 있다.

17세기의 왕과 귀족의 바로크 그림이 겉을 어떻게 하면 화려하게 꾸밀 것인가로 그림이 발전했다면, 17세기의 네덜란드 바로크 미술은 내면적인 풍광을 깊게 그려내려고 했었던 것 같다. 〈진주 귀고리를 한 소녀〉에서 우리가 발견하는 것은 화려함이 아니라 애처로움이다. 진주 귀고리를 했지만, 어떤 슬픈 사연이 있는 듯한 느낌을 주는 것은, 베르메르가 보이는 것 너머의 이야기를 그림으로 표현할 수 있는 경지에 이르렀기 때문이다. 그림은 겉을 표현하는 것인데, 그 속을 들여다보게 한다. 어쩌면 이것은 매우 모순적인 말이다. 우리는 속마음은 알 수 없다. 눈에 보이지 않으니 표현할 수도 없다. 그런데 이상하게 렘브란트와 베르메르의 그림에서는 잔잔하게 그 마음이 느껴진다. 이 두 사람으로 인해 그림은 은은하게 펼쳐지는 빛만으로도 수많은 이야기를 들려줘서, 이제 집을 꾸미는 단순한 장식품이 아니라 마음을 보여주는 내면의 거울로 발전하게 된다.

제4장

그림이 말을 걸다

신고전주의_아름다움을 규범으로

이아생트, 〈루이 14세의 초상〉

여기에 바로크 미술에 가장 전형인 그림, 루이 14세의 초상화가 있다. 단출한 베르메르의 그림을 보다가 이 그림을 보게 되면 기가 질린다. 어떻게든 많은 것을 집어넣어서 태양왕 루이 14세의 권위를 드러내려고 했기 때문이다. 그렇다고 이 그림이 베르메르의 그림보다 뒤떨어진다고 이야기하는 것은 아니다. 베르메르의 그림은 베르메르 그림대로, 또 이 그림은 이 그림대로 다 의미가 있다. 그림을 좋아하는 것은 취향의 문제일 뿐, 화가들이 진심으로 그린 그림들은 다 그것대로 가치가 있다. 그래서 우리가 그림을 잘 보기 위해서는 작가의 고뇌와 마주해야 한다. 여기서 작가가 가장 깊게 고민한 것은 무엇인가? 이 그림에서 화가는 "나는 곧 국가다"라고 외쳤던 루이 14세의 권위를 묘사하려고 애를 썼다. 왕의 포즈, 화려한 옷, 눈빛, 왕관을 비롯한 여러 소품들, 화려한 공간, 화가는 절대 왕정을 수립했던 루이14세의 권위를 드러내려고 갖은 노력을 한다. 이 초상화는 루이 14세가 아주 마음에 들어 해서 베르사유 궁정 안에 전시되었다고 한다. 그렇게 되면 수많은 왕족, 귀족들이 보게 되고, 다들 이런 그림을 한 점 정도는 있어야 한다고 생각하며 화가를 물색한다. 그러면 곧 이런 풍의 그림이 하나의 유행이 되고 하나의 미술 사조를

만들어낸다.

　명품이 왜 명품이 되는가? 단순히 비싸서 명품이 되는 것이 아니다. 그것을 사용하는 사람들이 대중의 선망을 받아야 한다. 그래서 명품회사는 재벌가, 연예인 등에게 고급 마케팅을 벌이고, 그것을 사용하는 장면을 대중에게 노출시킨다. 그리고 그것이 하나의 유행이 되고 사람들이 갖고 싶어하는 소위 '잇템'이 된다. 하지만 대부분의 유행은 사람들에게는 식상함을 주고, 사람들은 또 새로운 그 무엇인가를 찾는다. 이 글을 쓰는 이 시점에는 다시 통바지가 유행한다. 예전 1970년대 유행했던 것인데, 유행이 돌아왔다. 불과 몇 년 전만해도 몸매가 그대로 드러나는 레깅스(공교롭게도 루이 14세도 레깅스다!)가 유행했는데, 이제 다시 통바지가 유행한다.

　영원할 것만 같았던 바로크 미술도 1715년 루이 14세의 죽음과 함께 서서히 막을 내린다. 왕권을 강화하기 위해서 베르사유 궁에 머물게 했던 귀족들은 이제 자신의 보금자리인 파리로 돌아간다. 그리고 자신들도 루이 14세와 같이 자신의 취향을 담은 장식품으로 집을 꾸미기 시작했다. 여기서 바로크 시대보다 더 장식적으로 화려한 그림이 나오게 되는데, 그것이 로코코 양식이다.

　로코코라는 말은 조개 장식을 뜻하는 로카이유에서 유래되었는데, 먼저 그림을 비교해보자. 앞선 루이 14세의 그림과 〈퐁파두르 후작부인〉의 그림이 조금 달라졌다는 것을 느낄 수 있을 것이다. 왕과 후작 부인이라는 신분상의 차이, 성별의 차이가 존재하지만 로코코

부셰, 〈퐁파두르 후작부인〉

시대의 그림이 바로크 시대의 그림보다 훨씬 장식미가 있다는 것을 알 수 있다. 그 이유는 로코코 양식을 선도했던 사람이 바로 이 퐁파두르 후작부인이기 때문이다. 그녀는 루이 15세의 정부로 태양왕 루이 14세가 죽고 난 후에, 프랑스 궁정의 실세로 등극했다. 루이 15세는 선왕이자 증조부인 루이 14세가 강력한 군주로서의 역할을 충실

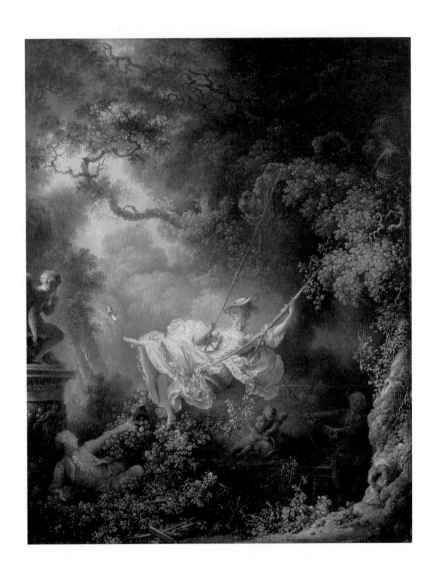

장오노레 프라고나르, 〈그네〉

히 이행했던 데 반해, 매일 밤 연희를 베풀면서 왕으로서의 책임을 다하지 않았다고 한다. 그리고 모든 의사결정을 퐁파두르 후작 부인에게 맡긴 채 지냈기에, 프랑스 왕실은 퐁파두르의 판단에 의해서 많은 것이 결정되었다고 한다. 그녀는 베르사유 궁전에 여러 방들을 개보수하고 살롱 등을 만들면서 자신의 미적 감각을 뽐내게 되었는데, 그것을 본 많은 귀족들과 지식인들이 이런 스타일을 본받게 되었다. 이렇게 해서 나타나게 된 것이 로코코 양식이다.

〈그네〉는 로코코 취향이 잔뜩 묻어나오는 작품이다. 일단 그림이 산뜻하고 예쁘다. 그네를 타고 있는 여인을 보게 되면 핑크빛 치마를 휘날리면서 구두 하나를 내던진다. 그리고 그 구두 아래에는 한 남자가 큐피드 상에 기대어 여인의 구두를 보는 것인지, 아니면 여인의 치마 속을 보는 것인지 활짝 웃고 있다. 얼핏 보면 두 남녀의 사랑을 재미있게 그린 것으로 보인다. 그런데 그림을 자세히 보면 한 사람이 더 있다. 여자의 그네를 끌어주고 있는 한 남자가 오른쪽에서 희미하게 보인다. 누구일까? 여인의 하인으로 생각할 수 있겠지만 옷차림을 보니 여인의 남편일 것으로 추측된다. 그렇다면 이 여인은 지금 선 넘는 사랑을 하고 있다. 하지만 그런 금기에 도전하는 여인의 모습은 한없이 밝기만 하다. 바로크 시대에 인생의 애환 혹은 왕의 권위를 표현했던 빛은, 로코코 시대에 와서는 한없이 가볍고 경쾌한 분위기를 자아낸다. 여인을 중심으로 비추고 있는 빛은 그녀의 옷과 표정, 나뭇잎, 줄기를 비추면서 로코코 시대의 활달함

205

을 전형적으로 표현한다.

하지만 로코코의 그림 양식과 다르게 18세기 후반 프랑스의 현실은 그야말로 참혹했다. 왕과 귀족들이 파티를 벌이는 동안, 일반 시민들은 가난에 신음했다. 그리고 새로운 계층인 부르주아(bourgeois), 일명 중산층 계급이 나오면서 귀족들의 이런 사치스런 향락에 비판을 가하기 시작했다. 이들은 상업과 무역으로 어느 정도의 재산을 축적했으며, 계몽주의의 유행으로 일정 수준 이상의 지식을 쌓았다. 이들은 놀기만 하는 귀족들보다 더 학구적이었고, 현실적인 삶에 관심이 많았다. 그래서 이런 로코코 스타일의 그림은 이들에게 철저히 배척당했다. 대신 이들은 고대 그리스·로마 문화에서 삶의 가치를 찾으려 했다. 순간적 쾌락이 아니라 대의를 위해 살았던 그들의 삶을 흠모하면서, 자신들의 문화적 소양을 자랑하려고 했다. 그리고 이런 문화적 취향은 그림에도 고스란히 반영되어 신고전주의풍 그림이 유행하게 된다. 여기에 대표적인 화가가 자크 루이 다비드였다.

〈호라티우스 형제의 맹세〉와 〈그네〉 그림과 비교해보자. 불과 17년 후에 그려졌다고 보기에는 변화가 크다. 앞에서 본 〈그네〉가 다분히 향락적이었다면, 지금 이 〈호라티우스 형제의 맹세〉는 비장하다. 이 작품은 아직은 작은 도시국가였던 로마가 이웃 도시국가와 전쟁을 벌일 당시의 이야기를 그렸는데, 로마시대의 역사가 리비우스의 글을 배경으로 하고 있다. 지금 삼형제는 아버지에게 맹세를 하고 있다. 로마공화국을 위해 자신의 목숨을 바치겠다는 것이다. 개인의

자크 루이 다비드, 〈호라티우스 형제의 맹세〉

만족이 아닌 공적인 대의를 위해서 이들 삼형제는 아버지께 맹세하고 국가에 충성할 것을 다짐하고 있다. 세속적인 느낌이 가득했던 로코코 그림과는 달리 이 그림은 교훈적이고 비장하다. 사회 의식이 있다고 자부하는 사람들에게 로코코 그림과 이 신고전주의 그림 중에 어떤 것을 선택할 것인지는 자명하다. 어찌 보면 신고전주의는 복고풍의 그림이다. 사회가 혼란하면 옛 것에서 가치 있는 것을 다시 추구하려는 성향이 강해지는데, 신고전주의풍 그림도 그런 연장선상에 있다.

이런 신고전주의풍 그림을 좋아했던 사람이 한 명이 있었는데, 그의 이름은 나폴레옹 보나파르트다. 물론 목적은 좀 다르다. 프랑스에서는 1789년 구체제를 무너뜨리는 대혁명이 일어난다. 순식간에 프랑스는 혼돈 속으로 빠져 들었고, 이 혼란의 시대에 나폴레옹은 자신의 군대로 쿠데타를 일으켜, 한 순간에 한 나라의 통치자가 되었다. 하지만 나폴레옹은 이탈리아계 프랑스인으로 왕이 될 수 없는 혈통이었다. 이에 대중은 나폴레옹으로 인해서 왕정이 무너지고, 공화정이 수립될 거라 생각했다. 하지만 나폴레옹은 이를 어기고 스스로 황제가 되었다. 민심은 나폴레옹에게서 돌아섰고, 이제 나폴레옹은 대중의 비판적인 여론을 잠재울 필요가 있었다. 누구보다 군사적 전략과 처세술이 뛰어난 그가 선택한 것은 역시나 그림이었다. 로마의 황제처럼 프랑스를 다스리는 멋진 통치자로 자신의 이미지를 리셋하고 싶었다. 이런 목적에 딱 부합하는 화가는 당연히 자크 루이 다비드였다. 나폴레옹은 그를 통해 프랑스를 통치하는 위대한 황제로 사람들에게 자신을 보여주고 싶었고, 그 목적을 위해 완성된 그림이 바로 이 그림이다.

나폴레옹을 상징하는 가장 유명한 그림이다. 자크가 나폴레옹을 미화하기 위해 어떤 고민을 했는지 눈에 금방 드러난다. 말을 타고 알프스 산을 넘을 수는 없다. 그럼에도 자크는 말을 과장되게 표현하여 깃털까지 바람에 휘날리게 하고, 로마 황제가 했던 손짓으로 알프스를 뛰어넘는 영웅으로 묘사했다. "불가능은 없다"고 외쳤

자크 루이 다비드, 〈알프스를 넘는 나폴레옹〉

던 나폴레옹, 실제로 그런 이야기를 했는지 확인할 바는 없지만, 적어도 이 그림은 그런 말을 외친 것처럼 보인다. 이 그림을 나폴레옹이 정말 좋아했을 거라는 것은 금방 알아차릴 수 있다. 나폴레옹은 이런 류의 그림을 계속해서 요구했고, 다른 나라의 통치자들도 이런

장 오귀스트 도미니크 앵그르, 〈옥좌의 나폴레옹〉

신고전주의 그림으로 자신의 통치 권위를 확립하려고 했다. 다시 신고전주의 그림은 또 다시 서양미술의 하나의 화풍이 되었다. 이에 다비드의 제자가 스승보다 한 술 더 떠서 나폴레옹을 위한 그림을 그리는데 그의 이름은 앵그르다.

아부도 청출어람인가? 앵그르가 스승보다 나폴레옹의 지위를

격상시키기 위해서 했던 작업이 눈에 들어오는가? 이제 나폴레옹은 인간이 아니다. 월계관을 쓴 제우스의 모습이다. 비잔틴제국의 종교화, 기독교의 제단화를 참조하여 동방과 서방의 신들까지도 이 그림에 녹여 넣으려고 했다. 화려한 옷과 장신구들. 스승이 묘사했던 말 타는 나폴레옹보다 훨씬 더 미화되고 정교하게 표현되어 있다. 그러자 스승도 이에 질세라 나폴레옹만을 위한 그림 〈황제의 대관식〉을 그려낸다.

스승과 제자의 정치적 행보가 참 대단하다는 생각이 든다. 이 작품은 그림이 정치에 활용된 가장 대표적인 그림인데, 그림의 정치성을 떠나서 예술성으로만 본다면 이 그림은 분명 뛰어나다. 루브르 미술관의 한 벽면 전체를 장식하고 있는 〈황제의 대관식〉은 일단 그 크기에 압도당한다. 세로 6미터, 가로 9미터로 큰 건물 벽 전체에 이 그림 한 점이 전시되어 있다. 대관식에 왔던 사람들을 일일이 스케치하고 신고전주의 그림으로 완벽하게 구현해서, 내가 실제 나폴레옹의 대관식 현장에 와 있는 듯한 느낌을 받는다. 나폴레옹은 불법적인 방법으로 왕이 되었음에도 이 그림으로만 본다면 나폴레옹은 온 세상 사람의 축복을 받으며 신에게 선택된 사람처럼 보인다.

제자 앵그르는 어떻게 되었을까? 사실 나폴레옹의 통치 기간에는 스승의 명성에 가려서 제대로 활약하지 못하다가, 나폴레옹이 추방 당하고, 스승까지도 브뤼셀로 도망간 사이 서서히 자기 자신의 자리를 찾아가려고 노력한다. 앵그르는 자신의 색깔을 찾기 위해서

자크 루이 다비드, 〈황제의 대관식〉

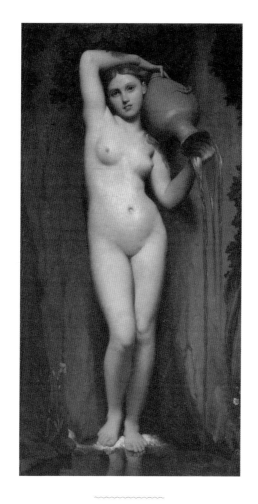

장 오귀스트 도미니크 앵그르 , 〈샘〉

여인의 관능성을 자신의 그림에 표현한다.

앵그르는 신고전주의 양식에 관능적인 아름다움까지 넣어서 19세기 프랑스에서 가장 인기있는 화가가 된다. 이 작품 〈샘〉을 보라. 정확

장 오귀스트 도미니크 앵그르, 〈오숑빌 백작 부인의 초상〉

한 인체의 비율로 그리스신화에 나오는 에코를 그려내고 있다. 여인
이 신화 속 인물이 아니라면, 이 그림은 외설적인 그림으로 낙인 찍
혀 지금까지 남아있지도 못했겠지만, 앵그르는 신화 속 여인을 순수

하게 그려 넣음으로써 외설 논란을 피해 간다. 스승이 가졌던 고전주의 양식에 사람들이 좋아하는 세속적인 관능을 더해서 앵그르는 정말 기가 막히게 아름다운 여인의 모습을 그려낸다. 흐르는 물에 반사되는 발, 잘 깎은 대리석 같은 피부, 기묘하면서도 관능적인 자세, 여신을 이토록 아름답게 그려내니, 돈이 있는 귀족 부인들이 그에게 초상화를 부탁하는 일은 당연한 일이었다.

앵그르의 대표적인 초상화 〈오송빌 백작 부인의 초상〉이다. 세밀하고 사실적인 묘사가 뛰어난 그림이라는 것은 금방 눈치챌 수 있다. 앵그르 특유의 인형 같은 매끄러운 피부, 빛나는 색감, 디테일한 묘사가 이 초상화에 다 들어가 있다. 그림 속 여인의 얼굴을 한 번 보자. 분명 현실에 존재하지 않을 것 같은 그야말로 조각 같은 얼굴이다. 사실 이런 비현실적인 외모는 많은 사람들에게 혹평을 받았다. 그럼에도 앵그르는 혼란스러울 때일수록 오히려 원칙을 지켜야 한다고 했다. 엄격한 비례, 정확한 윤곽선, 섬세한 명암 표현을 하면서도 내적인 관능성을 그림에 잘 표현했다. 〈오송빌 백작 부인의 초상〉에서도 백작 부인이 지니는 교양, 총명함과 함께 여성 특유의 관능성까지도 참 조화롭게 묘사했다. 이렇게 앵그르는 자신의 원칙을 지켜가면서 스승처럼 정치적인 그림을 많이 그리기보다는 인간 자체가 지니는 순수한 아름다움을 이성적으로 그려서 19세기 중반 신고전주의화파의 거장이 된다. 그리고 그가 지켜낸 원칙은 하나의 규범이 되어 많은 화가들에게 유행이 된다.

낭만주의_규범을 너머 느낌대로

장 오귀스트 도미니크 앵그르, 〈잔다르크〉

차갑고 이성적인 사람을 만나면 왜 이렇게 인간미가 없는지, 사람다운 냄새가 났으면 하는 생각을 하게 된다. 앵그르의 그림은 너무도 잘 그린 그림이지만, 어떤 이들은 그의 그림이 너무도 기계적으로 완벽해서 인간미가 없어 보인다고 한다. 실제로 앵그르의 그림을 보면 마네킹 같은 느낌이 든다. 좌우 두 그림을 비교해보자.

외젠 들라크루아, 〈민중을 이끄는 자유의 여신〉

장 오귀스트 도미니크 앵그르, 〈오달리스크〉

　주제는 비슷하다. 앵그르는 '잔다르크'를 높이고 싶은 것이고, 들라크루아는 '민중의 여신'을 칭송하기 위해서 그림을 그렸다. 전자는 정확한 비례와 빈틈이 없는 묘사와 채색에 흠이 없는 그림을 보여주고 있다. 그런데 들라크루아 그림을 보면 구도나, 세부 묘사를 하다가 만 느낌이 있다. 겉으로 볼 때 앵그르에 그림에 비해서 들라크루아의 그림은 정리가 되지 않은 느낌이다. 그런데 이상한 것은 두 그림을 보고 뒤돌아서면 마음에 남는 그림은 들라크루아의 그림이다. 왜 그럴까? 분명 색상 표현이나 구도, 인체의 묘사가 완벽하지 않음에도 들라크루아의 그림이 생각나는 이유는 무엇일까? 그것은 들라크루아는 어떤 원칙, 양식에 맞춰서 그림을 그리는 것이 아니라, 분노, 열정, 갈망 등 인간의 감성을 그림에 넣으려 했기 때문이다. 이렇

외젠 들라크루아, 〈긴 의자 위의 오달리스크〉

게 신고전주의 차가움을 비판하면서, 인간의 내면을 더 강렬하게 표현하려는 경향이 드러나는데, 이런 그림을 낭만주의 그림이라 일컫는다.

실제로 라이벌 관계였던 둘은 '이성이냐 감정이냐', '선이냐 색이냐' 논쟁이 붙으면서 어떤 그림이 더 좋은지 공개적으로 토론을 벌였다고 한다. 어쨌든 이 둘은 종국에 가서는 서로의 양식을 조금씩 수용한다. 앵그르의 〈오달리스크〉를 보게 되면 비례가 깨진 것을 알 수 있다. 여인의 관능성을 의도적으로 그리기 위해서 여인의 허리를

일부러 길게 그린 것을 알 수 있다. 완벽한 비례감을 강조했던 그가 의도적으로 인체를 왜곡시킨 것이다. 결국에는 고전주의 양식도 원칙만을 지키는 것이 아닌 작가의 의도에 따라 대상을 변형하기 시작하면서, 이제 서양미술은 화가의 주관성이 그림에 더욱 투과되어 다양한 형태로 변화시킬 수 있는 기본 토양을 만들어낸다. 이렇게 19세기 프랑스 회화는 이성과 감정의 그림으로 서로 격렬하게 싸움을 벌이면서 미술은 새로운 활력을 갖게 되고, 화가들은 자기만의 시선으로 그림을 그릴 수 있는 용기를 얻게 된다.

하지만 미술사의 발전과 별개로 19세기의 프랑스는 계속해서 혼란이었다. 1815년 나폴레옹이 몰락하자, 유럽의 왕들은 프랑스 혁명에서 주창했던 자유와 평등이 두려웠다. 빈회의를 거쳐서 왕권을 강화하는 방안을 내놓지만, 이미 자유와 평등의 힘을 맛본 프랑스 시민들이 가만히 있을 리가 없다. 1830년 7월 혁명을 통해 다시 공화정을 수립하고, 1848년에는 2월 혁명을 통해 시민과 노동자들에게 선거권을 확대했다. 그리고 혁명 이후에 국민투표로 선출된 나폴레옹 3세, 나폴레옹의 조카는 초대 대통령이 되지만 퇴임 즈음에 1852년 쿠데타를 일으켜서 스스로 왕이 된다. 다이나믹한 정권의 변화는 우리나라도 대단하지만 19세의 프랑스도 만만치 않다. 아무튼 나폴레옹 3세는 격변의 시기에 다시 황제가 되어 권력을 잡았기에 대중의 인기를 얻을 필요가 있었다. 그래서 그가 선택한 것은 도심 재정비 산업이었다.

파리 시장으로 오스만 남작을 임명하고, 그를 통해 파리를 지금

의 세련된 도시로 변모시켰다. 센 강에 교량을 건설하고 새로이 철도를 놓고, 상하수도를 정비하여 파리를 깨끗한 예술의 도시로 바꾼다. 영국에서 시작된 산업혁명의 영향으로 파리는 급속도로 도시화가 진행되고 많은 사람들이 파리로 몰려든다. 겉으로 볼 때 파리는 대도시가 되었지만, 빠른 도시화는 사람들에게 옛 풍경에 대한 그리움과 빠르게만 달려가는 도시 생활에 대한 피곤함을 줬다. 이에 몇몇의 화가들은 도시가 아닌 농촌으로 가서 사람들이 그리워하는 조용하고 한적한 자연을 그리기 시작한다. 자연이 큰 위로를 준다는 것을 아는 화가들은 파리 근처 바르비종 지역에서 자신이 관찰한 농촌 풍광을 그린다. 그 대표적인 화가가 밀레다.

밀레의 그림을 모르는 사람은 거의 없다. 유명한만큼 단점도 존재한다. 감상이 아닌 상식의 대상이 되기 때문에 이삭 줍는 여인은 밀레 그림 정도로 넘어가게 된다. 몇 년 전 예술의 전당에서 주최한 오르세 미술관 전시회에서, 〈이삭 줍는 여인〉을 처음 보았다. 항상 모조품, 그것도 작은 액자로만 보다가 실제로 그림을 보니 복사본에서는 맛볼 수 없는 숭고함을 느꼈다. 밀레 그림에 전반적으로 나타나는 특유의 갈색톤이 그림을 보는 이에게 묘한 감동을 준다. 땀 흘려 일했던 가난한 자들의 노동, 지금은 기계가 대신 일을 해주고 있지만 밀레는 그림을 통해 땅의 이야기, 손의 이야기를 들려주고 있었다. 개인적으로 렘브란트, 베르메르처럼 은은한 빛으로 겉이 아닌 내면의 감성을 그림으로 표현해 주는 화가를 좋아하는데, 밀레의 그

밀레, 〈이삭 줍는 여인〉

림도 그렇다. 누군가는 이 여인들의 삶이 참 초라하다고 말한다. 하지만 여인들은 자신들이 이삭을 줍는 신세라고 해서 삶을 포기하지 않는다. 투박한 손으로 이삭을 줍고 있는 여인들의 모습은 '나는 아직도 살아있다'고 외치고 있다.

밀레는 달빛의 화가다. 도시는 인공적인 불빛으로 공간을 환하게 하지만 농촌은 인공적인 빛은 없다. 오직 달빛과 별빛만이 밤을 비춘다. 어둑해진 밤, 모두가 쉬고 있을 때에 목동은 개와 함께 양을 데리고 온다. 진작에 우리에 넣어야 했지만, 양들이 목동의 의도대로

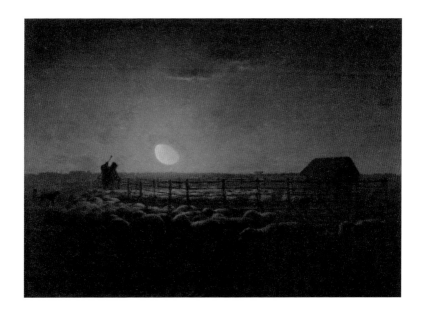

밀레, 〈양 떼 목장, 밝은 달빛〉

움직이겠는가! 느리게 느리게 목동은 보금자리로 왔다. 고되고 이제는 쉬고 싶은 순간. 목동은 달빛을 본다. 은은하게 자신을 위로하고 있는 달빛이 따숩다. 밀레는 고된 노동의 순간이지만, 자연이 들려주는 위로의 이야기를 서정적이고 아름다운 그림으로 그려낸다. 밀레는 이렇듯 화가가 누군가의 취향에 맞춰서 그리는 자가 아니라 자신이 느끼는 아름다움을 그림으로 말하는 자라는 것을 보여준다. 화가가 신화 이야기 혹은 현실에 있지도 않은 상상의 이야기만 그려내는 존재가 아니라, 지금 내 눈앞에 관찰되는 아름다움을 그리는 자라는 것을 자신의 그림으로 알려준다. 이런 그에게 감동을 받은 사람은 대중이 아니라 화가들이었다. 우리가 잘 아는 고흐, 그리고 우리나라의 화가 박수근, 천경자 등 수많은 화가들이 그의 그림에 감동을 받고 자기만의 심미안으로 그림을 그리는 시대가 서서히 펼쳐지기 시작한다.

카미유 코로도 그런 사람이었다. 밀레와 같이 바르비종 지역에 머무르면서 밀레는 농민에게 집중을 했다면, 코로는 풍광에 집중을 한다. 사실 서양미술에서 풍경은 큰 의미를 차지하지 못했다. 하지만 그는 급격한 도시화로 사라진 자연의 풍광에 집중한다. 그 풍경 속에 우리가 함께 기억해야 할 그리움, 평화로움, 따사로움을 그림에 표현한다.

이 그림에도 이삭을 줍는 여인이 등장한다. 그러나 코로는 밀레와 같이 힘겹게 삶을 살아내고 있는 농민이 아니라 우리의 삶 전체

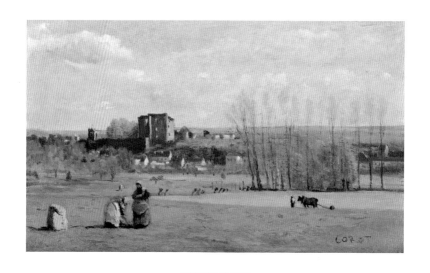

카미유 코로, 〈페르테 밀롱의 풍경〉

를 감싸 안고 있는 자연 그 자체를 표현한다. 코로는 비록 우리 삶이 힘겹고 모질지라도 언제나 우리를 감싸고 있는 자연의 풍광, 도시화로 잊힌 고즈넉한 농촌 풍경을 보여주면서, 우리가 기억하고 간직해야 할 자연, 그 자체를 보여주고 있다. 이렇게 밀레와 코로는 일명 바르비종 화파를 이루면서, 자신들이 보고 느끼는 농촌의 인물과 풍광을 그림으로 보여준다. 이에 다른 화가들도 자신이 관찰하고 있는 그 자체를 그려내는 사실주의적 성향을 보이게 되는데 대표적인 화가들이 오도에 도미에와 귀스타브 쿠르베이다.

그림은 이제 상류층의 전유물이 아니었다. 2월 혁명, 7월 혁명은 시민 의식을 싹트게 했고, 이제는 묵묵히 운명에 순응하는 인물이 아닌 삶의 부조리를 말하는 시민이 태어나게 되었다. 왕과 귀족들이

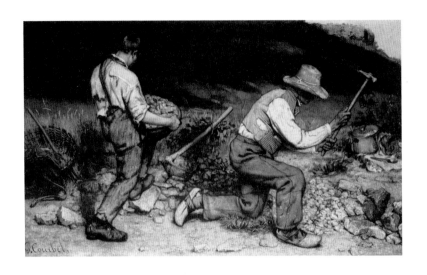

귀스타브 쿠르베, 〈힘겹게 돌을 깨는 사람〉

나 좋아하는 고전적인 소재의 그림이 아니라 '지금 여기에' 살고 있는 이야기를 그림으로 말하는 화가들이 등장했다. 밀레와 코로 같은 화가들이 주체적인 자기만의 시선으로 그려내니 다른 화가들도 현실 속에서 궁핍하게 살고 있는 사람들의 아픔을 사실적으로 그려낸다. 그림은 이제 벽에 걸려있기만 한 장식이 아니라 우리 사회의 민낯을 고발하는 신문이 되었다.

쿠르베는 "천사를 그리기 위해서는 천사를 데려와야 한다"며 자신이 직접 본 것만 그리겠다고 아예 선언한 화가다. 그의 눈에 들어온 현실은 노동의 아픔이다. 힘겹게 돌을 깨면서 생계를 이어가는 프랑스의 노동자들이다. 쿠르베는 누군가는 날마다 파티를 열면서 삶을 즐기지만, 또 다른 누군가는 돌을 깨면서 삶을 간신히 버텨가

고 있다고 그림으로 말한다.

　　도미에는 삼등 열차에서 마주치는 풍광을 그려낸다. 밀레가 고단한 농민의 삶을 그려냈다면, 도미에는 파리의 서민을 그려낸다. 기차를 타고 집으로 가는 사람들. 고단했던 하루 일과를 마치고 집에 가는 듯하다. 아기에게 밀린 젖을 물리는 여인. 일을 하느라 아이에 젖 주는 시기도 놓쳤으리라. 사람들이 많은 삼등칸에서 자신의 신체 일부를 보여주는 부끄러움도 마다한 채, 그냥 젖을 물린다. 오른쪽에 소년은 무엇 때문에 자고 있을까? 아마도 돈을 벌기 위해 이쪽 저

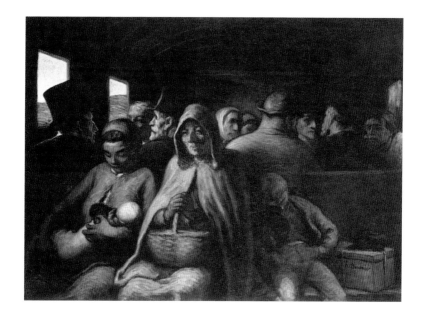

오도에 도미에, 〈삼등열차〉

227

쪽을 달려야 했을 것이다. 구두닦이인 것도 같고, 신문팔이 소년인 것도 같은데 기차에 오르니 피곤이 몰려온다.

도미에의 그림에서 가장 눈에 띄게 훌륭한 것은 역시나 빛의 표현이다. 삼등열차 안에 은은하게 퍼져 나오는 빛이 어떤 느낌으로 다가오는가? 도미에는 이 빛을 서서히 앞쪽 가운데 줄에 있는 노파에게 은은하게 비춘다. 그의 얼굴에서 뒤칸에 어둑하게 있는 사람들의 표정과는 다르게 약간의 설렘이 느껴진다. 그 설렘의 원인은 두 손으로 꼭 쥐고 있는 바구니. 그 바구니 안에 분명히 따뜻한 그 무엇인가가 있을 것이다. 자식들에게 나눠 줄 빵, 어쩌면 고기일지도. 그날 번 돈으로 따스하게 한 끼를 나누면서 가족들과 온기를 나눌 그 순간을 떠올리고 있는지도 모른다. 도미에는 현실의 고된 현실을 고발하기도 하지만, 삼등칸에서 여전히 살아내고 있는 사람들을 따스한 빛으로 표현하고 있다. 그림의 빛은 이제 힘겹게 하루를 견딘 사람들에게 위로를 주는, 치유의 빛으로 까지 발전하고 있었다.

03

인상주의_규범을 깨뜨리는 빛

카바넬, 〈비너스의 탄생〉

앞에서 본 그림을 그린 카바넬은 〈비너스의 탄생〉을 색감, 구도, 인체의 비율 등 미술학교의 규범을 잘 지켜 그렸다. 아름다운 비너스의 모습과 푸른 바닷물, 앙증맞은 천사들. 금발의 머리와 물거품 등 시각적으로 카바넬의 그림은 아름답다. 15세기 보티첼리로 시작된 〈비너스의 탄생〉은 이제 400년이 지나니 화려하기 그지없다. 하지만 이런 류의 그림은 서서히 주목을 받지 못한다. 상을 받기 위해 사람들의 입맛에 맞춰서 그린 그림은, 시간이 지날수록 뚜렷한 개성이 없어서 사람들의 머리에 잊혀진다. 여기에 또 다른 〈비너스의 탄생〉이 있다. 어떤가? 같은 작가의 그림으로 보이는가? 다른 작가의 그림으로 보이는가?

피부의 표현, 시각적으로 아름다운 그림. 사람들의 얼굴 등 그림의 대부분이 카바넬이 그린 것이라고 말해도 무방하다. 하지만 이 그림은 카바넬과 같이 19세기 중반 많은 화가들을 길러낸 윌리엄 아돌프 부그로의 그림이다. 당대에는 '화가들의 화가'로 명성을 날렸는데 우리는 부그로의 이름조차 별로 들어본 일이 없다.

두 사람의 그림을 보면 앵그르에서 나타나는 인체의 비례, 원근의 정확한 표현과 구도가 완벽하게 표현되어 있다. 게다가 화려한

윌리엄 아돌프 부그로, 〈비너스의 탄생〉

색감까지, 지금 봐도 그들의 화사한 색은 시선을 압도한다. 이 두 사람의 그림 스타일은 많은 미술학교에서 표본으로 삼고 있어서 소위 '아카데미즘'이라고 불렀다. 카바넬의 그림은 당시 나폴레옹 3세가 구입하여 더 화제가 되었고, 이 그림은 1863년 살롱전에서 1등을 한

다. 그리고 부그로의 화실은 프랑스 살롱전에서 입상하려면 누구든 한 번은 들러야 하는 핫 플레이스였다. 지금으로 말하면 부그로는 미술계의 일타 강사였다.

두 사람의 그림을 보면 정말 잘 그렸다. 카바넬이 그린 그림이나 부그로의 그림은 앵그르의 작품에서 봤던 그 매끈한 피부의 여인들의 모습이 더 화사하고 성스럽게 묘사되어 있다. 하지만 작가의 이름을 지워 놓고 보면 카바넬의 그림이나 부그로의 그림은 거의 비슷하다. 마치 중세시대의 그림처럼 개성이 없다. 미대를 준비하는 고 3 학생들이 그린 입시 미술과도 같다. 이런 그림을 당대의 권력가들은 좋아했지만, 자기만의 심미안에 눈을 뜨고 그림을 그리는 화가들에게는 이런 그림이 아주 불만족스러웠다. 특히 1826년에 사진기가 발명된 이후, 젊은 화가들은 사진을 뛰어넘는 그림을 연구하기 시작했다. 그리고 그들은 똑같은 규칙을 가지고 그림을 그리기보다 화가 스스로 작가가 되어 자신의 감성을 표현해야 한다고 주장했다. 그중 대표적인 사람이 마네다.

이 그림은 마네의 대표작이면서 미술책에는 반드시 수록되어 있는 〈풀밭 위의 점심〉이다. 하지만 당대에 비난을 가장 받은 그림 중의 하나이다. 잘 차려 입은 남성 두 명과 나체의 여성 두 명, 정확하게 무슨 상황인지는 잘 모르겠는데, 옷 벗은 여인 옆에 남성들이 있는 모습은 어딘지 모르게 참 애매하고 불안하다. 1863년 이 그림을 살롱전에 출품했지만, 심사는커녕 바로 거부를 당한다. 살롱전 심사

마네, 〈풀밭 위의 점심〉

기준에 하나도 맞는 것이 없으니, 낙선은 당연한 일이었다. 하지만 마네는 이에 굴하지 않고 황제에게 탄원하여 낙선전을 개최하고, 자신의 그림을 공개한다. 하지만 이번에는 이 그림을 본 많은 사람들에게 원색적인 욕을 듣는다. 심지어는 지팡이로 그림을 훼손하고, 많은 사람들이 침을 뱉어서 상단부에 전시를 해 놓을 정도였다고 한다.

솔직히 말하면 나도 이 그림을 보며 잘 그렸다고 생각하지는 않는다. 어떤가? 당신이 만약에 그림을 살 수 있는 재력이 있다면 부그로의 그림을 사겠는가? 아니면 맥락이 없는 이 마네의 그림을 사겠는가? 나라면 부그로의 그림이다. 비록 개성은 없지만, 그림은 본디 볼 때 아름다워야 하는데 그 기준에 부합하는 것은 당연히 부그로의 그림이다. 그런데 왜 미술사에서는 마네의 작품을 더 높이 평가하는가? 마네의 그림이 동시대의 화가들에게 새로운 그림을 그릴 수 있는 토대를 마련해 줬기 때문이다.

19세기 프랑스는 자연주의, 낭만주의, 사실주의 그림 등 새로운 그림들이 나오기 시작했지만 아직까지 작가들은 생계를 위해서 신고전주의에 입각한 그림을 그릴 수밖에 없었다. 경건한 성서의 이야기 혹은 세속적인 그리스신화 이야기, 정확한 원근법, 인체의 황금비율, 화사한 색감 등 프랑스 국립아카데미에서 원하는 그림을 그려야지 살롱전에 입선할 수 있었다. 그런데 마네는 그런 정형화된 요소들에 대해 정면으로 비판을 하기 때문이다. 마네는 그림으로 프랑스 지식인들의 허구, 아카데미즘으로 획일화되어 있는 미술계를 고

발한다. 변화보다 안정을 꾀하는 우리 같은 평범한 사람들에게 마네의 그림은 불편하다.

마네는 일부러 신고전주의자들이 좋아하는 소재들을 활용한다. 티치아노와 라파엘로, 그들의 그림 속 몇몇 장면들을 가져오되, 그것을 현실로 가져온다. 여인들은 그리스신화에 나오는 비너스가 아니라 현실의 여자다. 남자들 또한 신들이 아니다. 그냥 지금 존재하는 사람이다. 〈풀밭 위의 점심〉을 보면, 겉으로는 양복을 입고 뭔가 있는 척을 하지만, 여유 있는 시간에는 성매매 하는 여성들과 시간을 보내는 욕망의 동물일 뿐이다. 마네는 〈풀밭 위의 점심〉으로 아카데미즘에 빠져 있는 당대의 화풍에 비판을 가하면서도, 겉으로만 교양있는 척하는 부르주아 계층을 고발했다.

마네의 그림은 많은 사람들에게 혹평을 받았지만, 아카데미즘에 반발하면서 자기만의 그림을 '소심하게' 그리던 사람들에게는 큰 용기를 주었다. 그리고 마네는 계속해서 기존 그림이 가지고 있던 형식을 깨 버리고 자신이 느끼는 대로 그림을 그리기 시작했다.

개인적으로 제일 좋아하는 마네의 그림은 〈피리 부는 소년〉이다. 마네의 창조적인 파괴가 이 그림에서도 잘 드러난다. 앞선 부그로와 카바넬의 그림과 또 다시 비교해보자. 분명 예쁜 그림이 아니다. 그런데 이상하게도 마네의 그림은 돌아서면 더 생각이 난다. 피리 부는 소년의 눈동자. 발그스레한 빰, 소년의 표정, 전체적인 느낌이 뚜렷하게 느껴진다. 그 이유가 무엇일까? 마네의 그림을 보게 되면 전

마네, 〈피리 부는 소년〉

통적으로 강조하고 있는 명암 표시가 거의 없다. 옷자락 주름은 최
소화되어 있고, 배경 또한 평면적으로 구성해서 그림을 2차원 그 자
체로 그려냈다. 마사초 이후로 모든 화가들은 어떻게든 3차원의 원

근을 완벽하게 구사하기 위해 수학적 계산에 몰두했는데, 마네는 이 그림에서 원근과 명암은 최소화하고 색채와 선으로 피리부는 소년의 애절한 느낌을 표현하고 있다. 마네는 '캔버스가 2차원인데, 굳이 3차원으로 표현할 필요가 있냐'면서 그림의 평면성을 오히려 강조하면서 표현한다. 이렇게 해서 마네는 전통적인 회화가 중요하게 생각하는 원칙들을 서서히 파괴하면서 그림을 더 그림답게 표현하고자 했다. 그래서 몇몇 의욕 있고 실력 있는 젊은이들은 마네를 정신적인 리더로 추앙하고, 그림에 대한 이야기를 나누면서 자신들의 그림을 완성해 가는데, 그들이 인상주의 화가들이다.

모네, 르누아르 등과 새로운 그림에 목말라 있던 화가들은 마네의 그림에 전폭적인 지지를 보낸다. 특히 모네는 파리에 오기 전에 자신에게 그림을 가르쳤던 외젠 부댕을 통해서 바깥 풍광을 잘 표현하는데 관심이 많았다. 그리고 그는 같은 장소에서도 시시각각으로 색이 다르게 보인다는 것을 깨달았다. 모네는 어떻게든 지금 자신이 느끼고 있는 그 느낌을 그림으로 표현하고 싶었다. 이를 위해서는 마네처럼 전통적인 회화가 불문율로 여기는 구도, 비례, 원근, 명암을 과감하게 생략할 필요가 있었다. 그래서 그도 형식적이고 장식적인 그림의 요소를 과감히 생략하고, 자신이 느끼고 보고 있는 것을 순간적으로 그려낸다.

우리가 어떤 일출의 유명 장소를 갔을 때, 사진으로 찍으면 그 느낌이 잘 살아나지 않을 때가 있다. 일출의 그 설렘, 그 공기, 아련한

모네, 〈해돋이〉

그 느낌이 사진기에는 잘 담기지 못한다. 해돋이는 그런 고민 속에서 만들어진 그림이다. 이 그림은 어느 비평가의 말대로 대충 인상만 잡아채서 그리려다가 만 그림같다. 그런데도 아스라이 떠오르는 일출의 그 느낌이 살아있다. 형태도 원근도 명암도 모두 사라졌지만, 울렁거리는 바다 속에서 희미하게 떠오르면서 오늘을 시작하는 태양의 시작. 그 장면을 모네는 순간적으로 단순하고 섬세한 붓질로 표현한다. 만약에 이 해돋이를 강렬한 색감과 완벽한 원근으로 표현했다면 별다른 감흥이 없었을 텐데, 흐릿하고 탁한 붓질들, 희미하게 떠 있는 배들, 그리고 그 속에 선홍색의 태양이 소박하게 있으니 이 그림은 보는 이에게 울렁거리게 하는 그 무언가가 있다. 완벽함이 아닌 완벽하지 않은 이 그림이 왜 가슴을 울렁거리게 하는지. 모네의 해돋이는 보면 볼수록 신비롭다.

르누아르의 그림은 모네의 그림과 같은 듯 다르다. 르누아르도 정확한 비례, 원근, 구도 등 우리가 고전적으로 봐 왔던 그림의 느낌과는 완전히 다르다. 그럼에도 이 그림에는 다른 그림에서는 느껴지지 않는 그 무언가가 있다. 그것은 생동감이다. 파리의 젊은 남녀들이 갈레드 풍차 앞에 모여서 서로 이야기를 나누면서 사랑을 꽃 피우려 하고 있다. 마치 우리나라의 대학로, 홍대입구와 같은 젊은 청춘들의 들뜬 감정의 생생함이 그림 속에 나타난다. 춤을 추는 남녀, 마음에 드는 이성에게 한 번이라도 더 말을 걸려는 젊은이, 멀리서 그냥 마음에 드는 사람을 지켜보는 수줍은 청춘들. 사랑 앞에서 주

르누아르, 〈물랭 드 갈래트의 무도회〉

저하는 젊은 남녀 특유의 감정들이 그림 속에는 잘 표현되어 있다. 이상하다. 이 그림은 정교한 묘사와 균형 잡힌 구도가 없는데도 19세기 말, 파리 남녀의 따스하면서도 설레는 감정을 어떤 그림보다도 잘 표현하고 있다.

인상파 화가들은 완벽한 사람이 없듯이 그림도 불완전하게 표현하는 것이 좋다는 것을 알았다. 느낌 그 자체만을 표현하려고 했지 정교하고 섬세한 형태의 표현은 생략했다. 전통과 결별하는 이런 그림들은 처음에는 비난을 받는 듯하지만, 새로운 혁신에 목말라 하는

모네, 〈생-라자르 역〉

신지식인들, 카메라의 등장으로 새로운 그림을 모색하는 화가들에
게 곧 큰 지지를 받는다. 이에 모네는 힘을 얻어서 계속해서 바깥으
로 나가 눈에 들어오는 새로운 혁신의 장면을 그림으로 표현한다.
〈생-라자르 역〉에서는 사람들에게 새로운 기쁨을 주는 기차의 느낌
을 수증기가 모락모락 빛과 대기 속으로 퍼지는 것으로 표현한다.
그동안 수많은 화가들이 빛을 이용하여 극적으로 인물을 부각시키
고, 내면을 고요히 표현하기도 했지만, 모네처럼 빛 그 자체를 표현
하기 위해 애썼던 화가는 없었다. 모네는 빛에 대해 진심이었다. 결
국 모네는 1888년부터 자신의 집 지베르니에서 들판에 놓인 건초더

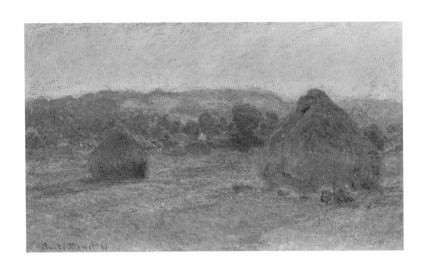

모네, 〈건초더미, 늦여름〉

미를 보는 각도와 시간, 계절을 달리하면서 건초더미 시리즈를 세상에 내 놓는다.

　모네와 같이 빛에 정말 진심인 또 다른 화가가 있었다. 그의 이름은 조르주 쇠라이다. 그는 인상주의 그림에 흥미를 느꼈으나, 그들이 빛의 순간적인 느낌만을 강조하기 위해 여러 색을 덧칠 하다 보니, 빛의 화사한 느낌이 사라진다고 보았다. 그래서 그는 빛을 표현할 뿐만 아니라 그 빛이 그림 속에 은은하게 머물러서, 투명하고 맑은 느낌을 주기를 바랐다. 눈에 보이지 않는 빛을 표현한 인상파도 참 대단한데, 그 빛을 더 맑고 은은하게 화폭에 담기게 하는 것은 더 불가능한 과제처럼 보인다. 그러나 빛에 진심이던 쇠라는 오랜 고뇌

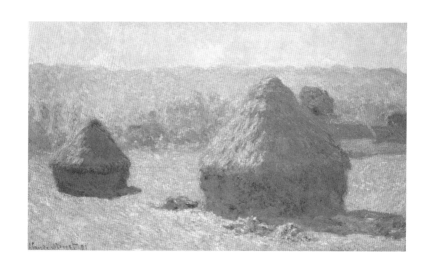

모네, 〈건초더미, 지베르니의 여름 끝자락〉

속에 이를 성공적으로 해낸다. 쇠라가 선택한 방법은 점묘법이었다. 다행히 이때 광학 이론의 발전으로 빨간색과 파란색을 병치하면 망막에서는 이를 녹색으로 식별하고, 빨간색과 주황색을 병치하면 다홍색으로 보인다는 것을 알고, 쇠라는 색을 덧칠해서 탁하게 만들지 않고 점으로 색을 병치하여 빛의 화사한 느낌을 표현했다. 바로 〈그랑드 자트 섬의 일요일 오후〉가 그렇다.

원작을 가까이서 가 보면 모든 색이 점으로 표시되어 있다. 그러나 일정한 거리를 두고 보게 되면, 지금 보는 것과 같이 화사한 빛이 전체 그림에 머물고 있다. 전통적인 회화에서 보여지는 세밀한 묘사는 없지만, 적어도 모든 곳에 은은한 빛의 기운이 조용히 머물러 있

조르주 쇠라, 〈그랑드 자트 섬의 일요일 오후〉

다. 인상파 화가들과는 다른 빛의 표현이 쇠라를 통해서 구현되고 있었다. 당연히 이 그림은 새로운 그림에 목말라 있던 많은 화가들에게 영감을 줬다. 그 중에서 가장 대표적인 화가가 누구일까? 바로 고흐다.

　앞서 설명한대로 고흐는 나이 서른 즈음에 화가의 삶을 시작했다. 목회자가 되고자 했지만, 목사 시험에서 계속 낙방하고, 사역의 실패로 목회자의 삶을 포기한다. 대신에 그림으로 가난한 자들을 위로하는 그림을 그리겠다고 선언하면서, 화가의 삶을 선택한다. 그리고 그가 롤모델로 삼은 화가는 밀레였다. 그래서 그는 농민의 삶을 정직하게 표현하는 그림을 그리고 앞서 소개했던 〈감자 먹는 사람들〉을 그린다. 하지만 그의 초기작들의 색상은 주로 갈색과 검정색으로 대중이 선택하기가 힘든 그림들이었다. 그래서 그는 테오의 도움을 받아 파리에 와서 새로운 형태의 그림들을 보게 된다. 여기서 그는 다양한 색으로 그림을 그리는 화가들에게 충격을 받고 자신도 이런 그림을 실험적으로 그려본다.

　점묘법 스타일을 가져와서 자화상을 그리지만, 고흐의 그것은 쇠라의 점묘법과는 다르다. 조르주 쇠라는 색을 병치하면서 영원이 머물고 있는 빛을 은은하게 표현하려고 했다면, 고흐는 색 위에 또 다른 색을 계속 점묘법으로 덧칠하면서 인간 내면에 있는 복잡한 내면을 강렬하게 표현하려고 했던 것 같다. 붓질을 길게 가져가면서 질감을 거칠게 표현하니, 보는 이에게 시각적인 느낌을 촉각적으로 주

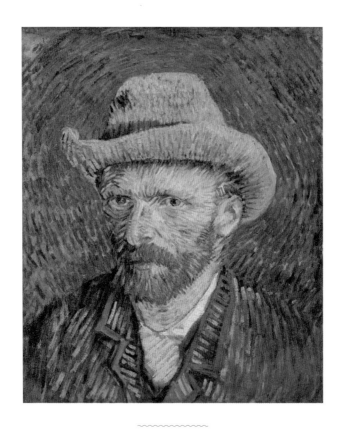

반 고흐, 〈회색 펠트 모자를 쓴 자화상〉

는 효과를 거두고 있다. 그래서 고흐의 그림은 보고 있으면 무엇인
가를 긁고 싶은 느낌을 자주 가지게 된다. 비록 1887년의 자화상은
덧칠을 과도하게 사용하여 고흐의 얼굴이 호랑이 같이 표현되어 있
지만 푸른색과 주홍색의 강렬함이 인상 깊게 다가온다. 2년 후에는
원숙하게 점묘법을 사용하여 귀를 자른 후의 자신의 내면을 깊이 있
게 표현하였다. 푸른 눈빛으로 다시금 내면을 단단히 세워 가는 고

반 고흐, 〈귀 자른 자화상〉

흐의 모습이 애잔하다.

이렇게 모네로부터 시작된 인상주의의 양식은 쇠라, 고흐를 거쳐서 아카데미에 빠져 있는 그림들과 결별하고 각자가 느끼는 미의식, 주제의식을 그림으로 표현하게 되면서, 이후 서양미술사는 일일이 그 특징을 정리하기가 힘들 정도로 발전하게 된다. 이제 그림은 주문자의 요구에 따라서 그림을 그리는 것이 아니라, 본인의 정체성을

표현하는 도구로 그림이 활용된다. 화가들은 자신의 심미안으로 주체적인 그림을 그리고, 19세기 말 파리 몽마르트에는 자신만의 그림을 그리겠다고 선언하면서 사는 젊은 화가들이 모인다. 피카소, 마티스 등 천재성을 갖춘 화가들이 선배들이 남겨놓은 유산을 바탕으로 이제 그림은 전통적인 회화와는 결별하면서 근대에서 현대로 넘어가는 전환점을 이루게 된다.

입체파, 야수파_ 형태와 색을 해방하다

피카소, 〈거울 앞 소녀〉

2007년 스티브 잡스의 아이폰으로 21세기는 인터넷에서 모바일의 시대로 넘어간다. 가정용 컴퓨터가 아니라 핸드폰으로 인터넷에 접속하고 사람들의 삶은 급속도로 달라져갔다. 앱 생태계가 만들어지고, 삶의 양식이 완전히 바꿔버렸다. 핸드폰으로 은행 업무를 보고 쇼핑을 한다. 가족들과 온라인 공간으로 연결되어 사진을 올리고 정다운 수다를 떤다. 일흔이 넘은 우리 아버지가 무뚝뚝한 성격임에도 핸드폰으로 흘러간 옛 노래를 올리시고, 자신의 사진을 올리는 모습을 보면 참 어색하면서도 기분이 좋다. 스티브 잡스가 제시한 앱 생태계는 인류의 삶을 완전히 바꿨고, 이에 그를 추앙하는 사람들이 많다. 미술계에도 스티브 잡스 같은 인물이 있는데, 그가 바로 폴 세잔이다. 우리가 잘 아는 피카소, 마티스 모두 다 세잔에게 빚을 졌다. 세잔 역시 초창기에는 인상주의 화가들과 함께 빛의 순간성을 그림에 담으려고 노력했다. 하지만 세잔은 빛의 순간성에만 집착하는 인상주의 화가들에게 한계를 느꼈다. 세잔은 대상이 가지고 있는 본질의 형태를 견고하게 그림으로 표현하려고 했다. 세잔의 눈에는 모네는 형태의 근원을 무시한 채 빛의 채색에만 몰두하고 있다고 봤다. 그래서 그는 인상파 화가들이 보였던 색채감을 유지하면서도 대상

세잔, 〈사과 바구니〉

의 형태를 어떻게 견고하게 표현할 것인가를 고민했다. 색과 형태, 이성과 감성을 동시에 잡을 수 있는 방안을 평생을 두고 연구한다. 그래서 그는 50여 년간 자신의 방에 사과를 놓고 다양한 관점에서 사과를 채색하고 그려낸다.

세잔의 〈사과 바구니〉를 보자. 사실 우리 같은 보통 사람이 보면 그냥 평범한 사과 그림이다. 딱히 새로울 것도 없는, 그저 사과를 좀 탐스럽게 보이게 그린 그림이다. 그런데 새로운 그림에 목말라 있

는 젊은 화가들에게 이 그림은 큰 영감을 줬다. 일단은 그가 의도한 대로 색과 형태가 잘 표현되어 있다. 얼핏 보기에 세잔의 그림은 모네와 르누아르의 그림보다 대상의 윤곽선이 두드러져 대상의 형태감이 더 잘 드러난다. 그러면서도 사과 표면의 색채를 다양하게 표현한 것으로 보인다. 분명 인상주의 화가들의 그림보다 뭔가 더 단단하고 깊이 있는 느낌이 그림 속에서 느껴진다. 모네와 르누아르의 그림은 대상에 빛이 반사되어 찬란하게 날아갈 것 같은 순간성을 보여주는데, 세잔의 그림은 그 자리에 단단하게 서 있는 대상의 영원성을 진중하게 표현한다. 게다가 세잔은 다른 그림에서는 시도하지 않았던 파격적인 시도를 하는데 그것이 무엇일까? 그림을 다시 한 번 보자. 왼쪽 상단 큰 냄비에 있는 사과와 테이블 중앙에 있는 사과들이 좀 이상하지 않은가? 눈썰미가 있는 사람은 사과를 바라보는 각도가 일정하지 않다는 것을 이미 눈치 챘을 것이다. 세잔은 현대 미술로 나아가는 중요한 시도를 하는데, 그것은 다(多)시점으로 그림을 그렸다는 점이다. 세잔은 하나의 시점이 아닌 다양한 시점에서 관찰한 사과를 그려내고 이를 통해 사과의 본질적인 모습을 그려내려고 했다. 세잔은 사과의 모습을 잘 드러내기 위해서 정면에서만 보이는 사과가 아니라 오른쪽 측면에서 또는 왼쪽 측면에서 보이는 사과의 모습을 같이 그려냈다. 세잔의 입장에서 사과를 한 방향으로 그릴 필요가 있냐는 것이다. 그러면서 그는 결국 모든 대상은 원, 원뿔, 원기둥 형태에서 파생된 것이기에, 형태감을 단단하게 세우기 위해서는 이런 본질의 형태를 그림 속에 표현하면 된다고 생각했다.

세잔, 〈목욕하는 사람들〉

그래서 그는 의도적으로 눈으로 관찰되는 모습을 해체하고 원기둥, 원과 같은 형태로 재조합하면서 외형의 근원을 표현하려고 했다. 즉 세잔은 눈에 보이는 대상이 아니라 그 대상이 지니는 본질의 형태를 생각하면서 그려냈다. 테이블의 배치도 마찬가지다. 세잔의 〈사과바구니〉대로 사과를 저렇게 놓을 수는 없다. 냄비 위 사과들은 테이블 아래로 떨어질 수밖에 없다. 즉 그림 속 사과의 배치는 자연 질서가 아닌 세잔의 머릿속에서 배치된 모습이다. 세잔은 사과를 가장 사과답게 놓을 수 있는 형태를 생각하면서 그림을 그렸다. 이제

253

화가들은 시각으로 그림을 그리는 것이 아닌 생각으로 그림을 그리게 되었다.

〈목욕하는 사람들〉을 보자. 사실 일반인의 눈으로 보기에 잘 그렸다고 말하기는 좀 머뭇거리게 한다. 양 옆의 나무는 이상하게 기울어져 있고, 그 아래에 있는 여인들의 모습도 비정상적으로 크다. 얼굴은 누가 누구인지 알아보기 힘들고, 전통적인 그림에서 느낄 수 있는 화사함, 따스함, 아름다움은 전혀 볼 수가 없다. 그럼에도 이 작품을 세잔의 명작이라고 부르는 이유는, 관찰되는 대상을 화가 임의로 단순화시켜서 그 형태의 근원을 표현하려고 했기 때문이다. 지금 목욕하는 사람들의 모습은 눈에서 관찰되는 형태가 아닌, 화가에 의해서 탐구된 형태로 그려져 있다. 이런 세잔의 시도가 일반인들인 우리에게 다소 낯설게 느껴진다. 하지만 세잔의 시도를 사람을 알아가는 과정으로 파악하면 그의 의도를 조금은 알아차릴 수 있다. 우리가 한 사람에 대해 알아간다고 할 때, 지금 내 눈에 보이는 그 사람의 모습으로만 판단해서는 안 된다. 오랜 시간동안 그 사람이 나에게 보여준 일관된 행동, 이를 테면 신뢰감 있는 모습. 남을 배려하는 태도 등. 여러 모습을 종합해서 그 사람의 본질적인 모습을 파악하게 된다. 이것은 순간적으로 파악할 수 있는 것이 아니라, 오랜 시간동안 그 사람이 행한 삶을 내가 탐구해야만 알 수 있는 것이다.

세잔은 그림을 그리는 것도 마찬가지라고 생각했다. 50년 넘게 사과 하나만을 그려내면서, 지금 눈에 비치는 사과가 아닌, 오랜 시

간동안 사과가 계속해서 지니고 있는 형태의 본질. 그 모습을 다양한 각도에서 관찰하고, 거기서 일관되게 나타나는 단단한 형태와 색을 세잔을 표현하려고 했다. 세잔의 진심은 대상을 아름답게 표현하는 것이 아니라, 대상의 진짜 본질을, 진짜 실체를 그림으로 표현하는 데 있었다. 이런 세잔의 시도는 누구에게 영향을 줬을까? 바로 피카소다. 피카소는 세잔의 그림을 통해서 화가는 꼭 하나의 시점이 아닌 다양한 시점을 통해서 형태를 분할하고 재조합 할 수 있다는 것을 깨닫고, 대상의 본질은 작가의 시선에 의해서 재창조된다는 것을 알게 되었다. 그래서 그가 완성시킨 그림이 〈아비뇽의 처녀들〉이다.

다음에 나오는 그림을 보자. 느낌이 어떠한가? 앞에서 본 세잔의 〈목욕하는 사람들〉과 비교해 보면 두 그림이 비슷하면서도 다른 느낌이 있을 것이다. 세잔은 그래도 그림의 기본 형태에서 완전히 벗어나 있지는 않은데, 피카소의 그림은 우리가 알고 있는 그림에서 조금 벗어나 있다. 사실 이 그림을 피카소가 그렸을 때, 친구들은 이 그림을 공개하지 말자고 했다. 피카소를 잘 아는 친구들도 '이건 그림이 아니다'라고 했다. 솔직히 지금 우리가 봐도 이 그림을 정석적으로 잘 그린 그림이라고 보기는 어렵다. 그러나 그것은 지금 우리가 눈에 보이는 형태만을 보고 이야기하는 것이고, 우리는 여기서 피카소의 진심을 봐야 한다. 작가의 생각대로 대상을 이리 붙이고, 저리 붙이면서 대상의 아름다움 혹은 대상의 본질적인 색과 형태를 고민하고 있는 피카소의 고민과 만나야 한다. 세잔에 의해 시작된

피카소, 〈아비뇽의 처녀들〉

대상의 해체는 피카소에 이르러서는 더 심해졌고, 아예 여인들의 인체가 모자이크처럼 조각나 버렸다. 뒷모습의 등과 앞모습의 얼굴이 같이 조합되어 있고, 얼굴은 아프리카 가면을 보는 것처럼 기괴하고 이상하다. 마네의 〈풀밭 위의 점심〉도 이상했지만, 그래도 그것은 대상의 형태가 우리가 눈으로 관찰할 수 있는 그 무엇이었다. 그런데 〈아비뇽의 처녀들〉에 이르러서는 우리가 전혀 볼 수 없었던 새로운 형태, 삶에서 볼 수 없는 기묘한 조합이 그림 속에 있다.

이 그림을 미술학교 스타일의 관점으로 보자면, 잘 그렸다고 말할 수 없음에도 명작이라고 하는 이유는 뭘까? 아마도 이 그림에 의해서 화가들은 특정 형태를 그려야 한다는 강박에서 벗어났기 때문이다. 우리가 김구, 안중근 의사를 존경하는 이유는 우리나라를 단일 국가로서의 독립을 이끌고 우리에게 자유의 날을 줬기 때문이다. 남에게 구속되지 않아도 되는 해방감. 그 해방은 맛본 사람만이 느낄 수 있는 기쁨일 것이다. 마찬가지로 세잔과 피카소는 눈에 의존하여 세상을 해석하고 그림을 그리려는 화가들에게 새로운 해방감을 주었다. 눈에 보이는 형태로만 그림을 그리는 것이 아니라, 내가 생각하는 세계를 만들 수 있는 용기를 줬다. 화가가 자기 마음대로 그림을 그릴 수 있다니! 해방감을 만끽한 화가들은 이제 정말 자기 마음대로 그림을 그리면서 자기만의 심미안을 뽐냈다.

이제 화가들은 20세기 초에 이르러서 화가가 임의로 형태를 조각 내고 재구성할 수 있는 자격이 부여된다. 적어도 화가들은 캔버스 안에서 신과 같은 지위를 갖게 된 것이다. 이로 인해 화가들은 무

한의 자율성을 얻게 되지만 그림을 보는 관객들은 그 의도를 쉽게 파악할 수 없는 난해함에 이르게 된다. 현대 미술이 시작되면서 작가와 관객의 거리는 멀어지고 일반인들은 미술은 어렵다는 인식을 갖게 되었다. 이제 그림은 감상이 아닌 해석이 중요한 시기가 되었고, 많은 사람들은 인상주의 화풍의 그림까지 좋아하고, 그 이후로 나타나는 현대 미술에 대해 당혹감을 느끼게 된다.

〈우는 여인〉은 〈아비뇽의 처녀들〉을 그리고 나서 정확히 30년 후의 그림이다. 앞서 봤던 1845년 앵그르가 그렸던 〈오숑빌 백작부인의 초상〉을 떠올려보라. 시각적으로 이 그림은 혼란함과 기괴함을 주지 우리가 기대하는 우아한 아름다움이 전혀 없다. 이렇게 현대 미술은 우리를 당혹케 한다. 하지만 우리는 조금 더 이 그림에 머물러 피카소가 그림을 이렇게 표현한 그 진심을 생각해보자.

나쁜 남자의 전형이었던 피카소는, 자신의 연인이었던 도라 마르가 늘 울면서 신경질적인 모습을 보이자, 피카소는 그녀의 모습을 이렇게 표현했다. 〈우는 여인〉을 보면 우리가 자연적으로 관찰되는 요소는 하나도 없다. 하지만 그럼에도 이 조각나고 기하적인 형태의 그림은 여인의 찢어지는 마음을 너무나 잘 표현되고 있다. 그냥 우는 것이 아닌 절규하는 마음이 뾰족뾰족한 선의 배열, 과장된 눈의 표현, 손가락과 이빨의 기묘한 조합 등 피카소는 우는 여인의 마음까지 형태로 표현하여 사람들에게 강렬한 인상을 주고 있다. 이런 피카소의 능숙한 표현력은 같은 해에 그려진 〈게르니카〉에 와서 완전히 꽃을 피운다.

피카소, 〈우는 여인〉

독일군이 자신의 고국 스페인 게르니카를 폭격한 소식을 듣자마자, 피카소는 붓을 들고 단숨에 이 작품을 완성한다. 게르니카 지역에 일어난 만행들이 재창조되어 단순화된 선과 대상의 배열로 전쟁의 참혹한 실상을 그대로 보여준다. 피카소는 그림이 사진처럼 보여지는 것을 그대로 재현하지 않아도 충분히 사회적 메시지가 될 수 있음을 보여줬다. 특히 왼쪽에서 죽은 아기를 안고 절규하는 여인의

피카소, 〈게르니카〉

모습. 피카소는 또 다른 우는 여인의 모습을 단순한 선으로 표현하여 어떤 그림보다 강력하게 보여준다.

다음에 나오는 그림에서 세잔은 또 다시 어떤 실험을 하고 있는 것으로 보이는가? 솔직히 이 그림 역시 잘 그린 그림으로 보이지 않는다. 하지만 역시나 세잔의 진심을 봐야 한다. 형태에 이르러서 색 자체도 독립적으로 표현하려는 시도를 한다. 이런 세잔의 시도를 의미 있게 본, 또 다른 천재 화가가 있었다. 앙리 마티스다. 보통 현대미술사에서 피카소는 형태를, 마티스는 색을 해방시켰다고 한다. 마티스는 세잔의 그림에서 색채와 선을 분리시켜서 대상의 본질을 표현

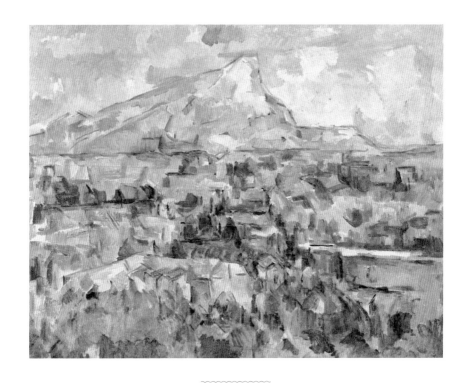

세잔, 〈생트 빅투아르 산〉

할 수 있음을 알게 되었다. 특히 세잔이 〈생트 빅투와르 산〉에서 색 자체를 형태에서 분리하면서도 산의 느낌을 표현한 것에 큰 영감을 받았다.

마티스는 형태에 얽매이지 않는 색, 색의 독립성에 깊은 관심을 표현하고 아내의 초상화를 그려낸다. 색의 독립성, 다소 어려운 말일 수 있는데, 그의 그림으로 이것을 다시 한 번 잘 생각해보자. 다음에 나오는 그림을 보자. 마티스가 누구를 그린 것이라고 생각하는

261

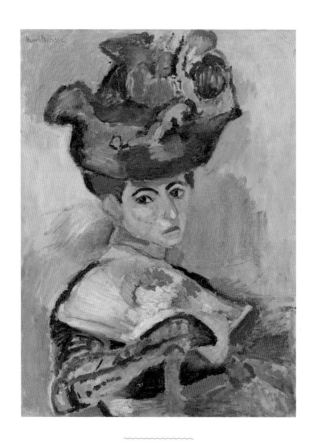

마티스, 〈모자를 쓴 여인〉

가? 놀랍게도 이 그림은 마티스 부인이라고 한다. 이 그림을 마티스 부인이 좋아했을 것 같지 않다. 정말로 그림을 보자마자 그의 아내는 마티스에게 "이게 나라고?" 하며 따졌다고 한다. 지금 봐도 그 감정이 십분 이해된다. 모자는 그리다가 만 거 같고, 목은 다홍색으로 주욱 그려져 있다. 그리고 청록색이 이곳 저곳에 참 어지럽게 그려져 있다. 앞서 그려진 세잔의 그림과 비교해보면 형태적으로는 다르

지만 색의 배열이나 어지러운 표현은 유사하다. 세잔과 마티스는 지금 같은 의도로 색을 이렇게 자유롭게 칠한 것임을 알 수 있다.

마티스의 초기작을 보면, 그가 고전주의 양식의 그림도 상당히 잘 그렸던 화가라는 걸 알 수 있다. 그럼에도 그가 이렇게 그림을 그리는 이유는 무엇일까? 마티스는 세잔의 그림에서 화가는 이제 색 그 자체도 새롭게 창조할 수 있는 것을 알았기 때문이다. 눈에 관찰되는 색이 아닌 자신이 생각하는 색을 칠해서 대상을 더 잘 표현하고 싶었기 때문이다.

5년이 지나자 마티스의 색 표현은 더 원숙해진다. 마티스의 〈춤〉을 보면 마티스가 무엇을 신경을 써서 표현했는지 금방 드러난다. 푸른색과 붉은색의 배열로 보색 효과를 내면서 춤을 추는 사람들이 지니는 원시적인 생명성을 아주 잘 표현했다. 아내를 그렸을 때는 다소 난삽하게 색의 실험을 했다면, 이번 그림에서는 색이 갖는 원초적인 느낌을 단순화된 선과 함께 아주 잘 표현되었다. 만약에 이 모습을 전통적인 그림처럼 원근을 맞추고 다양한 색감으로 표현했다면 이처럼 강렬한 느낌은 없었을 것이다. 그런데 마티스는 다홍색, 청록색, 파란색만으로도 인간 내면에 있는 원시성을 아주 잘 표현했다. 몇 가지 색만으로도 많은 것을 표현하는 마티스의 실력이 실로 놀랍기만 하다.

세잔에서 시작된 회화의 현대성은 이렇게 피카소와 마티스 두 사람을 만나서 형태와 색을 이제 화가들이 임의로 조작하고 새롭게 탄생시키는 상황까지 온다. 그러면 작가들은 무엇을 더 표현하고 싶

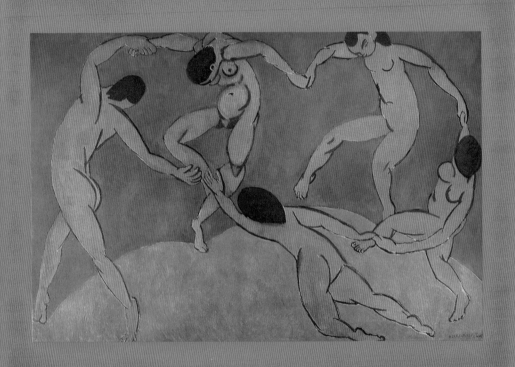

마티스, 〈춤〉

어할까? 이제 작가들은 시각적인 형태가 아닌 눈에 보이지 않는 관념까지도 그림으로 표현하고 싶어진다. 화가들은 자연물이 아닌 인간의 내면 심리 그 자체도 표현하고 싶어한다. 불안한 얼굴을 그리는 것이 아닌, 불안 그 자체를 화가가 임의로 그리고 싶어한다. 결국 이런 욕구들은 구상화에서 추상화로의 전환을 갖게 하는데, 그 시초가 칸딘스키다.

칸딘스키에 이르러 그림은 이제 작가의 의도 조차를 알 수 없다. 그래도 마티스와 피카소는 그것이 어디에서 비롯되어 그려졌는지는 알 수 있었는데, 추상화에 이르러서는 작품의 완전한 해석은 불가능하다. 그럼에도 칸딘스키가 이런 그림을 그렸던 이유는, 그림 자체의 언어를 탐구하고 싶었기 때문이다. 우리가 눈에서 관찰되는 경험이 아닌, 비경험의 세계를 그려 넣어서 그것이 관객들에게 어떤 느낌을 주는지는 알고 싶어 했다. 위의 그림도 무엇을 그렸는지는 알 수 없다. 그러나 우리 안에 마음이라고 생각하면 겹겹이 둘러싸인 원이 복잡하게 얽혀 있는 내 마음, 감정, 분노, 두려움처럼 보인다. 이렇게 추상화를 본격적으로 그려내면서 칸딘스키는 점, 선, 면과 색의 배열이 어떤 느낌을 주는지를 연구했다. 선이 구불구불하게 표현되면 혼란의 느낌, 색채가 붉은색과 노란색이 같이 있으면 불안의 느낌. 칸딘스키는 이를 이론적으로 잘 정리해서, 미술의 언어, 그 자체를 그림으로 표현하고 싶었다. 그는 미술은 음악과 같은 것이라고 생각했다. 음악은 음표의 기계적인 배열로 인간의 복잡한 감정을

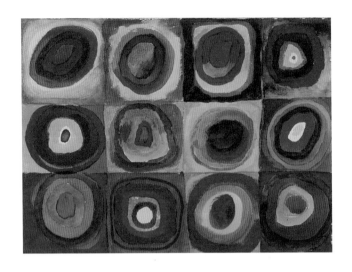

칸딘스키, 〈서클〉

노래했듯이, 미술도 색과 형태의 형식적인 배열만으로도 사람들에게 어떤 특정 경험을 줄 수 있을 것이라 생각했다. 그의 이런 견해는 뒤이어 나오는 후배 화가들에 의해서 입증된다.

잭슨 폴록의 그림은 무질서하게 나열되어 있다. 드리핑 기법으로 불려지는 물감 뿌리기로 그의 그림에는 묘한 리듬감이 부여된다. 분명히 무질서하고 아무것도 아닌 그림 같은데, 어지러운 선이 우리 안에서 계속 또아리를 틀고 있는 불안 같기도 하고, 어떻게든 살아보려고 애쓰는 우리 작은 자들의 몸부림처럼 느껴진다. 혹은 우리 각 사람들이 서로 복잡하게 얽혀 있는 인연처럼 느껴지기도 한다. 폴록은 색의 리듬, 그 자체를 표현한 거 같은데 보는 이에 따라 그의 그림은 여러가지로 읽혀진다.

잭슨 폴록, 〈하나 넘버 31〉

마크 로스코의 그림 또한 신비롭다. 이것 역시 정말 아무것도 아닌 것 같다. 두 색이 서로 같이 있는 그림일 뿐이다. 그런데 신기하게도 사람들은 그의 그림을 보고 눈물을 흘린다고 한다. 우리 안에 설렘과 두려움, 미움과 사랑, 연민과 적대 등 상반된 감정이 겹쳐져서 우리 삶에서 표현되는데, 그런 상반된 감정의 표현이 로스코의 그림에서 읽혀진다. 아래쪽 검은 푸른색은 두려움과 절망으로 읽히지만 그 위에 얹혀진 붉은색은 또 다른 희망과 정열로 읽혀진다. 추상화는 완벽한 해석이 불가능하지만 관람객에 따라 자유롭게 해석되고 받아들여 진다. 이렇게 회화는 세잔에 의해서 균열이 생기기 시작하더니 마티스와 피카소에 의해 색과 형태가 부분적으로 파괴되고 칸딘스키, 폴록, 로스코에 의해서는 완전히 파괴되어, 눈에 보이지 않

마크 로스코, 〈no 14〉

는 관념과 아무것도 아닌 무(無), 그 자체를 표현하면서 우리 안에 새로운 경험을 안겨주고 있다.

　가끔 나도 내 안에 있는 감정을 문자 언어로 표현하기 힘들 때가 있다. 나름 한 가정의 아비로, 한 교실의 담임으로, 중년의 남성으로 열심히 살지만 내가 아무것도 아닌 것 같다. 홀로 이 세상을 살아가는 듯하지만, 나는 또 누군가가 그립다. 하늘에 계신 엄마, 홀로 계시는 아버지. 내 곁을 떠나간 수많은 사람들. 이런 복잡한 감정을 시인

김광섭 시인은 〈저녁에〉라는 시로 표현했다.

저렇게 많은 별 중에서

별 하나가 나를 내려다본다

이렇게 많은 사람 중에서

그 별 하나를 쳐다본다

밤이 깊을수록

별은 밝음 속에서 사라지고

나는 어둠 속에서 사라진다

이렇게 정다운

너 하나 나 하나는

어디서 무엇이 되어

다시 만나랴

- 김광섭, 〈저녁에〉

이 시를 마주할 때면 '어디서 무엇이 되어 다시 만나랴'의 구절에
마음이 찌릿하다. 뭐라고 표현할 수 없는 삶의 근원적인 그리움과
안타까움이 이 구절에 담겨 있다. 그런데 이 구절을 가지고 그림을
그린 사람이 있다. 그 화가의 이름은 김환기다. 그는 1963년 돌연 홍
익대 미술대학 교수직을 내려 놓고, 미국 뉴욕으로 간다. 한국의 화

가가 세계 미술사에 두각을 드러내기 위해서는 뉴욕 미술의 흐름을 알아야 했기 때문이다. 이 당시 세계 미술 흐름은 파리, 런던을 넘어 뉴욕으로 넘어갔기에 수화 김환기는 잭슨 폴록, 마크 로스코 같은 화가를 만나면서 한국성과 세계성을 동시에 화폭에 담고 싶었다. 미국에서 홀로 그림을 그린 지 7년, 돌연 한국에서 절친 김광섭의 부고 소식이 들려온다. 오보였지만 그는 알지 못했다. 삶을 같이 했던 친구의 죽음에 김환기는 절망하고, 뉴욕에서의 삶이 더 초라하게 다가온다. 하지만 그는 한국의 화가로서 세계에 한국 그림이 지니는 위대함을 알려야 했다. 초창기에는 달, 백자 항아리, 산으로 한국적인 아름다움을 표현하지만, 현대 미술의 흐름이 추상화로 흐르게 된 것을 알게 되자, 그는 점면점화의 추상화로 자신의 마음을 표현한다. 그리고 그는 드디어 1970년 절친의 시에서 모티프를 얻어서 〈어디서 무엇이 되어 다시 만나랴〉라는 점화를 세상에 내놓는다.

점화의 점들은 무엇을 의미할까? 바로 우리다. 너와 나이고 우리가 그리워했던 사람들이다. 그 사람들이 홀로 있는 듯하지만, 우리는 연결되어 있었다. 실제로 김환기는 자신이 가고 싶은 고향, 서울의 술 친구들, 그리고 자녀들을 그리워하면서 이 점화를 그렸다고 한다. 차갑기만 했던 추상화는 김환기에 이르러서는 우리 인간의 삶을 깊이 들여다보는 철학이 되고, 삶의 길을 제시해주는 지혜가 된다. 실제로 김환기의 이 점면점화에 서면 내 삶이 아무것도 아닌 것처럼 느껴진다. 하지만, 수많은 점 중에 내 삶도 하나라고 생각하면, 그 삶조차도 위대하게 느껴진다. 내 삶은 나 대로 아름답다. 나는 홀

로 사는 듯하지만, 내 옆에 있는 가족들, 동료들, 제자들이 있기에 나는 외롭지만 그렇게 절망적이지만은 않다. '김환기가 뉴욕에서 홀로 이 점을 어떻게 찍었을까'를 생각하면서 울컥 거리기도 하고, 한 번밖에 없는 내 인생 잘 살아야겠다는 생각을 한다.

이 짧은 지면으로 700년의 회화 역사를 다 담기는 불가능하다. 역사란 보는 이에 따라 해석이 다르기에 여기서 언급된 내용은 누군가에 의해서 또 반박될 수 있다. 하지만 분명한 것은 1300년에 시작된 지오토의 그림이 약 700년이 지나 김환기에 이르자 그림은 화가의 결핍된 삶을 보여주는 거울이었고 그것은 또 내 마음을 보여주는 자화상이 되었다는 점이다. 화가들은 정말 진심으로 그림을 그린다. 세상에 없는 단 한 점의 그림을 그리기 위해 갖은 애를 쓴다. 수천 년 동안 흘러온 그들의 진심, 그 진심에 닿으면 내 삶도 그들처럼 창조적으로 닮아가게 될 것이다. 그러면 지루한 내 일상 속에서도 예술의 순간이 수없이 많다는 것을 알게 될 것이다.

제5장

그림으로 나답게 살기

그림이 나에게 던지는 질문

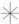

카스파 다비드 프리드리히, 〈창문에 서 있는 여인〉

주어와 서술어만 있으면 문장은 성립되지만

그것은 위기와 절정이 빠져버린 플롯같다.

'그는 우두커니 그녀를 바라보았다.'라는 문장에서

부사어 '우두커니'와 목적어 '그녀를' 제외해버려도

'그는 바라보았다.'는 문장은 이루어진다.

그러나 우리 삶에서 '그는 바라보았다.'는 행위가

뭐 그리 중요한가

우리 삶에서 중요한 것은

주어나 서술어가 아니라

차라리 부사어가 아닐까

주어와 서술어만으로 이루어진 문장에는

눈물도 보이지 않고

가슴 설레임도 없고

한바탕 웃음도 없고

고뇌도 없다.

우리 삶은 그처럼

결말만 있는 플롯은 아니지 않은가.

'그는 힘없이 밥을 먹었다.'에서

중요한 것은 그가 밥을 먹은 사실이 아니라

'힘없이' 먹었다는 것이다.

역사는 주어와 서술어만으로도 이루어지지만

시는 부사어를 사랑한다.

– 박상천, 〈통사론〉

주어와 서술어의 세계도 중요하다. 가장 기본이 되는 세계이기 때문이다. 그런데 나이가 들고, 연륜이 생기다 보니 주어와 서술어의 세계가 아니라 부사어의 세계가 있음을 알게 되고, 또 그것이 우리 삶에서 매우 중요하다는 생각을 하게 된다. 시에서 언급된 것처럼 밥을 먹는 행위도 중요하지만, 어떻게 먹었는지도 중요하다. 어찌 보면 우리가 살면서 힘이 드는 이유는, 누군가가 내가 어떻게 살고 있는지를 제대로 알아주지 못하기 때문이다. 눈물, 설렘, 웃음, 고뇌 우리가 삶을 사는 데 경험하는 다양한 요소들이다. 그런데 이것을 부사어의 시선으로 봐주지 않고 주어와 서술어의 세계로만 살게 하니 우리 삶이 힘들고 지친다.

그림은 나를 '부사어'의 시선으로 보게 한다. 이 세상을 조금씩 다르게 봐 주면서, 이 세상에는 내가 모르는 또 다른 눈물, 또 다른 슬픔이 있다는 것을 알게 해 준다.

에밀 놀테는 〈최후의 만찬〉을 부사어의 시선으로 본다. 르네상스,

바로크 시대의 '최후의 만찬' 장면은 일단 성스러워야 한다. 보기에도 뭔가 멋진 느낌이 있어야 하는데, 에밀의 그림은 그렇지 않다. 예수님은 굉장히 고단해 보인다. 제자들은 도둑의 집단인 것처럼 음흉스럽고, 욕망이 있어 보인다. 이 그림을 슬쩍 보게 되면 화사하지 않은 느낌에 눈길을 휙 돌리게 된다. 그림을 계속 보다 보면 내 취향도 있지만 그렇지 않은 그림도 종종 나온다. 처음에는 그냥 지나치지만 어느 순간 내 취향이 아닌 그림도 마음 속에 들어와 작가가 의도한 진심을 보게 된다. 이 그림도 형태와 색감은 내가 기대한 것과 다르지만 자꾸 그 이유를 묻게 된다. 결국 에밀은 예수의 외로움, 고독한 죽음을 더 부각시키려는 거 같다. 에밀은 부사어의 시선으로 최후의

만찬을 하고 있는 예수를 보게 한다.

예수는 자신의 피를 상징하는 포도주를 마시려 하지만, 제자들은 그 포도주조차 빼앗아 먹으려는 도둑들 같다. 예수는 더 외롭고 쓸쓸하고 마음이 아프다. 나 역시 혼자라고 생각될 때가 있다. 어떨 때는 교실에서 한 교사로 학생들에게 존중받지 못할 때, 직장에서 동료들로부터 수군거림을 당할 때, 나의 진심조차 출세를 위해 이용하려는 자들을 만날 때, 나는 철저히 혼자가 된다. 이때 에밀 놀테의 〈최후의 만찬〉 그림은 나와 연결된다.

세상을 '부사어'로 보고 있는 작가의 진심과 만나게 되면 나는 아름다움에 대한 인식이 확장된다. '시각적인 즐거움만 주는 것이 아름다운가?' 오히려 '추한 것들을 통해 삶을 드러내는 것도 아름다운 것이 아닐까?' 하는 질문에 다다른다. 이렇게 그림은 내 생각을 넓혀준다. 세상을 나의 시선으로만 해석하는 것이 아니라 다른 사람의 관점, 섬세한 심미안으로 보게 해서 세상을 조금은 더 유연하고 여유롭게 보게 한다. 그래서 그림을 본다는 것은 어찌 보면 다양한 책을 보는 것과 같이 내 관점, 내 시선을 넓혀주는 좋은 기회가 된다.

사랑하는 사람을 표현하는 데 있어서도 그림은 참으로 다양한 모습을 보여준다. 일단 가장 전형적인 모습은 라파엘로의 〈라 포르나리나(제빵사의 딸)〉와 같을 것이다. 라파엘로는 인기가 많은 사람이었다. 얼굴도 잘 생기고 매너도 좋아서 많은 여인들로부터 사랑을 받았다고 한다. 그 중에 라파엘로가 진심으로 사랑한 여인은 바로 이 사람이다. 왼쪽 팔에는 라파엘이라는 이름이 새겨져 있고, 왼쪽 손가락

라파엘로, 〈라 포르나리나〉

에는 언약의 상징인 반지를 끼고 있다. 상반신을 벗은 상태에서 부
끄러움보다도 따듯하게 눈맞춤을 하고 있는 여자, 분명 그녀는 자신
의 눈 앞에 있는 라파엘로를 보고 있을 것이다. 소문에 의하면 라파엘
로가 마리게리타 루티라는 여인과 싸우고 나서 그녀의 마음을 되돌
리기 위해 이 그림을 그렸다고 하는데, 진위는 알 수 없다. 그러나 여
인의 눈빛에서 사랑이 뚝뚝 떨어지는 것만은 분명하다.

르누아르, 〈보트 파티에서의 오찬〉

르누아르도 사랑을 많이 표현한 화가다. 특히 그는 특유의 색감으로 홍조를 띤 여성을 잘 표현하는 걸로 유명하다. 그의 그림들을 보면 삶의 걱정이 없어 보인다. 사람들은 즐겁게 대화하고 햇살은 눈부시게 아름답다. 〈보트 파티에서의 오찬〉은 특히나 그 행복감이 그대로 흘러, 보는 이에게까지 새로운 활력을 준다. 그 이유는 그의 연인 알린 샤리고가 그려져 있기 때문이다. 그녀는 어디에 있을까? 화면 가운데 난간에 기대어 있는 여자? 아니다. 자신의 연인이 다른 사람에게 눈길을 주는 여자로 그리지 않을 것이다. 그러면 어디에 있을까? 다른 남자에게 시선을 주지 않는 한 여자가 있다. 맨 앞 단에서 고양이와 놀고 있는 여자, 그녀가 알린 샤리고다. 르누아르는 파리 몽마르트르에서 재봉사였던 알린에게 모델이 되어줄 것을 요청한다. 그리고 둘은 곧 사랑에 빠지고 동거를 시작한다. 이때 알린의 나이는 스무 살, 마흔의 나이에 연애를 시작한 르누아르에게 애인이 얼마나 사랑스러웠을까? 이후 르누아르는 알린과 평생을 함께한다. 보통 많은 예술가들은 가정생활에 굴곡이 있는데, 르누아르는 일편단심으로 알린과 사랑을 나누며 행복한 가정을 꾸렸다고 한다. 고양이를 보며 웃고 있는 알린의 모습을 보고 있으면, 르누아르가 표현한 행복이 내 삶에도 고스란히 전해져 온다.

이와는 정반대로 연인을 그린 사람도 있다. 모네다. 그는 자신의 아내 카미유가 죽기 직전의 모습을 그렸다. 카미유는 모네가 화가로 인정받을 때까지 그야말로 헌신적으로 그를 섬겼던 사람이다. 너무 가난했던 모네는 수시로 동료 화가 카유보트와 마네에게 돈을 빌려

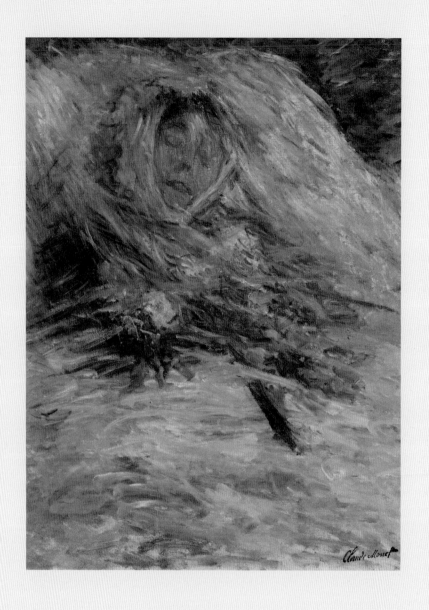

모네, 〈카미유 모네의 죽음〉

야 했다. 게다가 카미유는 없는 살림에 아들까지 키워야 해서 그야 말로 엄청나게 고생했다. 그러다 드디어 모네가 그림을 팔아 수입이 늘면서 이제는 살만하다고 느껴질 무렵, 둘째 아이를 출산하고 나서 건강이 악화되었다. 결국 골반암으로 서른두 살의 나이에 죽었다. 이제는 괜찮다 싶을 때, 병으로 죽어야 했다니. 너무 한스러운 인생이다. 모네도 이 카미유에 대한 미안함, 고마움, 그리고 깊은 슬픔이 있었을 것이다. 영원히 자신의 곁에 두고 싶은 마음에 모네는 죽음 직전의 카미유를 그린다. 어쩌면 이것이 모네가 기억하는 가장 아름답고 숭고한 모습의 카미유일 것이다.

덴마크의 화가 빌헬름 함메르쇠이는 아내 이다의 모습을 그린다. 그런데 이상하게도 아내의 앞모습이 아니라 뒷모습만 그린다. 그중 대표작이 〈실내풍경〉이다. 그는 실내 장면을 그리기로 유명한데, 종종 비어 있거나 가구를 듬성듬성 배치하여 고요함과 평온함을 표현했다. 내성적인 화가로 알려져 있는데, 그래서일까? 그는 아주 조용히 부인을 뒤에서 쳐다본다. 화가의 아내로 사는 삶은 결코 쉽지 않다. 가난한 화가들은 모델비를 지불할 돈이 없어서 보통 아내나 연인이 직접 모델 노릇을 한다. 이다도 마찬가지다. 아내가 일상에서 피아노를 치거나, 독서를 하는 모든 모습을 함메르쇠이는 그려낸다. 공간 속에 묵묵히 서 있는 아내의 모습은 화가에게 큰 힘이 되었을 것이다. 얼굴을 보이지는 않지만 단단하게 서 있는 그녀의 뒷모습에서 외로움, 쓸쓸함도 엿보이지만 남편을 향해 단단하게 서 있는 이

함메르쇠이, 〈실내풍경〉

다의 마음도 느껴진다.

함메르쇠이와는 달리 어떻게든 사람들에게 관심을 받고자 기행을 벌이고 자기만의 세계에 갇혀 있던 화가가 있다. 그의 이름은 달리다. 달리는 사교장에서 이미 남의 아내였던 갈라를 만난다. 사실 갈라는 기혼 여성이었지만, 당대의 여러 예술가들과 염문을 뿌리던 팜므파탈이었다. 젊은 혈기의 달리는 갈라에게 구애를 했고, 갈라는 가정을 버리고 달리와 50년을 함께 한다. 달리는 살면서 갈라만 바

라보며 살았지만, 갈라는 여러 남자와 스캔들이 있었다. 말년에는 달리가 상처난 마음에 치매 걸린 갈라를 심하게 대하기는 했지만, 지고지순하게 갈라만을 사랑했다. 그래서 그린 초상화가 〈구체로 그린 갈라테이아〉이다.

　달리의 그림답게 초현실적이다. 갈라의 모습은 그 모든 형태가 원자형태로 쪼개져 있다. 머리카락 한 올, 한 올 원자 단위로 분해하고, 치아, 눈, 얼굴 전체가 원자로 갈라져 있다. 사랑하는 여자를 이렇게

표현한 이유는 무엇일끼? 이렇게 작게 쪼개진 갈라조자도 사랑한다는 것을 표현하고 싶었을까? 달리가 이 당시 원자 실험에 관심이 많았다고 하는데, 자신의 과학적 지식과 연인 갈라를 결합시켜서 참으로 이상한 그림을 그려냈다.

이처럼 그림을 들여다보면 내 생각을 넘어서는 경우가 많다. 사랑하는 사람의 모습을 그리는 방식도 참 다양하다. 사실 내가 생각하는 사랑하는 이를 잘 표현한 그림은 라파엘로, 르누아르의 작품 정도이다. 그것도 연인의 가장 사랑스러운 모습을 그리는 정도의 그림이다. 그러나 화가들은 연인의 죽어가는 모습을, 혹은 뒷모습도 그리고, 연인을 원자 단위로 분해하여 표현한다. 사랑스럽다는 것이 꼭 우리가 전통적으로 생각하는 외모적인 아름다움뿐만 아니라 다른 요소에도 있을 수 있다는 것을 화가들은 그림으로 보여준다. 이렇듯 그림은 우리에게 새로운 시선을 안겨주고, 그것으로 우리는 삶에 대한 새로운 부분을 더 들여다보고 내 시선을 성찰하게 된다.

사실 멋모르고 그냥 그림을 보게 되었다. 그야말로 허세였다. 왠지 갤러리에서 그림을 보고 있는 내 자신이 멋있어 보였기 때문이다. 그러나 그림을 오랜 시간동안 들여다보니 그 속에서 자기 자신을 찾으려는 화가들의 진심이 보였다. 주문자의 요구에 맞춰 그림을 그리지만, 자기만의 색깔을 찾으려는 화가들의 열정이 느껴졌다. 결국에는 자기만의 세계를 완성한 그림이 나에게 묻는다.

나는 어떤 삶을 살고 있는가?

나는 나의 색깔을 찾고 있는가?

인간은 참으로 모순적이다. 자기 색깔을 찾으려 하지만, 그렇다고 모험을 감행하지 않는다. 자기 색깔을 찾는다는 것은 남과는 다른 무엇인가에 도전을 해야 하기 때문이다. 그러기에 우리는 또 다시 집단 속에서 나의 색깔을 찾지 않고 군중 속에 숨어, 누군가의 삶을 흉내내면서 그냥 그렇게 지낸다. 그런데 그림은 이렇게 안주하며 지내고 있는 나에게 나의 정체성을 묻는다. 그림을 그저 정서적인 작업이라고 생각했는데, 언제부터인가 그림을 보는 행위는 내 실존을 묻는 성찰의 작업이 되었다.

화가들도 처음부터 자기 색깔이 있었던 것은 아니었다. 처음에는 선배들의 그림을 모방하면서 실력을 쌓고, 끝없는 실패와 좌절 속에서 자기가 그리고 싶은 그림을 찾고 또 찾아서 자기만의 화풍을 완성했다. 삶 또한 마찬가지다. 늘 우리는 도망가는 삶을 살지만, 내 실존에 대한 고민을 놓치지 않으면, 결국에는 화가들처럼 나만의 삶을 살아가게 될 것이다. 그래서 이번 5장에서는 조금 어렵지만 이렇게 그림으로 존재에 대한 성찰을 하려고 한다. 그리고 이를 통해서 나다움이란 무엇인지, 내가 걷고 싶은 길은 어디에 있는지를 그림 속에서 찾아보려고 한다. 그림이 던지는 질문으로 내 삶을 의미있게 탐색하는 시간을 함께 가져보자.

내 단어 찾기, 화가들의 자화상

르네 마그리트, 〈금지된 재현〉

삶에는 정답이 없다. 마흔 중반으로 접어드니, 드디어 삶이 주는 메시지를 마음으로 깨닫는다. 삶은 늘 버겁다. 괜찮다 싶을 때면 어김없이 예상치 않은 고난이 찾아오고, 나를 폭풍 속으로 몰고 간다. 또 정리되었다 싶으면 또 다른 고민을 계속해서 던진다. 그래서 우리 삶은 늘 길위에서 헤매는 것인지도 모른다.

잃어 버렸습니다
무얼 어디다 잃었는지 몰라
두 손이 주머니를 더듬어
길에 나아갑니다

돌과 돌과 돌이 끝없이 연달아
길은 돌담을 끼고 갑니다

담은 쇠문을 굳게 닫아
길 위에 긴 그림자를 드리우고

길은 아침에서 저녁으로

저녁에서 아침으로 통했습니다

돌담을 더듬어 눈물짓다

쳐다보면 하늘은 부끄럽게 푸릅니다

풀 한 포기 없는 이 길을 걷는 것은

담 저쪽에 내가 남아 있는 까닭이고

내가 사는 것은, 다만,

잃은 것을 찾는 까닭입니다

– 윤동주, 〈길〉

시인 동주도 끊임없이 삶의 해답을 찾는다. 그는 끊임없이 돌담을 더듬으며 길 위에 서 있다고, 삶이란 잃은 것을 찾는 것의 연속이라고 말한다. 이렇듯 삶은 방황의 연속이다. 벨기에의 초현실주의 화가, 르네 마그리트도 마찬가지였다. 그는 늘 자신의 길, 자신의 정체성을 고민하면서 무엇이 진짜이고 거짓인지를 구별하려고 했던 거 같다. 그래서 르네 마그리트의 작품 제목은 매우 특이하다. 앞에서 본 작품의 제목이 무엇일 거라 생각하는가? 영어 제목으로는 'Not be reproduced'이다. 우리나라에서는 번역이 '금지된 재현'이라는 더 어려운 말로 되어 있다. 도대체 무엇을 재현할 수 없다는 것

일까? 마그리트의 그림은 늘 철학적이다. 그림을 보면 거울은 남자의 얼굴을 보여주지 못한다. 뒷통수를 보여주고 있다. 우리는 '나'를 알기 위해 거울을 들여다보는데 거울은 '나의 얼굴'이 아닌 '나의 뒤통수'를 보여주면서 나의 정체를 꼭꼭 숨기고 있다. 거울이 내 얼굴을 재현해 주지 않는다면, 우리의 진짜 얼굴은 어디서 볼 수 있는 것일까? 마그리트는 낯설게 하는 그림의 대가인데, 낯선 상황으로 우리를 몰고 가면서 삶의 진짜가 무엇인지를 진지하게 질문한다.

사실 마그리트가 던지는 질문, '존재의 얼굴은 무엇인가?' 지금 현대인에게 제법 유효한 질문이다. 언제부턴가 '나답게 살기', '나로 살기' 같은 말들이 유행했다. 분명 좋은 말인 듯하지만, 이 말의 정의를 내리는 것은 쉬운 일이 아니다. 자칫하면 '나답게 살기'라는 말은 '네 마음대로 소비해', '네가 하고 싶은 대로 행동해'로 해석될 수도 있기 때문이다. 그래서 성실하게 직장생활을 하고, 주어진 상황에서 최선을 다해 사는 것은 나로 사는 것이 아니라는 식으로 이야기하는 경우도 많다. 마치 내가 하고 싶은 일, 예를 들어 퇴사를 하고 해외여행을 해야만 나로 산다는 것처럼 이야기할 때가 있다. 그러면 해야만 하는 일을 하는 경우는 나답게 사는 것이 아닌가?

본래 우리의 삶은 '해야 하는 일'과 '하고 싶은 일'의 적절한 균형을 찾으면서 살아가야 한다. 그래서 나답게 산다는 것은 먼저 내가 나 스스로를 규정하면서, 내가 지금 있는 일터에서, 가정에서 나다운 삶을 구현해 가는 것이다. 꼭 여행을 하고, 위시리스트에 담아둔 무언가를 하는 것만이 나답게 사는 것은 아니다. '나다운 삶'을 위해

서는 내 스스로 나에게 질문을 던지면서 내 얼굴을 스스로 그려가는 작업이 중요할 것이다. 이럴 때, 화가들의 자화상은 내 얼굴을 찾아가는 데 도움을 준다.

자화상의 본격적인 시작은 알브레히트 뒤러부터이다. 몇몇 화가들이 그림 속에 자신의 얼굴을 그렸지만, 소심하게 군중 속에 한 인물 혹은 주인공이 아닌 배경으로 표현하는 것이 전부였다. 뒤러는 무려 열세 살에 자기 자신의 얼굴을 주인공으로 그렸다. 그리고 스물여덟 살이 되어 '자화상'을 확실하게 그리는데, 제목이 〈모피 코트를 입은 자화상〉이다. 일단 작품을 먼저 보자.

이 그림에는 자부심이 가득하다. 왕이나 귀족들만 입던 모피 코트를 입은 거 하며, 정면을 강하게 응시하는 모습은 뒤러가 어떤 자아를 가지고 있는지를 분명히 보여준다. 특히 왼쪽에는 화가 최초로 캔버스에 서명을 하고, 오른쪽에는 이런 글귀까지 적혀 있다.

"뉘른베르크 출신의 나 알브레히트 뒤러는 28살의 나를 내가 지닌 색깔 그대로 그렸다."

(Albert Dürer of Nuremberg, I so depicted myself with colors, at the age of 28.)

문장에서 느껴지는 자존감, 멋지다! 15세기의 이탈리아는 르네상스 미술이 움트고, 화가들의 지위가 막 자리잡던 때인데, 뒤러는 스스로 자신이 작가임을 선언했다. 뛰어난 회화 솜씨와 대단한 자존감을 가진 뒤러가 화가로서 성공의 길을 걷는 것은 당연한 일이었다.

알브레히트 뒤러, 〈모피 코트를 입은 자화상〉

뒤러만큼 자존감이 높았던 화가가 또 있었다. 그녀의 이름은 르 브룅, 자화상을 보면 다른 자화상과는 차이점이 보인다. 대개의 인 물화는 인물의 표정을 부각시켜 표현하는데, 이 그림은 인물이 가지 고 있는 그림도구가 눈에 먼저 들어온다. 여류 화가로서 그림을 그 리는 자신의 모습이 너무 자랑스러워서 이 그림을 그렸다. 남성 화

비제 르브룅, 〈자화상〉

가들 속에서 궁정화가가 되어 왕족의 모습을 그리는 자신의 모습, 이것이 너무 사랑스럽고 예뻐서 르브룅은 초상화에 그림도구도 넣었다. 표정에서부터 화가로서의 자부심과 긍지가 잔뜩 묻어져 나온다. 르브룅과 뒤러는 화가로서의 자신의 색깔을 분명히 하면서 나다움을 찾았던 거 같다.

이 두 사람 못지않게 그림으로 나다움을 찾으면서 살아간 또 다

르누아르, 〈수잔 발라동〉

른 이가 있으니, 바로 수잔 발라동이다. 20세기 말 프랑스는 예술의 꽃이 활짝 피었고, 파리는 그 중심이었다. 각국의 화가들이 자신의 재능을 마음껏 뽐내기 위해 파리로 몰려들었다. 화가들은 파리에서 집값이 상대적으로 싼 몽마르트 언덕 주변에 살기 시작했고, 이곳에서 각자의 개성을 뽐내며 그림을 그렸다. 이런 화가들에게 가장 필요한 존재는 영감을 주는 뮤즈(Muse)다. 뮤즈는 화가들의 감성을 자극하고, 창작욕을 불러일으키는 모델인데, 가장 대표적인 인물이 수

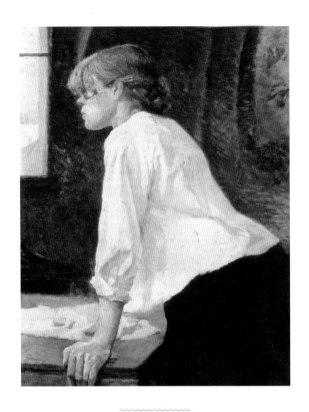

로트렉, 〈세탁부〉

잔 발라동이었다. 그녀는 어려서부터 서커스 단원으로 있다가 다리
를 다치는 바람에 몽마르트 언덕 근처에서 허드렛일을 하며 지낸다.
이때 그녀는 인상파 화가들의 눈에 띄어 그들의 모델이 된다.

수잔을 많이 그렸던 인상파 화가로는 르누아르가 있다. 그는 현
실의 수잔보다 더 아름답게 표현한다. 우수에 찬 눈빛, 뽀샤시한 피
부, 순수한 마음을 가진 여성으로 그녀를 표현한다. 하지만 로트렉
은 달랐다. 로트렉은 생활고에 시달려 고된 노동을 하는 그녀의 뒷

모습을 본다. 세탁소에서 남의 옷을 가져다 빨래를 하고 있는 수잔의 아픔. 그 고통스러운 삶에 주목하면서 그녀의 뒷모습을 애잔하게 그려낸다.

　같은 인물을 그렸지만, 르누아르가 그려낸 수잔과 로트렉이 그려낸 수잔은 분명히 다르다. 한쪽은 남성들이 흠모할 만한 외모를 가진 화려한 여인으로, 또 다른 한쪽은 삶의 무게를 지고 힘겹게 살아가는 여인으로 묘사한다. 수잔 발라동이 대단한 점은, 이렇게 화가들의 모델만 되어준 것이 아니라는 점이다. 그녀는 수많은 화가의 모델이 되어주면서 어깨 너머로 그림 실력을 키운 것이다. 특히 드가로부터 제대로 데생을 배우면서, 자신만의 화풍을 완성하고 자신을 그려낸다. 어떻게 자신을 그렸을까?

　수잔은 앞의 두 화가와 다르게 자신을 표현한다. 한쪽은 자신을 기쁨의 여인으로, 또 다른 한쪽은 고통의 여인으로 묘사했는데, '나는 나다'라고 그림에서 외치고 있는 듯하다. '남성 화가들이여 나를 이상하게 꾸미지 말라. 내 모습은 이렇다' 하고 소리치듯, 자신의 눈빛을 강렬하게 채색하고, 현실에 강한 불만이 있는 여성으로 표현하고 있다.

　개인적인 의견을 말하자면 뒤러와 르브륑의 자화상도 뛰어나지만, 그 둘은 자신을 조금 미화한 듯한 모습을 보인다. 그런데 수잔은 그대로의 나를 그대로 사랑한다. 바쁘게만 돌아가는 오늘 한 인간으로서, 내 존재의 색깔을 찾기 힘든 때다. 이런 때 우리에게 필요한 것

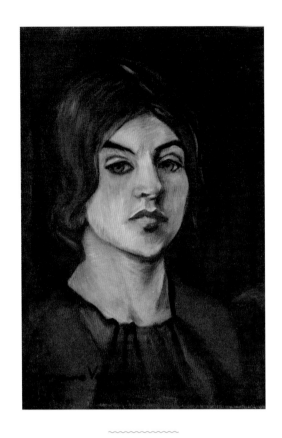

수잔 발라동, 〈자화상〉

이 바로 수잔과 같은 삶의 태도일지도 모른다. 남의 시선에 길들여
지지 않고 내가 나를 정의하는 태도, 나라는 존재를 타인의 시선으
로 보지 않고, 내 시선으로 가만히 들여다보는 것, 지금 우리에게 필
요한 것은 이런 주체적인 삶의 시선이다. 그래서 화가들의 자화상들
을 보고 있으면 나는 나에게 또 다시 질문한다.

나는 나를 어떻게 그리고 싶은가?

자화상을 그리려면 내 존재를 규명해야 한다. 그런데 여전히 허둥대고 있는 내게 나를 규명하는 그림이란 먼 이야기다. 그래서 우리는 모순적으로 살아간다. '나답게 살기', '나다움 찾기'라는 말은 좋아하면서, 나에게 나를 규명하라고 하면 나는 또 다시 도망간다.

사실 어찌 보면 우리는 무척 위선적이다. 말로는 환경을 보호하고, 정의롭게 살아야 한다고 한다. 그러나 정작 환경과 정의의 가치를 위해 내 이익을 손해보는 상황이면, 그저 적당히 타협하면서 살려고 한다. 한 가정의 아비로, 한 학급의 선생으로, 인생의 선배로 멋진 삶을 살고 싶지만, 여전히 나는 말로만 어른인 척하고, 실제 내 삶은 그렇지 않다. 적당히 비겁하고 소심하다. 반백 년의 인생을 살아갈 즈음에는 나도 뭔가 멋진 어른이 되어 사람들을 돕고, 이 사회에 기여하는 그런 사람이 되어 있을 줄 알았지만, 나는 여전히 비겁하다. 중앙선에 있지 못하고 갈지자로 왼쪽 오른쪽으로 왔다갔다하면서, 나라는 존재가 누군인지도 모르고 이렇게 서 있다. 내게는 뒤러와 르브룅 같이 현재 내 삶에 대한 자부심도, 수잔처럼 있는 그대로의 나를 그대로 드러내는 용기는 없는 듯하다. 오히려 에곤 쉴레의 자화상처럼 모순된 두 자아가 동시에 존재하면서 여전히 내가 누군인지 모른채 갈등하고 있는지도 모른다.

그래도 다행인 것은 그림을 보면서 나라는 존재가 아직 좋은 어른이 아니되었다는 사실을 인정했다는 사실이다. 이 글을 쓰면서 적

에곤 쉴레, 〈이중 자화상〉

당히 교훈적인 말로 '나는 이렇게 살았어'라고 자랑하지 않고 여전히 허둥대고 있다는 사실을 솔직히 고백했다는 사실이다. 에곤 쉴레도 자기 자신을 정직하게 표현한다. 오른쪽 그림의 자신은 날카로운 눈을 가진 듯 하지만 왼쪽의 자아는 흐리멍텅하다. 오른쪽 자아에 기대어 흐릿하게 앞을 보고 있다. 모순된 두 자아가 그려져 있는 에곤 쉴레의 〈이중 자화상〉, 이 그림이 나로 느껴진다. 아직 내 얼굴 하나 그리지 못하는 나지만, 그래도 그림을 보면서 나를 찾고, 나다움을 이뤄가고 싶은 사람. 그러나 여전히 나를 정면으로 응시하지 못하는 사람, 그 사람이 김태현이다.

삶은 참 쉽지 않다. 뭔가 열심히 최선을 다해 사는 듯하지만, 여전히 나는 내 얼굴 하나 제대로 그리지 못하는 사람이다. 그래서 오늘도 자화상을 그린 그림을 보면서 그들이 어떤 마음으로 자신을 찾으려고 했는지를 곰곰이 생각해 본다. 결국 나다운 삶을 찾는데 있어서 중요한 것은 내가 나를 포기하지 않는 것이다.

쿠르베도 자신을 찾기 위해 자화상을 그린다. 제목은 〈절망적인 사람〉이라고 하면서도 눈을 동그랗게 뜬 자신의 자화상을 그려낸다. 절망 속에서도 끝까지 나를 탐색하기를 멈추지 않겠다는 다짐으로 들린다.

화가들은 이렇게 눈을 부릅뜨고 내가 무엇으로 사는지, 내가 그리고 싶은 그림이 무엇인지를 끊임없이 찾는다. 결국 이런 질문은 화가들만의 색깔을 만들어내고, 자신만의 주제의식을 표현하게 한다. 내 삶도 마찬가지다. 끊임없이 질문을 하면서 내 삶의 한 단어를

귀스타브 쿠르베, 〈절망적인 사람〉

찾아야 한다. 내가 무엇으로 사는지, 내가 가치롭게 생각하는 하나의 단어, 그 속에 나다움을 규정하는 내 색깔이 있을 것이다.

화가들의 다양한 자화상을 오늘도 들여다보면서, 다 저마다 아름다운 삶이 있음을 알게 된다. 이 아름답고 위대한 삶을 끝까지 사랑하려면 내 스스로 삶의 한 단어를 찾아야 한다. 내 삶이 흘러가고 있는 그곳, 내 삶의 의미가 찾아지는 그곳, 그 삶의 주제의식을 그림과 함께 찾아보자.

내 메시지 찾기, 화가들의 주제 의식

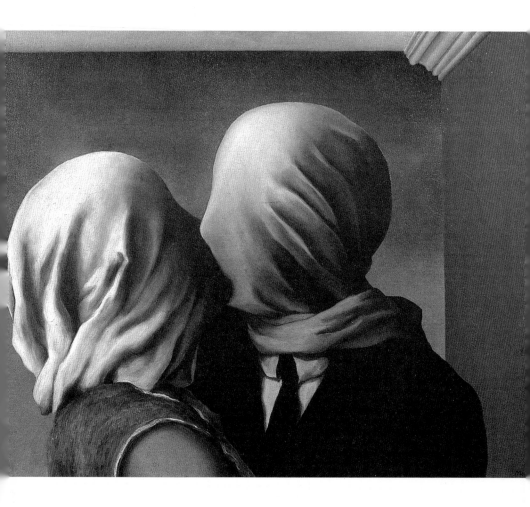

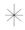

르네 마그리트, 〈연인〉

두 남녀가 있다. 입을 맞추며 사랑을 나누는 듯하다. 하지만 이상하다. 입맞춤은 눈빛으로 먼저 서로 따뜻한 온기를 나눠야 하는데, 두 남녀는 그런 모습이 보이지 않는다. 얼굴이 두건에 가려 있기 때문이다. 그렇다면 이 남녀는 서로 사랑하는 것일까? 아니라면 왜 입맞춤을 하는 것일까? 이 그림은 르네 마그리트의 대표작 〈연인〉이다. 사람들은 이 그림을 현대인들의 영혼 없는 사랑, 인격적인 만남이 없는 사랑을 비판하는 것이라고 평한다. 인위적인 사랑, 사랑하지 않는데 키스만을 위해서 서로 얼굴을 가린 채 입맞춤하는 연인. 나는 이 모습이 자신의 얼굴도 찾지 못한 채, 의미 없는 삶을 살아가는 우리 현대인의 모습으로 읽힌다. 이상하게도 벨기에의 화가 마그리트는 이렇게 얼굴을 가린 사람을 많이 그렸다. 이것은 어린 시절 마그리트의 엄마가 바닷가에서 극단적인 선택을 했는데, 얼굴이 수건에 가린 채 발견된 데서 연유한다고 한다. 사람들은 어린 시절의 큰 충격이 그림 속에 영향을 미쳤다고 보고 있다. 하지만 얼굴이 가려진 그림은 수건만 있는 것이 아니었다. 보통 그의 그림에서 인물들은 앞모습을 잘 드러내지 않는다.

〈인간의 아들〉이라는 그림에서도 그의 일관된 주제가 드러난다.

르네 마그리트 , 〈인간의 아들〉

사람 얼굴에 이질적인 파란 사과, 좀 낯선 상황이다. 그런데 사과 하
나를 놨을 뿐인데, 우리는 이 사람이 누구인지 모른다. 정장을 깔끔
하게 입은 한 사람, 겉보기에는 아무 문제가 없다. 그런데 사과로 얼
굴을 가리웠을 뿐인데 이 사람의 존재를 누구라고 규정하기가 힘이
든다. 겉은 있지만 속을 규정할 수 없는 사람, 어쩌면 나다움을 늘 찾

305

으면서도 자신을 규정하지 못하는 우리의 모습일 수 있다. 이렇게 마그리트는 현실에서 경험할 수 없는 이질적인 조합을 그림을 그려서, 사람들에게 존재성에 대해 계속 묻고 있다. 그래서 그의 그림은 늘 우리 실존에 대해 질문하게 한다. 이렇게 마그리트처럼 일관된 메시지를 작품에 표현하는 것을 작가 이상엽은 '주제의식' 이라는 말로 표현한다.

　사진작가 이상엽은 "카메라가 발전하고, 사진 편집기술이 뛰어나다 보니, 사진작가와 그냥 사진 찍는 사람의 차이가 어찌 보면 없을 수 있다"고 말했다. 그런데 "그 차이는 반드시 생기게 되어 있는데, 그것은 사진으로 무엇을 찍느냐, 즉 주제의식을 소유하고 있느냐"에 달렸다고 했다. 작가는 사진을 막 찍는 것 같지만, 사진을 통해 표현하고 싶은 주제의식, 뚜렷한 목적의식이 있다는 것이다. 사진을 찍어야 할 의미가 생기면, 밤이고 낮이고 돌아다니며 사진을 찍는다고 한다. 설사 큰 돈벌이가 되지 않는다 할지라도, 말하고 싶은 메시지 때문에 만족할 만한 사진이 나올 때까지 찍고 또 찍는다. 그 속에는 말하고 싶은 간절함, 치열함이 있고, 때로는 비장함이 있다. 그래서 이상엽은 중심에서 밀려난 변경(邊境)의 사람들과 풍경을 열심히 찍는다. 백령도, DMZ, 제주 강정마을 등을 일일이 찾아다니면서 주변부에 살고 있는 소외된 사람들과 풍경을 담는다. 그래서 그의 사진은 우리가 흔히 알고 있는 예쁜 사진과는 거리가 멀다. 변경에서 살아야 하는 이 시대의 슬픔과 불안, 안타까움이 담겨 있다.

　고흐의 주제의식도 분명하다. 그는 일반적인 그림에서 보이는 낭

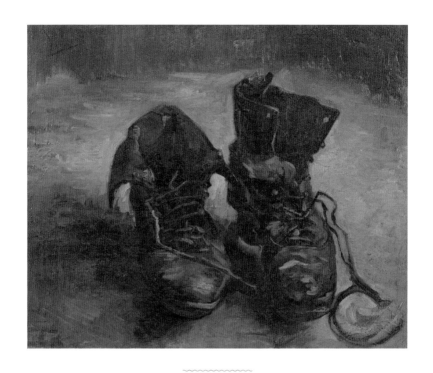

고흐, 〈구두〉

만적인 감정, 이상향의 세계, 조화로운 감성을 표현하지 않는다. 오
히려 사람들의 시선이 잘 닿지 않는 서민들의 거룩한 땀을 표현하려
고 했다.

　여기 참 볼품없는 구두가 있다. 일을 끝마치고 급하게 벗어둔 것
같은 구두 한 켤레, 색도 곱지 않다. 흑색과 갈색으로만 칠해져서 애
틋하고 우아한 느낌이 없다. 아무렇게나 풀어놓은 구두끈, 투박하게
접힌 구두 목, 어찌 보면 심한 발 냄새까지 나는 듯한 그런 고단한 그
림이다. 그러나 고흐의 주제의식으로 그려진 구두는 말로는 설명할

수 없는 수고로움, 안타까움 그리고 숭고함까지 느껴진다. 구두의 주인이 오늘 하루 어떤 모습으로 버텼는지 말해주고 있다. 고흐의 작품 속 구두는 오늘도 힘겹게 살면서 하루하루를 버티는 사람들에게 위로를 준다. 우리가 고흐의 그림을 좋아하는 이유는 이렇듯 고된 삶을 사는 자들에게 고흐가 일관된 주제 의식을 가지고 위로의 메시지를 던지기 때문이다.

결국, 나다움을 찾는다는 것, 주체적인 시선을 갖는다는 것은 내 삶에서 일관된 주제의식을 찾는다는 말과 동일하다. 주제의식은 예술가들에게만 해당하는 말이 아니다. 치열하게 삶을 살고 있는 우리, 그 삶 속에서도 나다움을 찾으려는 사람들에게 주제의식은 동일하게 적용된다.

말의 기교, 혹은 외모의 단장, 소유하고 있는 물질로 그 사람의 정체성을 제대로 표현할 수 없다. 겉으로 드러나는 그 무엇인가가 아니라 내가 무엇을 생각하고 선택하느냐, 지금 행동하고 있는 내 삶에서 나는 규명된다. 곧 내 안에 있는 주제의식, 내가 어떤 선택을 하는데 있어서 나타나는 일관된 생각. 그것이 나를 규정하는 하나의 단어가 된다.

건축가 정기용도 주제의식이 분명한 사람이다. 그는 화가들처럼 주제의식을 가지고 자신만의 건물을 짓는다. 기적의 도서관 건축가, 감응(感應)의 건축가, 공공 건축의 대가 등 수많은 닉네임을 가진 그는, 2000년 무주에서 여러 공공 건축물을 지었다. 그중 하나가, 목

욕탕이 있는 동사무소다. 사실 그의 건축물은 일반 건축물과 다른 것이 하나도 없다. 어찌 보면 일반적인 건축물에 비해서 지나치게 평범하다. 그럼에도 목욕탕이 있는 동사무소는 정기용 건축가의 가장 대표적인 건축물이라고 한다. 여기에 그의 주제의식이 잘 표현되었기 때문이다.

그는 건축가란 공간을 만드는 사람이 아니라 공간을 통해 우리가 어떤 삶을 살아야 하는지를 말해야 하는 사람이고 했다. 그래서 사람들은 그를 흔히 '말하는 건축가'라고 칭했고 그 또한 공간을 통해서 의미 있는 메시지를 말하려고 하지, 외양을 화려하게 꾸미는 데 신경을 많이 기울이지 않았다. 보통 시청 건물들을 보면, 화려하고 거대한 모습으로 자신들의 능력이 크다는 것을 뽐내려고 한다. 그러다가 재정 악화의 길을 걷는 지방자치 단체가 많았다. 그는 이런 모습을 행정가의 바른 모습이 아니라고 생각했다. 국가의 행정은 그 지역에 사는 사람들을 향해야 한다고 생각했다. 그래서 무주 공공 건축물을 의뢰받고 사람들에게 정말 필요한 건축물을 짓는 데 애를 썼다. 가장 좋은 건축물은 사람들에게 필요한 건물을 짓는 거라면서 그는 실용적인 기능으로 동사무소를 지었다.

이렇듯 그림이든 건축이든 분명한 주제의식이 있는 예술품들은 우리에게 깨달음을 준다. 작가의 진심이 하나의 메시지로 우리 마음에 계속 전달되기 때문이다. 삶은 어떠할까? 삶 또한 마찬가지다. 어찌 보면 작가들이 작품을 만들듯이 우리도 내 삶을 하나의 예술품으

로 빚어 가고 있다. 나는 내 삶의 설계자이자 건축주다. 그런데 내가 무엇을 만들어내는지도 모르고 시멘트를 붓고 정원을 꾸미면, 답이 없는 이상한 흉물이 된다. 주제의식이 없는 삶이 바로 이럴 수 있다. 우리가 예술가는 아니지만 내 삶의 목적의식이 없으면 내 삶이 어디로 가는지, 나는 무엇을 하고 싶어하는지도 모른 채 그냥 시간을 허비할 수 있다. 그것은 삶에 대한 나의 자존감을 떨어뜨리고 우리는 매일의 삶을 무기력하게 살아갈 수밖에 없다.

주제의식을 말한다고 했을 때, 이 말은 다소 어렵게 다가올 수도 있다. 일반적으로 사람들은 주제의식이란 스스로 득도(得道)를 해서 다른 사람에게 전달할 수 있는 큰 깨달음이 있어야 하는 것으로 생각하기 때문이다. 건축가도 아니고, 화가도 아닌, 우리가 삶을 통해 주제 의식을 말하는 것은 버거운 일처럼 보인다. 그러나 의외로 내 안의 주제의식을 찾는 것은 간단하다. 내가 나의 삶에 말을 거는 것이다. 내 삶에 말을 걸면서, 내적인 질문을 던져야 한다. 내가 삶을 통해서 말하고 싶은 것이 과연 있는가? 내가 '한 사람'으로서 겉만 꾸미는 자가 아니라 '삶으로 말하고 싶은 것이 무엇인가?'라고 질문을 던지면서 나를 만나주는 작업을 끊임없이 해야 한다.

자신의 삶에 정직하게 대면하면서 삶의 질문을 던지고 자기만의 주제의식을 완성한 화가가 있다. 이 그림이 누구의 그림이라고 생각하는가?

우리는 방금 미술사를 같이 살펴봤기에 그림의 느낌을 보면 신

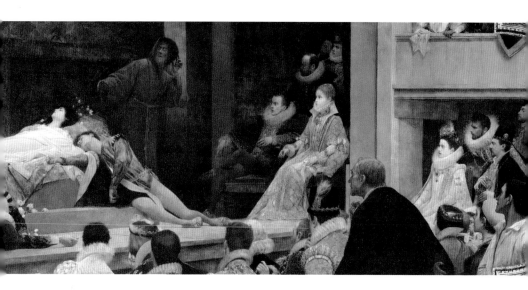

구스타프 클림트, 〈로미오와 줄리엣〉

고전주의 작품이라고 생각할 수 있다. 부그로, 카바넬과 같은 느낌이 흐른다. 그런데 놀랍게도 이 그림은 구스타프 클림트의 그림이다. 우리에게는 〈키스〉로 유명한 오스트리아의 화가 클림트. 자기 색깔이 분명한 화가가 클림트다. 하지만 그도 이런 그림을 그린 시절이 있었다. 화가로서의 첫 발을 디딜 때, 클림트는 동생과 함께 공공건물 벽화 전문 화가였다. 이 그림은 비엔나 왕립극장에 있는 천장화로 로미오 줄리엣 연극을 보고 있는 사람들을 그렸다. 우리가 알고 있는 클림트의 개성은 보이지 않는다.

클림트는 강렬한 개성이 있는 사람이었다. 공공 건물에 똑같은 양식으로 그려야 했으니 싫증이 날 수밖에 없었다. 자유롭고 창의로

운 클림트가 그림 속 한 사람, 한 사람을 그릴 때, 자신은 혼이 죽어가고 있다고 생각했을 지도 모른다. 그러나 돈벌이를 위해서는 어쩔 수 없었다. 살아야 했기에 그는 자신이 하고 싶어하는 일이 아니라, 해야만 하는 일을 했다. 그렇게 어느 정도 돈도 벌고 명성을 얻었을 무렵, 그는 동료들과 함께 빈 분리파라는 모임을 결성하고 새로운 미술을 시도한다. 돈 대신 자신의 색깔을 찾기 위해 그는 누구에게도 발견되지 않는, 오직 자기만의 그림, '클림트의 그림'을 완성한다. 그중 대표적인 작품은 〈아델레 블로흐 바우어의 초상〉이라는 작품이다.

이 그림에서 클림트는 자신이 표현하고 싶어하는 하나의 색이 있다. 그것은 황금빛이다. 이상하게도 클림트의 손만 거쳐가면 모든 여성들은 황금빛 배경에 화려한 장식이 있는 옷을 입고 요염한 자세로 서 있다. 앞에서 본 클림트의 그림과는 전혀 다른 색깔이다. 이 그림을 보고 있노라면 클림트가 그동안 얼마나 답답했을까 하는 생각이 든다. 공공 건물의 벽화는 불특정 다수의 모든 취향을 만족해야 한다. 튀지 않으면서도 보편적인 아름다움을 추구하고 있어야 한다. 자신의 색깔을 드러내는 순간, 누군가 비난을 할 수도 있고 그로 인해 작품은 수정된다. 실제로 클림트는 오스트리아 빈 대학의 벽화를 자기 색깔대로 그려서, 그림을 보고 분노한 교수들과 한동안 격론을 벌여야 했다. 개성을 인정해주지 않는 사람들, 그럼에도 자신의 색깔을 찾고 싶어하는 클림트, 그는 끝까지 자신의 정체성을 지켜가면서 〈키스〉 같은 작품들을 완성했다.

구스타프 클림트, 〈아델레 블로흐 바우어의 초상〉

이렇게 자신의 색깔을 찾아간 화가들의 그림을 계속 보고 있으면 나에게 당연히 따라오는 질문이 있다.

삶에서 내가 말하고 싶은 주제의식은 무엇인가?
삶에서 내가 붙잡고 싶은 하나의 단어는 무엇인가?

결국 이 질문은 나는 왜 존재하는가? 나는 무엇으로 사는가? 라는 실존의 질문으로 연결된다. 그래서 언제부터인지 그림은 나를 부담스럽게 한다. 내가 도망가고 싶은 질문들을 계속 던지기 때문이다. 아직 나는 내 삶을 모르는데, 나라는 존재에 대해서 여전히 모르고 있는데 그림은 부담스러운 질문을 던지면서 나를 괴롭게 한다. 하지만 가만보면 괴로워할 필요가 없다. 이미 나는 내 삶으로 내 삶에 대한 주제의식을 답하고 있기 때문이다. 문제는 내가 내 삶을 돌아보면서 나를 규정하고 있냐는 것이다.

철학자 베르그송은 과거는 영영 사라지는 것이 아니라, 기억을 통해 현재와 연결되어 영원할 수 있다고 한다. 현재와 연결된 과거는 현재 상황에 따라 얼마든지 새롭게 창조된다고 한다. 과거는 어떤 서류처럼 똑같이 저장되어 있는 것이 아니라 또 다른 현재를 만나 새롭게 재해석된다는 것이다. 결국 나는 내 과거를 떠올려 현재의 삶과 만나게 해야 한다. 내가 경험했던 기쁨, 슬픔 속에서 내가 갖고 싶은 하나의 단어를 잡아야 한다. 어쩌면 이미 내 마음 속에는 내가 인지하지는 못했지만 이미 하나의 단어를 가지고 삶을 살아가고

구스타프 클림트, 〈키스〉

있는지도 모른다.

클림트가 '황금빛'이라는 하나의 단어를 붙잡은 이유는 어렸을 때부터 아버지에게 금세공 작업을 배웠기 때문이다. 그래서 그의 그림에는 실제로 황금이 발라져 있다. 모양 자체도 금세공할 때 보였던 세밀한 문양들이 보인다. 그는 아버지로부터 설명과 꾸중을 들어가며 수없이 반복적인 작업을 했을 것이다. 어쩌면 벗어버리고 싶었던 아버지의 굴레, 너무 자주해서 자신에게는 식상한 금세공 작업, 하지만 클림트는 수많은 시행착오 속에서 나다움을 찾으려면, 어린 시절 그토록 그를 지겹게 했던 금세공 작업에서 답을 찾는다. 그리고 그것을 세상에 내놓으니 수많은 사람들이 그의 그림에 열광하고, 회화로 장식미의 새로운 세계를 보여줬다면서 칭송한다. 이렇게 클림트의 평범한 일상은 자신의 색깔을 찾게 해 주는 중요한 근원이 되었다.

클림트는 자신의 그림을 찾기 위해서 과거 속에서 답을 찾았다. 우리도 그럴 수 있다. 현재 나의 삶이 아무것도 없어 보일지라도, 지금까지 살아온 삶의 이야기가 있다. 내 과거 속 내 이야기에 귀를 기울일 필요가 있다. 그곳에 내 삶의 메시지가 있고, 내가 걸어온 길, 걸어갈 길이 있다. 그 시작은 내가 내 삶 자체를 귀히 여겨야 한다.

클림트가 그린 그림 〈해바라기가 있는 정원〉에서는 해바라기만 주인공이 아니다. 온갖 꽃들이 자신의 모습을 뽐내면서 그 자리에 서 있다. 클림트는 의도적으로 작은 풀꽃조차 서로 다른 색으로 개별적으로 표현하고 있다. 우리 삶도 마찬가지다. 누구는 해바라기로

클림트, 〈해바라기가 있는 정원〉

또 누구는 이름모를 풀꽃이지만, 다 그것대로 아름답다.

누가 뭐라고 해도 나도 누군가에게는 한 사람이고 한 세상이니,
내 삶에 한 단어를 찾아보자.

내 길 찾기, 화가들의 마지막 그림

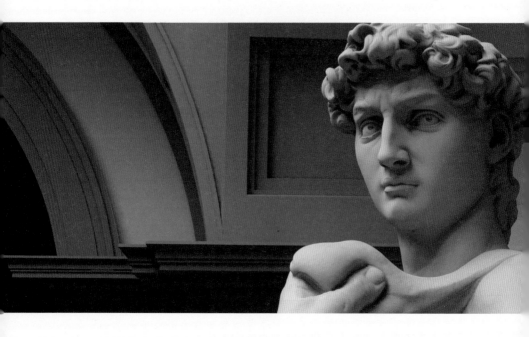

미켈란젤로, 〈다비드〉 일부

구십 평생을 자신의 존재를 찾기 위해 예술을 한 사람이 있다. 그의 이름은 미켈란젤로다. 그는 화가 이전에 조각가였다. 조각은 차가운 돌 속에 갇힌 신의 아름다운 형상을 해방시키는 작업이라고 하면서, 조각을 '깎아낸다'는 표현을 쓰지 않고 '찾아낸다'는 말을 사용했다. 이런 그의 조각 실력을 바로 확인할 수 있는 작품이 그 유명한 〈다비드상〉이다. 그 시대의 조각상들은 아무리 조각가의 실력이 뛰어나도, 원재료인 대리석의 차가운 물성(物性) 때문에 따듯한 느낌이 없다. 마네킹 같은 느낌이어서 대리석 조각으로 사람의 내면을 표현한다는 것은 무척 힘든 일이었다. 그런데 미켈란젤로의 조각은 달랐다. 그의 작품들은 단순히 외형을 멋지게 묘사한 것을 넘어서, 그 안에 인간의 복잡한 감정을 표현했다.

이 당시 예술가들에게 거인 골리앗을 무너뜨린 '다비드'는 승리자의 전형이었다. 그런데 미켈란젤로의 다비드는 조금 다르다. 승리자보다는 고뇌하는 자의 모습이다. 눈은 동그랗게 뜨고 미간을 찌푸린 채 골리앗을 쳐다보는 모습. 피렌체 의회는 적의 침략에 맞서서 승리자인 〈다비드〉 상을 앞세워 피렌체 시민의 불안감을 없애려고 했는데, 오히려 미켈란젤로는 그 불안감을 더 증폭시킨다. 미켈란젤

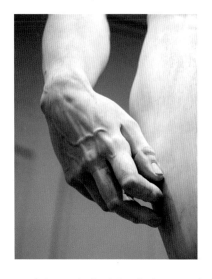

로의 메시지는 분명하다. 승리의 기쁨보다는 현실을 직시하기를 원했던 것이다. 강 저편에서 침략해오는 적에 맞서서 우리에게 필요한 것은, 현실을 정확히 보는 눈이라는 것을 표현하고 있다. 그래서 미켈란젤로는 지금은 긴장감을 늦춰서는 안 된다고, 우리에게 있는 모든 수단을 동원해 적을 향해 돌을 던질 준비를 하고 있어야 한다는 것을 다비드상으로 표현했다. 그는 그 긴장된 순간을 손등과 목의 힘줄로 섬세하게 표현한다.

미켈란젤로의 조각에 대한 재능은 어려서부터 유명했다. 겨우 스물아홉 살에 내놓은 〈다비드〉상도 걸작이지만, 이미 스물네 살에 내놓은 〈피에타〉상은 당시의 누구도 감히 흉내조차 낼 수 없는 작품이었다. 〈피에타〉상은 숨진 예수를 끌어안고 슬퍼하는 마리아의 모습을 의미한다. 자식을 잃은 어머니의 고통이다. 당시의 예술가들은 이를 잘 표현하지 못했다. 어머니의 깊은 슬픔, 축 처진 채 마리아의 품에 안긴 예수의 모습을 표현하기가 너무 어려웠다. 하지만 미켈란젤로는 달랐다.

부드럽게 눕혀진 예수의 시신, 슬픔을 절제하고 있는 마리아의 표

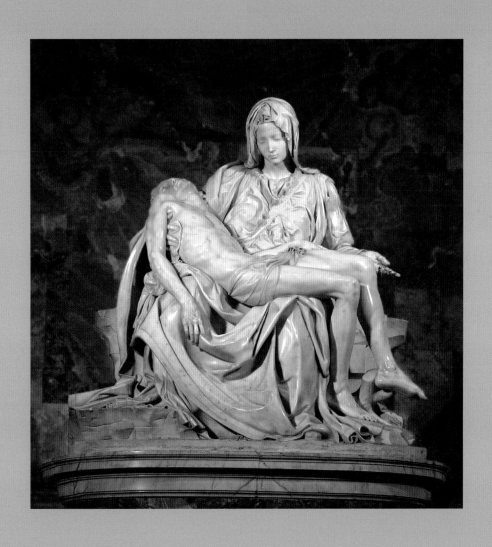

미켈란젤로, 〈피에타〉

정, 예수를 잡고 있는 마리아의 손, 그리고 섬세하게 주름이 잡힌 마리아의 옷, 지금껏 볼 수 없었던 조각에 사람들은 놀라워했다. 하지만 이렇게 멋진 조각상을 창조해낸 사람이 누구인지 사람들이 알지 못하자, 미켈란젤로는 마리아의 어깨띠에 다시 조각을 한다. "피렌체의 미켈란젤로 부오나로티"라고 크게 서명을 하고, 자신이 조각했다고 만천하에 알린다. 사실 〈피에타〉상의 유일한 흠을 찾는다면 바로 마리아의 어깨 띠에 적혀 있는 이 글귀다.

미켈란젤로는 바라던 대로 20대에 이미 조각의 거장으로 세간에 인정을 받고, 여러 권력자로부터 주문을 받게 된다. 개인적으로 이 시기의 작품보다 말년의 미켈란젤로가 만들어낸 작품들에 더 주목하게 된다. 상상해 보자. 20대에 이미 거장이 된 조각가가 세월이 지나면서 같은 소재의 작품, 피에타 조각을 남긴다면 어떤 모습일까? 24세에 걸작을 만든 사람이 72세에 피에타를 만들고, 또 89세에 피에타를 만든다면 어떻게 만들까?

먼저 피렌체 오페라 박물관에 보관되어 있는 〈반디니의 피에타〉를 보자. 이 작품은 미켈란젤로의 나이 72세에 시작해서 약 80세까

미켈란젤로, 〈반디니의 피에타〉

지 조각한 것으로 보인다. 미완성작이지만, 이 피에타는 노장의 깊은
숨결이 살아 숨쉰다. 20대 때의 〈피에타〉와 비교해보면, 작품의 화려
함은 덜 하다. 옷자락의 주름이나 인체의 표현은 섬세하나, 20대 때
의 피에타보다 훨씬 단출하다. 그런데 이 피렌체의 피에타는 20세 때
의 피에타에는 없는 것이 표현되어 있다. 죽은 예수를 바라보는 니

고데모의 얼굴에 자신의 모습을 새겨 넣은 것이다. 젊은 시절의 피에타는 자신이 솜씨를 뽐내기 위해서 마리아의 옷 주름을 과도하게 표현했지만, 70대의 노인은 조각 실력을 뽐내기보다는 삶의 내리막에서 죽음을 겸허히 맞이하려는 자신의 마음을 표현했다. 20대 때의 〈피에타〉는 미켈란젤로의 뛰어난 조각 솜씨에 더 눈길이 가는데, 70대 때의 〈반디니의 피에타〉는 미켈란젤로의 삶에 더 눈길이 간다.

사람마다 취향 차이가 있겠지만, 요즘 들어서는 70대 때의 피에타에 더 마음이 가고, 삶의 내리막에서 미켈란젤로가 어떤 마음으로 이 〈반디니의 피에타〉 상을 조각했을까 여러 생각을 하게 된다. 미켈란젤로의 그 생각에 머무르기 위해서 조각상 옆으로 돌아가보니, 두꺼운 손으로 예수의 시체를 안고 낡고 쇠락해진 자신의 마음을 만지려는 그의 진심에 다다르게 된다.

이때 남긴 미켈란젤로의 소네트에는 이런 글귀가 있다.

예술을 우상으로 섬기고 그 예술에 열렬했던 내 환상은 착각이었네
나를 유혹하고 괴롭혔던 욕망도 헛것이었네, 옛날에는 그토록 달콤했던 사랑의 꿈들, 지금은 어떻게 변했나
어떤 그림이나 조각도 나를 만족시키지 못한다네 이제 나의 영혼은

십자가 위에서 우리를 껴안기 위해 팔을 벌린 성스러운 사랑을 향해
간다네

　20대의 천재 조각가가 70대에 이르러서는 어떤 변화가 있었던
것일까? 아마도 그는 예술로 모든 것을 다 할 수 있을 것이라고 생각
했을 것이다. 그래서 어떻게든 더 화려하고 섬세한 조각을 표현하려
고 했다. 그러나 70세에 이르러서는 그런 자신의 욕망이 헛된 것임
을 깨닫고, 겸손하게 자신의 마음을 조각하는 데 신경을 쓴다. 누군
가에게 보여주기 위한 조각이 아니라, 나를 위로하기 위한 조각으로
바뀐다.
　우리 삶도 마찬가지다. 20, 30대 때 우리의 모습은 어떠한가? '최
대한 화려하게!', '최대한 멋있게!'를 외치면서 항상 모든 일에 최선
을 다했고, 내 안에 많은 것을 채워 넣으려 했다. 그러나 시간이 지나
면서 알게 된다. 채우면 채울수록 꾸밈이 많아지고 본질이 아닌 것
으로 자기 능력을 포장하려 한다는 것을 말이다.
　시간이 지날수록 우리는 깨닫게 된다. 하나의 메시지에 집중하
면서 단순하게 사는 것이 더 의미 있는 삶이라는 것을 말이다. 미켈
란젤로도 마찬가지였던 것 같다. 젊어서는 자신의 능력을 자랑하기
위해 조각상에 자신의 이름을 깊이 새기지만, 삶의 끝자락에서는 세
상을 살아낸, 고뇌하는 자신의 얼굴을 조각상에 넣는다. 그래서일
까? 조각뿐만 아니라 회화에서도 미켈란젤로는 자신의 모습을 껍데
기로 〈최후의 심판〉에 그려 넣었다. 아무것도 남지 않는 빈 껍데기의

미켈란젤로, 〈최후의 심판〉 일부

사람으로 자신을 표현한다.

미켈란젤로는 나이가 들어갈수록 신의 뜻에 맞는 조각, 신의 진리를 찾아가는 구도자의 모습을 보여준다. 결국 마지막 89세, 죽기 이틀 전까지 조각했던 피에타는 극도의 미니멀한 모습을 보여준다.

죽음을 바라보는 것뿐만 아니라 죽은 예수와 동일시해서 자신의

미켈란젤로, 〈론다니니 피에타〉

모습을 조각한다. 앞쪽에 있는 예수의 얼굴은 입 모양조차 잘 드러
나지 않는다. 죽은 예수의 모습은 그야말로 뼈만 남은 거 같다. 뒤에
서 예수를 안고 있는 마리아 또한 삶이 고단했는지 앙상한 나뭇가지

처럼 표현되어 있다. 20대 때의 피에타와 비교하면 초라하기 짝이 없다. 화려함은 없고, 오직 삶의 가느다란 본질만 남았다. 미켈란젤로는 죽기 직전, 가장 단순한 조각으로 삶의 깊은 메시지를 우리에게 던진다. 삶이 겉보기에 화려한 듯하지만, 아무것도 아니라는 것을 그의 조각을 통해 다시 한번 깨닫게 된다.

이렇듯 미켈란젤로의 작품 세계를 들여다보면 '진지하다'라는 단어가 떠오른다. '진지하다'는 '마음 쓰는 태도나 행동 따위가 참되고 착실하다'라는 뜻으로 미켈란젤로는 자신을 찾아가는데 있어서 늘 진지했던 것 같다. 그는 시스티나 천장화에 그려진 선지자 예레미야의 얼굴에도 제 얼굴을 그려 놓으면서, 자신의 어떤 삶을 지향하는지를 분명하게 보여준다.

결국 미켈란젤로의 주제의식은 '존재에 대한 진지한 고뇌'다. 구십 평생, 삶의 기력이 다할 때까지도 그는 신 앞에서 자신이 어떤 삶을 살아야 할지를 늘 고민하면서 작품을 완성했던 것 같다. 그래서 그의 작품을 보고 있노라면, 지금보다 힘이 없고 열정이 사라질 무렵 나는 어떤 삶을 살아갈 것인가를 종종 고민한다. 미켈란젤로처럼, 내 언행에서 어떻게 하면 삶의 깊이, 삶의 메시지를 담아낼 수 있을까 고민한다.

이렇게 좋은 예술 작품은 우리에게 정서적 감흥을 넘어서 삶에 대한 진지한 질문을 던진다. 그림을 비롯한 여러 예술품을 오랫동안 보니 계속해서 나도 내 삶의 메시지, 삶의 주제의식을 생각하게 된

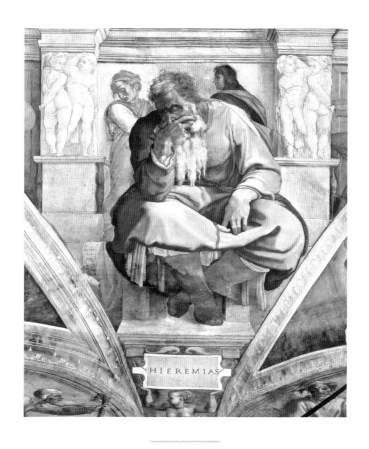

미켈란젤로, 〈천지창조〉 일부

다. 미켈란젤로는 화려한 기교에서 단순한 깊이로 주제의식을 표현하고 있다. 그래서 마지막 작품에서 보여주는 단순한 조각상은 내가 붙잡아야 하나의 단어를 알려준다. 그것은 바로 '소소하다'이다.

언젠가 추석에 아버지께 소원 한 가지를 빌라고 말씀드렸더니 "더도 말고 덜도 말고 딱 이만큼만"이라고 하셨다. 그래서 옆에 있던 내가 "아버지 그것은 이미 누리고 있는 것이고요. 또 다른 거 뭐

없어요?"라고 물었더니 아버지는 "아니야 그냥 딱 이렇게만 계속 있었으면 좋겠다"고 말씀하셨다. 처음에는 아버지가 그냥 상투적으로 하시는 말씀인 줄 알았다. 그런데 그로부터 정확히 1년 후, 어머니가 황망하게 돌아가신 다음 맞이한 추석에 아버지가 전에 말씀하셨던 '딱 이만큼만'이 무엇을 의미하는지 그제야 깨달았다.

부끄러운 고백을 하자면, 몇 주전에 비뇨기과에 다녀왔다. 아프면 병원을 가는 것이 당연한 것인데 비뇨기과를 다녀왔다는 것은 왠지 이야기하는 것부터 꺼려진다. 화장실에서 소변을 보는데 옛날과 같은 시원함이 없었다. 혹시나 하는 마음으로 병원에 갔더니 전립선 비대증이라고 했다. 정상 크기에 비해 거의 두 배나 커진 상태라고 하면서 적어도 2년 정도는 꾸준히 약물치료를 받아야 한다는 이야기를 들었다. 그에 따라 일단 약을 받아왔다. 이후 처방받은 약을 먹었는데도, 그 증세가 더 심해졌다. 의사에게 가서 항의하듯 따지니 약을 잘못 처방한 거 같다면서, 처방을 바꿔주며 이제는 괜찮을 거라고 했다. 정말이다. 이번에는 효과가 있었다. 정상적으로 화장실에서 시원하게 일을 볼 수 있었다. 화장실에서 정상적으로 용변을 보는 것, 너무나 자연스런 생리 작용이지만 건강하지 않을 때는 이것조차 쉽지 않을 때가 많다. 가만보면 우리가 하루를 정상적으로 살아가는 것이 기적이다. 내가 잘 먹고 잘 자는 것, 내가 잘 걷고 웃고 있다는 것 자체가 기적이다. 그런데 너무나 당연해서 그 소중함을 모르고 살았다. 현재 내가 이렇게 살아있는 것이 기쁨이고, 내 옆에 사랑하는 사람들이 있다는 것이 감사다. 그래서 나는 언제부턴가

'소소한 일상'이 가지는 위대함을 생각한다.

　미래 사회, 4차 산업혁명, 인공지능 우리 사회를 지배하는 단어들이다. 빨리 뭔가를 하지 않으면 도태될 것처럼 이야기하는데, 꼭 그렇게 빨리 달리지 않아도 살 사람들은 다 산다. 기술보다 중요한 것은 존재다. 그런데 자꾸만 사람들은 미래적이고 진취적인 단어들만 중요하다고 말하고, 작고 단순한 것에 대한 이야기는 잘 하지 않는다. 물론 문명의 발전을 이루기 위해서는 사람들의 의식과 행동이 바뀌어야 한다. 그러나 그렇다고 해서 모든 것이 변해야 하는 것은 아니다. 우리가 지켜야 할 평범의 가치들이 있다. 예를 들어, 서로의 손을 잡아주는 따뜻한 온기, 서로의 눈을 바라보는 교감, 서로의 말을 깊이 들어주는 공감 등 이런 일상의 행동들이 그런 것이다. 기술이전에 더 중요한 것은 사람과 사람의 소소한 연결이다. 그림들은 나에게 이런 소소한 일상의 아름다움을 알려 준다.

　여기에 프리다 칼로의 마지막 그림이 있다.

　멕시코의 화가 프리다 칼로는 어떤 사람인가? 여섯 살 때 앓았던 소아마비, 열여덟 살에 당한 교통사고로 서른다섯 번이 넘는 수술, 오른쪽 다리 절단, 하반신 마비 그리고 남편과의 이혼, 그리고 바로 그 남편과의 재혼, 최소 3번 이상의 유산. 그의 삶을 열거하고 있으면 삶은 불행으로 가득 차 있다. 그래서 그녀의 작품 대부분은 그녀의 고통을 너무 절실하게 묘사하고 있어서 보는 이에게 연민과 안타까움을 그대로 자아낸다. 그런데 그녀의 이 마지막 그림은 다르다.

프리다 칼로, 〈인생 만세〉

멕시코 사람들이 좋아하는 수박이 빨갛고 먹음직스럽게 그려져 있고, 그 안에 적힌 "Viva la vida"라는 글귀, 이는 보통 자신의 삶을 예찬할 때나 혹은 너무 기쁠 때 쓰는 말이다. 그런데 불행하게만 살았던 그녀가 자신의 마지막 그림에 '내 인생 만세!'라고 소리치면서 마무리한다. 살아있는 것이 고통이었을 텐데, 프리다 칼로는 어떤 마음으로 인생을 예찬하는 그림을 그렸을까? 삶의 마지막 끝에서 그래도 살아있다는 것 자체가 행복이고 감사라는 메시지를 전하는 것

같다. 아무리 내 인생이 불행한 거 같아도, 그림을 그리고 맛있게 수박을 먹을 수 있음에, 그래도 자신의 그림을 좋아해주는 사람들이 있기에 '내 인생 만세!'라고 소박하게 외치는 것 같다.

에드워드 호퍼도 마지막 그림을 소박하게 그린다. 미술사적으로 대단한 그림을 그리겠다는 욕심은 이미 내려 놓은 지 오래, 그저 자신의 삶을 아름답게 바라봐 줬던 사람들에게 소소한 인사를 한다.

그림 왼쪽에 있는 사람은 아내 조세핀이고 오른쪽에 있는 사람이 호퍼 자신이다. 에드워드 호퍼는 도시 문명 속에 소외되고 외로움으로 가득 찬 사람들을 자주 그리는 것으로 유명하다. 그런데 이 그림은 다르다. 따뜻하다. 분명 그의 그림 속 인물들은 대화하지 못하는 사람들이 대다수였는데, 이 그림은 다르다. 손을 꼭 잡고, 정중하게 사람들에게 눈을 맞추며 인사한다. 호퍼가 우리에게 마지막으로 보내는 메시지이고, 감사 인사일 것이다. 도시인들의 차가운 소외를 그렸던 사람이 이토록 따뜻하게 아내와 함께 마지막 인사를 하다니, 호퍼의 진심이 느껴져 마음이 뭉클해진다.

이제 나도 이 책의 마지막 글을 써야 한다. 지금껏 나는 일관된 메시지를 던졌다. 그림에는 화가의 진심이 있다고. 그리고 그 진심은 우리에게 작은 위로를 준다고, 때로는 소소한 질문을 던지면서 우리 삶을 고민하게 한다고 말이다. 그래서 그런 화가의 진심을 잘 알아가기 위해 화가들이 어떤 고민 속에 회화 기술을 발전시켰는지를 같이 살펴봤다. 어떤가? 이제 그림이 당신의 삶에 다가왔는가?

에드워드 호퍼, 〈두 코미디언〉

여전히 미궁 속에 있는 분들이 많을 것이다. 나도 책을 이렇게 썼지만 여전히 어려운 그림들은 마음에 와 닿지 않는다. 모든 그림을 다 의미 있게 볼 필요는 없다. 사람마다 다가오는 그림들이 다르니 마음을 편안히 갖고 이 책 속에 담긴 그림 한 점, 하나 붙잡고 자신의 삶을 들여다봤으면 한다. 인생이 뭐 별거 없다. 그저 사랑하는 사람들과 소소하게 산책하고 맛있는 거 먹고, 그리고 이렇게 그림을 들여다보면서 내 마음, 내 생각을 나누는 거기에 참 행복이 있다.

그림을 계속 들여다보면서 내 삶의 주제의식을 하나의 시로 적어본다. 소소한 일상을 위대하게 살아가기 위해 나의 다짐을, 내 삶에 대한 나의 약속을 짤막하게 시로 적어본다.

내가 감정의 밑바닥에서 방황할 때
길가에 피어난 풀꽃
저물어가는 태양을 바라보며
마음의 평안을 찾는 내가 되었으면 좋겠습니다.

사람들에게 뽐낼 화려함, 탁월함이 없어도
내가 잡아주는 손에
사람들이 위로받고
내가 고백하는 말에 온기를 느끼는
그런 마음의 깊이가 내게 있었으면 좋겠습니다.

무기력하고, 열등감이 많은 나

간신히 현재를 버티고 있는 나

그냥 그렇게 살고 있는 나를,

깊게 안아주는 내가 되었으면 좋겠습니다.

내 삶이 초라하고 무능해 보여도

누군가에게는

새로운 삶을 시작하게 하는 위로임을

새로운 출발을 가능케 하는 용기임을

나의 슬픔이 누군가에게는

새로운 희망임을 늘 기억했으면

좋겠습니다.

세월이 흐를수록

기교가 아닌 본질을

탁월함이 아닌 깊이를

형식이 아닌 진심을

내가 찾아가길 기도합니다.

나는 이제 내려갑니다.

풀꽃이 주는 위로와

지는 해가 주는 희망으로

가을 하늘이 주는 성숙으로 내려갑니다.

그 힘으로

삶의 밑바닥을, 타인의 상처를,

나의 존재를, 의미를, 가치를

더 진실되게 보기 원합니다.

나는 내려가지만 가을이 됩니다.

슬프지만 깊어지는 가을이 됩니다.

- 김태현, 〈나는 내려갑니다〉

'빨리가라'고만 하는 우리의 삶, '올라가라'고만 하는 우리의 삶에서 한 점의 그림이, 이 글이 작은 빛이 되기를 진심으로 소망한다.

빛은 어디에나 있다.

방금 서울시립미술관에서 열리는 〈에드워드 호퍼 : 길 위에서〉 전시를 보고 왔다. 평일임에도 미술관을 꽉 채운 사람들. 관람하는 방식도 예전과 다른 거 같았다. 전에는 그림만 보고 그냥 미술관을 나서던 사람들이 이제는 모든 자료를 꼼꼼히 본다. 특히 호퍼에 관한 다큐를 보는 이들이 인상적이었다. 1시간 30분짜리 영상이라서 조금만 보고 나갈 줄 알았는데, 대부분이 영화 보듯이 영상을 시청하고 있었다. 단순한 관람을 넘어 호퍼를 공부하는 듯한 느낌을 받았다. 미술애호가로서 이 현상이 매우 반갑기도 하고, 한편으로는 쓸쓸하기도 했다. 도시인의 쓸쓸함을 표현한 호퍼의 그림이 최근 들어 한국에서 더 사랑받는다는 것은, 그만큼 우리가 소진된 삶을 살고 있다는 반증이기 때문이다. 열심히는 살고 있는데 점점 나를 잃어가는 삶, 무엇으로도 채워지지 않는 내면적인 허기, 최첨단 사회에 살고 있지만, 우리 마음은 더 공허해지기에 호퍼의 그림은 한국인에게 요즘 더 사랑을 받고 있었다.

책에서도 잠시 언급했지만, 마음뿐 아니라 육체도 쇠잔해 가는 걸 새삼 깨닫는다. 오십견 증상으로 어깨는 걸려서 잘 돌아가지 않았고, 눈은 침침하여 가까이에 있는 글들은 보이지 않는다. 무릎에서 계속 뚝뚝 소리가 나고, 치아도 부실해져서 음식을 잘 씹지 못한다. 한 가지 증상을 치료하면, 또 다른 증상으로 약을 끊는 시간이 없다. 오늘은 운전 중에 오른쪽 다리가 저릿한, 기분 나쁜 느낌이 계속 들었다. 육체가 약해지니 마음은 더 어두워진다. 이제는 무엇을 해보겠다는 자신감보다는 그냥 이대로 편안하게, 사는 데 별 불편함 없이 지낼 수 있기만을 바란다.

내 몸과 마음은 점점 약해지는데 하루가 다르게 자식들은 커 간다. 부모 앞에서 어리광 부리던 시절이 엊그제 같은데, 벌써 두 자녀는 성인이 되어 간다. 우연히 자녀들의 어린 시절 사진을 보게 되면 그 시절이 그리워져 눈물이 난다. 나는 점점 더 약해지고, 시간은 빠르게만 흘러가는 것 같아 마음이 심란해진다. 갑자기 아버지가 그리워진다. 아버지는 이 힘든 시기를 어떻게 홀로 버텼을까? 어머니도 없이 삶의 내리막을 꼿꼿하게 걷고 있는 아버지가 절로 존경스럽다. 우리 곁에 든든하게 서 계셔서 감사하다고 말씀드리고 싶지만, 전화 통화로 이어지지 않는다. 살갑게 아버지에게 전화 거는 일은 여전히 쉬운 일이 아니다. 혈연관계이지만 여전히 멀게만 느껴질 때가 많다.

삶이란 무엇일까? 나는 이제 어떤 삶을 살아야 할 것인가? 중년이 되었지만, 지금도 나는 허둥댄다. 그래도 한 가지 다행인 것은 그림이라는 좋은 친구를 얻었다는 점이다. 마음이 이유 없이 쓸쓸해지는 날에 그림을 보고 있으면 요동치던 감정이 조금씩 잠잠해진다. 그림이 명확하

게 무엇이라 말하는 것도 아니지만, 그림은 나를 고요하게 만드는 묘한 능력이 있다. 왜 그럴까? 그림을 보고 있으면 불안했던 내 마음이 그나마 평안을 얻는 이유는 무엇일까?

원고를 다 쓰고 나니 그 이유를 조금은 알 것도 같다. 그것은 빛이었다. 각기 다른 화가들이, 각기 다른 색깔로 그려 놓은 그림 속의 빛, 그 빛이 나를 그림으로 이끄는 것 같다. 화가들은 우리가 일상으로 쪼이는 빛에 자신의 진심을 담는다. 우리에게는 무심한 빛인 것처럼 보이지만 화가들의 눈에는 빛은 삶을 위로해주는 구원이다. 그래서 화가들은 자신이 표현하고 싶은 빛을 찾아서 이곳저곳을 헤맨다. 어슴푸레하게 떠오르는 일출에서, 어두운 거리를 밝히는 가로등에서, 창문 사이로 말없이 새어 들어오는 햇살에서, 자신이 그려내고 싶은 빛을 찾고 또 찾아 그 빛에 자신의 진심을 그림으로 담는다.

누군가는 후회 많은 자신의 삶을 애처롭게 바라보는 회한의 빛으로, 누군가는 굴곡진 자신의 인생을 스스로 보듬는 위로의 빛으로, 누군가는 일상의 작고 소소한 행위도 소중하다는 격려의 빛으로, 누군가는 따듯한 햇살이 잠시 멈춰 서게 만드는 고요의 빛으로, 누군가는 누구라도 자신에게 다가오기를 갈망하는 외로움의 빛으로 표현한다.

그림을 오랫동안 들여다보면 화가가 삶에서 그렇게 찾고 싶었던 빛의 느낌이 무엇인지 알게 된다. 거장들의 빛을 그림 속에서 발견하면, 내가 그린 것도 아닌데 묘한 동질감을 느낀다. 그림만 잘 그렸지, 화가들 또한 여느 인간처럼 삶에 끝없이 흔들렸다. 진심을 담지만 팔리지 않는 그림, 온 마음을 담은 그림을 무시하는 사람들. 그래도 그들은 포기

하지 않고 자기만의 빛을 찾았다. 이렇게 자신의 빛을 찾은 화가들의 모습을 보면 괜히 내가 뿌듯하다. 그러면서도 '내가 찾고 있는 빛은 무엇일까'를 곰곰이 생각해 본다. 나는 한 인간으로서, 부모로서, 또 직장인으로서 무슨 빛을 찾고 싶었던 것일까?

어머니는 그륵이라 쓰고 읽으신다
그륵이 아니라 그릇이 바른 말이지만
어머니에게 그릇은 그륵이다
물을 담아 오신 어머니의 그륵을 앞에 두고
그륵, 그륵 중얼거려보면
그륵에 담긴 물이 편안한 수평을 찾고
어머니의 그륵에 담겨졌던 모든 것들이
사람의 체온처럼 따뜻했다는 것을 깨닫는다
나는 학교에서 그릇이라 배웠지만
어머니는 인생을 통해 그륵이라 배웠다
그래서 내가 담는 한 그릇의 물과
어머니가 담는 한 그륵의 물은 다르다
말 하나가 살아남아 빛나기 위해서는
말과 하나가 되는 사랑이 있어야 하는데
어머니는 어머니의 삶을 통해 말을 만드셨고
나는 사전을 통해 쉽게 말을 찾았다
무릇 시인이라면 하찮은 것들의 이름이라도
뜨겁게 살아있도록 불러 주어야 하는데
두툼한 개정판 국어사전을 자랑처럼 옆에 두고

서정시를 쓰는 내가 부끄러워진다

- 정일근, 〈어머니의 그륵〉

시인도 화가들이 빛을 찾는 것처럼 언어를 찾는다. 자신을 위대한 시인으로 만들어줄 언어, 그 언어를 찾기 위해 사람들이 인정하는 대단한 책들을 수없이 읽는다. 하지만 시인의 언어는 바로 옆, 그의 어머니에게 있었다. '그릇'이 아닌 '그륵'의 언어, '사전'이 아닌 '삶'의 언어를 이미 자신의 어머니가 보여주고 있었는데, 시인은 헛된 것을 쫓느라 발견하지 못했다.

이창동 감독의 영화 〈밀양(密陽)〉은 제목 그대로 '은밀한 빛'을 보여준다. 배우 전도연이 연기하는 여주인공 신애는 아들이 유괴범에 의해 죽자 삶은 나락으로 떨어진다. 종교를 통해 삶의 구원을 얻으려 하지만, 쉽게 용서를 구하고 희망을 말하는 종교는 신뢰가 가지 않는다. 내면적인 갈등으로 정신병원에 갇힌 신애, 지인들의 도움으로 병원을 나와 새 출발을 하려고 한다. 이때, 감독은 자신의 메시지를 마지막 장면에서 슬쩍 보여준다. 신애는 자신의 머리칼을 앞마당에서 손수 자른다. 구질구질한 자신의 인생 같은 머리털, 가위로 잘라버리고 새로운 마음으로 삶을 꾸려 가려고 한다. 잘려 나간 머리털은 우리네 인생처럼 바람에 의해 이리로 저리로 나뒹굴다가 마당 한구석에 떨어진다. 그리고 그 머리카락이 떨어진 구석에 작디작은 햇살이 내리쬔다. 참으로 볼품없는 곳에 내리쬐는 소소한 빛. 감독은 삶의 구원은 대단하고 거창한 빛이 아니라 마당 한 켠을 소소하게 비추고 있는 햇살, 밀양에 있는지도 모른다고 말한다.

결국 내가 찾는 빛은 바로 옆에 있다. 내 가족, 내 동료, 내 직장, 내 일상에 있다. 하지만 우리는 이것을 잘 발견하지 못한다. 이창동 감독의 표현대로 '은밀한 빛'이다. 너무도 소소하게 우리 삶에 숨어 있어서 우리는 이를 잘 발견하지 못한다. 오히려 우리는 삶의 어둠을 만날 때, 내 삶에 늘 찾아와 있던 그 빛을 비로소 발견한다.

곧 어머니 6주기가 된다. 너무도 상투적인 말이지만 살아계실 때는 너무도 당연하게 어머니의 헌신을 무심하게 받았는데, 어머니가 우리 곁을 떠나고 나니 그 사랑이 얼마나 컸는지 새삼 깨닫게 된다. 진작에 그 사랑을 빛으로 여기고 감사함을 표현했어야 했는데, 갑작스러운 이별에 그 마음을 제대로 전달하지 못했다.

직장도 마찬가지다. 직장을 생각하면 늘 아쉬움이 가득하다. 나를 자신의 출세 도구로만 생각하는 사람들. 순수하기만 한 나는 이 속에서 늘 경쟁에서 뒤처진다. 당장이라도 때려치우고 싶지만, 생존해야 하기에 더러운 마음, 꾹 참고 견뎌야 한다. 직장은 내 어둠이다. 하지만 이 직장이 있었기에 나는 내 아픔을 지혜로 바꾸는 법을 배웠다. 넘치지도 않고 모자람이 없는 월급으로 가족들과 아름다운 추억을 쌓아갈 수 있었다. 직장에서 주는 슬픔과 고통이 그림으로 나를 이끌었다. 직장은 여전히 어둠이지만 나를 빛의 세계로 이끌었다.

결국 빛은 어둠을 인식할 때 발견된다. 어둠 없이 빛은 존재할 수 없다. 화가들은 이 역설의 진리를 잘 알고 있는 듯하다. 한결같이 자신의 빛을 찾은 화가들은 빛과 함께 어둠을 반드시 그려 놓는다. 내 삶의 빛

또한 내 안에 있는 숨은 어둠을 받아들이고 인정할 때 찾아진다.

　　슬픔을 표현하는 각자의 언어가 있다.

　　저녁은 사라지는 노을로,

　　밤하늘은 떨어지는 별똥별로,

　　봄은 휘날리는 꽃잎으로,

　　모든 악기는 구멍을 내고,

　　몸을 때리고, 긁어야 소리가 난다.

　　온전한 몸을 가지고 소리를 낼 수가 없다.

　　긁음, 때림, 튕김

　　몸에 상처가 나야지 악기는 소리를 낸다.

　　아련한 상처의 흔적, 고운 울림이 되어

　　누군가의 마음에 다가선다.

　　아프기 때문에 삶은 음악이 된다.

　　한 존재로

　　한 가정의 어미로, 아비로, 아들로, 딸로

　　한 인간으로, 청년으로, 중년으로, 노년으로

　　절망에서 희망으로,

　　다시 기대에서 우울로,

　　상식과 비상식의 경계를 넘나들며,

하루를 살아야 했기에
우리의 삶은 저절로 음악이 된다.

소소한 아침을 시작하는 지금,
나는 나답게 천천히 걷는다.
우울과 절망, 슬픔과 고통을 끌어안고
'다시' 걷는다.

그냥 한 발, 한 발, 나아간다.
내 발걸음에 작은 소리가 퍼진다.

빛이
자-그-만-히-
온종일 일렁인다.

　- 김태현, 〈소소한 하루〉

　이 책에 담고 있는 내 진심은 소소한 '우리 삶'의 위대함이다. 그 위대함은 앞의 시에서처럼 내 능력의 탁월함에서 오는 것이 아니라, 내 삶에 빛과 어둠이, 기쁨과 고통이 함께 있음을 인정하는 '작은' 발걸음에서 나온다. 그 위대함을 화가들은 진심으로 담았다. 누군가와 비교하면 한없이 작고 누추한 삶이지만, 오늘 하루를 살아냈기에 그 자체로 우리 삶은 빛난다. 그림 속에 표현된 이 작은 빛을 같이 감상하면서 오늘도 소소하지만 유일하게 살아갈 당신을 힘차게 응원한다.